KB004827

Art Business

마케팅과 투자 그리고 미술 법까지 미술시장의 모든 것

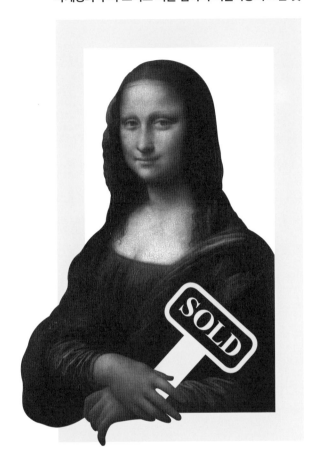

아트
Art Business
비즈니스

박지영 지음

아트북스

2008년 9월 15일 월요일.

이날은 그냥 평범한 어느 가을날이 아니었다. 내 개인적으로도, 미술 시장에서도, 그리고 전 세계적으로도 기념비적인 날이었다.

개인적으로는 오랜 신문사 기자 생활을 접고 다시 학문의 길로 들어선 첫날이었다. 영국 런던 소더비 미술대학원에서 본격적인 첫 수업이 열리던 날, 떨리는 마음으로 들어간 강의실은 세계 각국에서 온 60여 명의 '아트 비즈니스' 학과 학생들의 열의로 뜨거웠다. 오후 세미나가 끝나자마자 교수님은 우리 과 학생 모두를 제일 큰 강의실에 불러 모았다.

"여러분은 오늘 아주 특이한 경험을 하게 될 겁니다. 미술시장에서 전무후무한 쇼가 지금부터 펼쳐질 테니까요!"

강의실에 설치된 대형 스크린을 통해 런던 소더비 경매소의 경매 실황이 생중계됐다. 바로 데이미언 허스트의 〈내 머릿속의 영원한 아름다움Beautiful Inside My Head Forever〉 단독 경매였다. 이날 경매는 교수님 말씀대로 전무후무한 경매 쇼였다. 살아 있는 작가 한 사람의 작품만으로 주요 경매를 채운 것은 역사상 처음 있는 일이었다. 더군다나 경매에 나온 작품들은 거의 다 작가의 '신작'들이었다. 2회 이상 거래된 작품들 중 최고로 인정받는 작품들이 나오는 경매시장의 특성상 '상도덕'을 거스르는 판매 방식이었다. 신작들은 갤러리의 딜러를 통해 시장에 나오는 미술계의 상식을 뒤엎었다는 점에서 당시 적잖은 논란이 일기도 했

다. 다음 날까지 2회에 걸쳐 진행된 당시 경매 결과, 총 2억 70만 달러가 낙찰됐으며 낙찰된 작품의 4분의 1 정도가 100만 달러 이상의 낙찰가를 기록했다. 그해 5월 뉴욕 크리스티 경매 인상파·근대회화의 총 낙찰액이 2억 7,700만 달러였음을 감안하면 단일 작가로는 엄청난 성공인 셈이었다.

이날 미술시장은 허스트의 원맨쇼로 흥청망청 취해 있었다. 그리고 경매가 끝난 뒤 집에 가는 길, 석간신문의 자극적인 헤드라인이 눈길을 끌었다. "미국 경제 붕괴 오나!" 세계적인 투자회사인 리먼 브러더스가 파산했다는 미국 발 기사는 향후 세계 경제 붕괴의 첫 신호탄이었다. 이후 연일 우울한 경제 뉴스가 쏟아졌다. 미국에서는 메릴린치가 뱅크 오브 아메리카에 팔렸고, 세계 최대 보험업체인 아메리칸 인터내셔널 그룹이 자금 압박을 못 이겨 구제금융을 신청하는 지경에 이르렀다. 영국과 유럽 지역 내에서도 잘나가던 은행들이 속속 인원 감축을 시작했고, 정부 단체는 물론이고 일반 사기업까지 긴축 경영에 들어갔다.

한쪽에서는 미술품이 수십억씩에 팔려나가는 진풍경이 연출되고, 대서양 건너 미국에서는 기업들이 줄도산하고 있었다. 너무나도 '엄청난' 이날의 경험은 한참 시간이 지나서야 내 머릿속에서 씨줄과 날줄로 얽혀 하나의 그림으로 그려졌다.

미술시장은 세계 경제의 영향권에 있지만, 그렇다고 그에 좌지우지되지는 않았다. 세계 경제에 퍼부어진 이 엄청난 강펀치에도 불구하고 미술시장은 의외로 선전하고 있다. 마치 리먼 브러더스의 파산은 상관없는 일이라는 듯, 그날 허스트 작품이 억억 소리 나는 가격에 팔려나간 것처럼 말이다.

세계 부자들의 수가 늘어나고 부가 팽창하면서 미술시장 또한 질적·양적으로 발전해왔다. 미술경매의 양대 산맥이라 할 수 있는 크리스티

와 소더비 경매는 2012년 각각 10억 달러, 9억 650만 달러라는 경이로운 낙찰액을 기록했다. 그해 가고시언 갤러리는 9억 2,500만 달러의 매출을 기록하는 등 미술계는 그야말로 '억' 소리 나는 돈 잔치를 벌였다. 시장은 점점 확대되고 경쟁은 더욱 치열해졌다.

2013년도 눈에 띄는 한 해였다. 크리스티 경매의 마지막 주요 경매인 전후·현대미술 경매는 11월 12일 6억 9,100만 달러라는 기록적인 성과를 보였다. 또한 세계 곳곳에서 유력한 아트페어가 속속 선을 보이며 여전히 시장의 주도권을 놓치지 않고 있다. (현대미술 아트페어로 최고의 인기를 구가하는 영국의 프리즈 아트페어가 프리즈 올드 마스터를 새롭게 런칭했고, 홍콩 아트페어는 아트페어의 지존인 바젤 아트페어가 인수해 아트바젤 홍콩으로 이름을 바꿔 달았다.) 게르하르트 리히터, 프랜시스 베이컨 등 현대미술의 정점에 있는 작가들의 작품이 연일 경매에서 최고가를 기록하고 있고, 중동·브라질·인도의 젊은 부자들이 속속 미술시장에 돈을 쏟아 붓고 있다. 세계 최대 온라인 판매 사이트인 아마존까지 온라인 미술품 판매에 가세하는 등 온라인 미술시장도 투자자를 끌어 모으며 새로운 시장의 축으로 자리 잡고 있다.

'아트 비즈니스art business'를 쉽게 풀어 정의한다면 '미술품을 사고파는 거래 방식'이라고 할 수 있다. 일반 상품이나 주식 등 우리가 흔히 접하는 비즈니스 방식과 달리 아트 비즈니스만의 특별한 성격이 있다. 바로 미술품을 사고판다는 것이다. 미술품은 세상 단 하나밖에 없는 상품인데다, 시간이 지날수록 가치를 더하고, 여기에 감상할 수 있는 즐거움까지 더한다는 데서 일반 상품과 차별화된다. 그렇기에 미술품을 사고파는 이 특별한 비즈니스는 일반 비즈니스 이론으로 포괄할 수 없고, 또 미술품에 남다른 지식을 갖고 있는 전문가들의 접근법 역시 일반 경영

학 전문가들과 다를 수밖에 없다. 현재 국내에서도 여러 대학에서 미술경영 대학원 과정이 활발히 운영되고 있다. 그러나 대부분의 과정이 경영대와 미술대학이 함께 참여하는 협동 과정이라는 점에서 '아트 비즈니스'라는 정통의 학문과는 좀 차이가 나는 게 사실이다.

사실 아트 비즈니스라는 학문은 전 세계적으로도 아직 뿌리를 깊게 내리지 못한 신생 학문이다. 미술시장에 관한 대부분의 책이나 저널에 실린 글들은 현장에서 일한 경험을 바탕으로 하거나 경제학과 교수가 미술 분야에 관심을 갖고 쓴 경우가 대부분이다. 학문적으로 아트 비즈니스라는 이론의 토대를 마련한 학자는 영국 소더비 미술대학원의 '아트 비즈니스' 과정 학과장인 이언 로버트슨Iain Robertson 교수다. 그는 『국제 미술시장의 이해Understanding International Art Market』와 『아트 비즈니스Art Business』라는 책을 통해 다양한 미술시장 이론을 개발하고 제시했다. 로버트슨 교수님을 지도 교수로 모시고 많은 영향을 받은 나는 참으로 운이 좋았다는 생각이 든다.

2012년 오랜 영국 생활을 마치고 한국에 돌아와 2013년 성신여대 문화예술경영학과에서 아트 비즈니스를 가르치게 되었다. 미술시장에 대한 학생들의 반응은 폭발적이었다. 그러나 학생들을 가르치면서 한 가지 아쉬웠던 점은 아트 비즈니스라는 이 매력적인 학문을 가르칠 변변한 책이 시중에 없다는 것이었다. 절절한 필요에 의해 시작한 이 책이 이제 세상에 나온다.

이 책은 소더비 대학원 재학 시절 '아트 비즈니스'라는 학문을 통해 배운 내용을 토대로 삼고 있다. 그리고 소더비 대학원의 도서관에서 찾았던 보물 같은 미술시장 관련 책들과 저널, 논문 등이 피와 살이 되었다. 미술시장에 대한 깊은 안목과 냉철한 비판 정신을 갖게 도와준 이언 로버트슨 교수님과 치열한 경쟁 속에서 항상 따뜻한 위로와 칭찬을 아끼

지 않으신 제러미 엑슈타인Jeremy Eckstein 교수님, 미술시장 분석의 새로운 패러다임을 제시해준 '아트택틱Art Tactic'의 대표이자 교수님인 앤더스 패터슨Anders Patterson에게 깊은 존경과 감사를 보낸다.

대학에서 전공 수업 이외에도 '아트 비즈니스'라는 제목으로 교양 과목을 개설해 강의하고 있다. 매 학기 80여 명의 학생들이 초롱초롱한 눈빛으로 수업을 듣고 있다. 학기 초 경매의 낙찰가가 무엇인지, 딜러가 무슨 일을 하는지, 아트페어가 도대체 뭘 하는 행사인지조차 몰랐던 학생들이 학기말에 스스로 경매 현장을 찾아가고, 아트페어에 대한 자신만의 생각을 담은 리포트를 제출하는 것을 보면서, 나는 교육의 힘을 무섭게 인지하고 있다.

이 책이 미술이 좋아 미술관이나 갤러리를 찾는 미술 애호가에게는 미술품이 거래되는 흥미진진한 미술시장의 이야기를 전해주길 기대한다. 예술 경영을 공부하는 학생에게는 각종 미술시장 이론을 소개하고 이를 현실에서 어떻게 해석해야 하는지를 알려주는 가이드북이 돼주었으면 한다.

수년 전 런던대 골드스미스 대학의 박사과정에 입학할 때 나의 담당 지도교수였던 제럴드 리드스톤Gerald Lidstone 교수님은 이런 화두를 던지셨다. "사람들이 왜 미술품을 산다고 생각하니?" 나는 대학원에서 배운 각종 비즈니스 이론을 들어 결국은 '투자'를 위해서라고 내 딴에는 멋지게 답변했다. 그러나 교수님은 계속 고개를 가로저었다. 정답은 따로 있었다. "사람들이 미술품을 사는 이유는 간단하단다. 미술품을 보면 마음이 흔들리기 때문이야. 미술품에 대한 애정에서 모든 일들이 시작된단다."

여러분이 이 책을 통해 미술시장의 메커니즘을 이해함으로써 미술을

더 깊게 감상하고 그로 인해 미술품을 소장하게까지 된다면, 그리하여 미술에 대한 이해가 더욱 풍부해진다면, 이 책은 소기의 목적을 백분 달성할 수 있을 것이다.

사랑하면 알게 되고, 알게 되면 보이나니, 그때 보이는 것은 전과 같지 않을지니!

III. 미술 투자

IV. 미술 법과 윤리

I. 미술시장 Art Market

미술시장은 여타 물류시장이나 주식시장처럼 철저히 돈의 논리에 따라 움직인다. 그러나 여기에 덧붙여 미술시장만이 갖는 독특한 성격이 있다. 바로 유일무이하고 미적 가치가 더한 '미술품'을 거래한다는 것이다. 그래서 미술시장은 좀 다른 시각으로 이해할 필요가 있다. 미술시장은 아트 딜러와 경매회사, 미술관, 컬렉터, 작가 등 보이지 않는 손에 의해 유기적으로 움직인다. 여기에 최근 들어 온라인 미술시장이 기지개를 켜면서 시장의 메커니즘 변동을 예고하고 나섰다. 전 지구적으로 활발한 거래를 하며 자신만의 메커니즘을 구축해 나가는 미술시장을 심도 있게 살펴보자.

이 있기는 하다. 그러나 작가의 인지도가 올라가고 수요에 비해 공급이 받쳐주지 못할 경우, 미술품의 가격은 천정부지로 올라간다.

셋째, 미술품은 시간이 지날수록 가치가 더해진다. 일반 상품은 시간이 지날수록 가치가 떨어져 어느 순간 상품의 생명이 끝난다. 끊임없이 새로운 제품이 나오기 때문이다. 그러나 미술품은 그 반대의 성격을 띤다. 500년도 더 된 거장의 작품이 수백억 원에 팔려나가는 이유는 생존 당시 거장의 손길을 느끼고 싶은 현대인의 욕구와 거장의 새로운 작품은 더 이상 세상에 나올 수 없다는 숙명에서 비롯된다.

이렇듯 미술품은 여타 상품들과 성격이 판이하기 때문에 가격과 가치 체계도 다르게 접근할 수밖에 없다. 신문에는 경매에서 어마어마한 가격으로 낙찰된 작품 이야기가 헤드라인으로 종종 등장하곤 한다. 수백억 원에 달하는 미술품을 사는 이들에게 가격은 그리 중요하지 않다. 그들은 미술품의 가치에 주목한다. 그들은 세상에 단 하나뿐인 작품을 얻음으로써 사회적 가치(미술품을 소장함으로써 얻는 사회적 지위), 미적 가치(미술품이 주는 미적인 즐거움), 투자적 가치(웬만한 투자 수익을 얻을 수 있는가)를 얻게 된다.[1]

미술품의 가격과 가치는 어떻게 결정될까?

가격Price은 수요와 공급이 만나는 지점에서 결정된다. 소비자가 기꺼이 지불할 수 있는 정도, 혹은 다수의 소비자가 지불하기를 원하는 지점에서 가격이 결정된다. 그러나 가치Value에는 소비자가 한 상품에 대해

1 캐서린 모렐, 2008년 10월 31일 소더비 미술대학원 예술마케팅 수업, 가격과 가격 책정 전략에 관하여.

부여하는 가치판단이 끼어들게 된다. 어떤 값을 지불하고라도 상품을 얻을 의향이 충분히 있는지, 또 어떤 가격이 충족되지 않으면 절대 팔지 않겠다는 기준이 이 가치판단에 따라 형성된다.

일반적으로 미술품의 가격은 가치에 따라 형성된다. 신인 작가로 미술계에 발을 들인 뒤 이름 있는 갤러리에서 활동을 하고, 또 세계적인 미술관에서 전시를 하면 작가의 명성과 함께 작품의 가격도 서서히 올라간다. 그러나 최고점의 자리에 이르면 역전 현상이 나타난다. 소수의 작품을 놓고 다수의 경쟁자가 참여해 작품 가격이 급등하면서 가치와 가격이 전도되는 현상이 나타나는 것이다.

미술품의 가치는 매우 상대적이다. 작품이 얼마나 희귀한가, 이 작품을 내가 소유했을 경우 나의 사회적 지위는 얼마나 올라가는가 등 여러 요소를 통해 가격 혹은 가치가 결정된다. 그러나 기본적으로는 작품의 크기, 주제, 재료, 색감 등 미술품 자체가 갖는 내적 요인과 작품의 상태, 프로비넌스Provenance[2], 진위 여부, 과거의 매매가 등 외적 요인이 가격을 결정하는 주요 요소로 작용한다.[3]

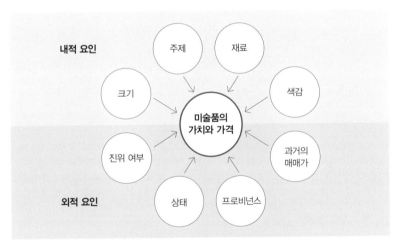

미술시장에서 작품의 가격을 결정하는 주요 요소들

딜러의 경우, 미술품을 사고자 하는 고객의 주머니 사정을 기준으로 가격을 정하기도 한다. 애초에 정해진 가격이 없기에 고객이 기꺼이 지불할 수 있는 금액 선에서 가격이 형성되는 것이다. 한 작품을 두고 경쟁이 붙은 경우에는 당연히 가격이 더 올라갈 것이다. 그러나 일반적으로 딜러가 거래하는 작품 가격은 경매에 나오는 경우보다 낮게 형성된다. 그리고 딜러는 때때로 경매에 자신의 보유 작품을 내놓아 작품 가격을 시세보다 올리는 작업을 하기도 한다.

반면 경매시장에서 가격을 결정하는 것은 내부 직원들이다. 경매에 나오는 미술품은 경매소가 정한 추정가(팔릴 만한 가격)를 달고 시장에 나온다. 작품의 인기, 다른 경매소의 낙찰 결과, 지난 수년간의 경매가 추이 등을 종합하여 책정한 가격이다. 경매소는 작품이 낙찰되면 그 낙찰가의 일부를 수수료로 받아 운영되기 때문에 낙찰가가 높을수록 이득을 본다. 이들은 가격이 점점 올라가도록 유도한다. 미술시장이 호황일 때는 작품을 서로 낙찰 받으려고 경쟁하는 상황에서 미술품의 가격이 실제 가치 이상으로 올라가기도 한다.

미술품의 가격은 이렇듯 미술품 그 자체와 잠재된 가치를 통해 결정된다. 그러나 크게 보자면 미술시장이 속한 국가나 지역의 경제 여건, 국제 정세, 국가의 문화 정책 등 외부적 요인도 미술품 가격에 적잖은 영향을 미치고 있다.

2 프로비넌스는 쉽게 말해 '작품의 주민등록초본'이라고 보면 된다. '출처'나 '기원'이라는 뜻에서 유래한 것으로, 여기에는 작품의 소유자와 설치 장소 등 이 작품이 탄생한 때부터 현재까지의 이력이 기록되어 있다. 마지막에는 전문가의 의견, 기술적 테스트의 결과 등이 첨부돼 있기도 하다. 프로비넌스는 이런 점에서 작품의 진위 여부를 판가름하는 데 중요한 증명 요인이 된다. 서구 미술시장에서 흔히들 쓰는 이 단어의 마땅한 번역어를 찾지 못해 이 책에서는 '프로비넌스'라고 칭하기로 한다.

3 Horowitz, N., *Art of Deal: Contemporary Art in a Global Financial Market*, Princeton University Press, 2011, p.20~21

미술 현장에서 미술품 가격을 매겨본다면?

장면 1 런던 테이트 현대미술관에서 〈게르하르트 리히터 회고전〉이 대대적으로 열렸다. 분주한 관람객들 사이로 두 명의 컬렉터가 심각하게 대화를 나눈다.

"오, 이 그림 정말 죽여주는군! 50억 원 정도 하겠어. 오우, 저 그림도 좀 봐. 80억 원은 거뜬하겠다. 이건 B급이고 저건 A급이군⋯⋯."

그리고 잠시 후 한 청소년이 두 그림 앞을 지나가면서 한마디 툭 던진다.

"이게 왜 예술이야? 내가 그려도 이것보다 낫겠는데. 이걸 돈 주고 산다고?"

오늘날 시장에서 최고의 인기를 구가하는 리히터의 추상 작품 가격은 얼마가 적정선일까? 이 난해한 작품을 다른 사람이 좋아하면 나도 그 그림을 좋아하고 가치를 인정해야 하는가?

장면 2 2013년 11월 뉴욕 소더비 경매에서 프랜시스 베이컨의 「루치안 프로이트의 세 가지 연구Three studies of Lucian Freud」가 1억 4,200만 달러에 낙찰되며 경매 최고가를 기록하는 순간, 객석에서 우레와 같은 박수가 터져 나왔다. 이 박수는 누구를 위한 박수인가? 작가에 대한 경의인가, 낙찰 받은 이에 대한 축하인가, 아니면 그 억 소리 나는 그림 값에 대한 찬사인가?

장면 3 이제 막 그림을 사 모으기 시작한 컬렉터 A씨는 아트바젤 홍콩에서 마음에 드는 작품을 두 점 발견했다. 하나는 2억 원짜리이고 다른 하나는 2,000만 원짜리다. 비싼 것이 더 좋아 보이는 게 사람의 심리다. A씨는 2억 원짜리 그림을 사서 집에 걸어두었다. 그런데 얼마 뒤 뉴욕 소

더비 경매에서 같은 작가의 비슷한 작품이 1억 원에 낙찰되었다는 기사를 접했다. A씨는 그가 얼마 전 구입한 작품이 웬일인지 별로 좋아 보이지 않았다. 같은 작품인데 돈의 가치에 따라 취향이 달라질 수 있을까?

위의 세 가지 예에서 보듯 미술품을 감상하는 이들은 누구나 이런 의문을 한 번쯤은 가져봤을 것이다. 도대체 작품 값은 어떤 방식으로 결정되는 것일까? 일반적인 공산품은 적정 가격이 있다. 새우깡의 경우 재료비와 인건비, 물류비 등을 산정해 개당 1,100원이라는 판매 가격이 나온다. 그렇다면 미술작품의 가격은 어떤 기준으로 결정해야 할까?

경제 이론 면에서 미술품은 가장 고결한 시장의 힘을 보여준다. 그 가치(혹은 가격)가 사람들이 기꺼이 내고 싶은 만큼의 선에서 결정되기 때문이다.

또한 미술품의 가격은 요물과 같다. 한번 시장에서 탄력을 받으면 아무도 이를 제지할 수 없다. 그 대표적인 예가 에릭 피슬과 줄리언 슈나벨이다. 미술시장이 호황이었던 1980년대에 이들의 작품이 1억 원 이상의 가격에 팔려나가자 많은 컬렉터들이 과연 이 작품이 그만한 가치를 갖는가 하는 의문을 품기 시작했다. 이들의 가격은 주춤하다가 얼마 안 돼 다시 오르기 시작했다. 에릭 피슬의 경우 10억 원 이상 나가는 작품이 있을 정도다.[4] 미술시장 이론가인 벨쉬스O. Velthuis는 미술시장의 가장 이례적인 특징은 가격 하락을 끔찍이도 금기시하는 것이라고 평가했다.

지난 10년 새 부자 컬렉터들의 유입으로 미술품 판매는 기하급수적으로 증가했다. 이제 미술품은 보고 느끼는 수준에서 끝나지 않고 '가치를 매기는'(혹은 가격을 가늠하는) 단계로 진화한 것이다.

4 Eileen Kinsella, "Are You Looking at Prices or Art?", *Artnews*, January 5th 2007

피터 도이그의 작품 가격은 어떻게 상승했나?

피터 도이그(1959년생)는 영국의 현대미술 화가이다. 오늘날 그의 작품은 경매시장에서 수십억 원을 호가하며 최고의 인기를 누리고 있지만 이는 채 몇 년이 안 된 현상이다. 아티스트로서 성공 가도를 달리기까지 그가 걸어온 길을 통해 그의 작품이 오늘날 어떻게 경매의 '스타 작품'이 되었는지 엿보기로 하자.

피터 도이그의 작품이 처음 경매시장에 나온 것은 1997년, 그의 나이 38세 때였다. 이듬해에 그의 시답잖은 작품들이 경매에 나와 5,000파운드 이하에 낙찰됐다. 그가 대중에게 조금씩 이름을 알린 것은 1991년 런던의 화이트채플 갤러리에서 열린 그룹전에 참여하면서부터다. 꾸준히 여기저기서 전시를 하며 자신을 알린 피터 도이그는 2000년대 들어 경매에서 작품 가격이 8만 파운드 선까지 올랐다.

그가 주류 미술사회로 편입된 것은 컬렉터인 찰스 사치의 영향이 크다. 2005년 사치 갤러리에서 대대적으로 열린 〈회화의 승리The Triumph of Painting〉 전시에 참여하면서 그의 주가는 급상승한다. 사치의 컬렉션에 그의 작품이 들어 있다는 것은 향후 그림 값의 가파른 상승을 의미한다는 것을 사람들은 알고 있었다. 도이그의 그림 수요가 폭발적으로 증가하면서 이듬해인 2006년 그는 드디어 경매에서 '밀리언 달러 클럽'[5]에 이름을 올렸다. 평균 낙찰 가격이 50만 파운드 이상을 호가하게 된 것이다.

그러나 놀라운 일은 그다음에 벌어졌다. 2007년 런던 소더비 경매에서 피터 도이그의 「하얀 배White Canoe」(1990~91)가 570만 파운드에 낙찰된 것이다. 전 해의 평균 낙찰가에 비해 여덟 배나 오른 가격이었다. 소더비 경매와 찰스 사치가 계획하고 작품 값을 띄워놓은 결과였다. (2장의 '경매' 부분 참조)

이제 피터 도이그는 과실만 따 먹으면 됐다. 2008년 테이트 브리튼 미술관의 회고전으로 그는 미술계 최고의 작가 자리에 오르게 됐다. 지난 2013년 그의 작품 「산골짜기에 있는 건축가의 집The Architect's Home in the Ravine」(1991)은 766만 파운드에 낙찰돼 그의 작품 최고가를 경신했다. 2000년대에 좋은 작품을 보는 안목으

5 한 작가의 작품이 경매에서 100만 달러 이상의 가격에 낙찰됐을 경우 이 작가를 일컬어 '밀리언 달러' 클럽에 입성했다고 말한다. 이는 이제 동시대 미술계의 최고급 작가로 대우받는다는 것을 암시한다.

피터 도이그, 「산골짜기에 있는 건축가의 집」, 1991, 캔버스에 유채, 200×275cm

로 그의 작품을 구입한 컬렉터들은 10년 후 큰 이득을 얻게 되었다. 「산골짜기에 있는 건축가의 집」의 경우 경매에 세 번이나 나왔지만, 그 이전의 경매에선 그다지 주목을 받지 못했다. 불과 10년 새 이 작품의 가격은 1,700퍼센트나 오르는 진기록을 연출한 것이다.

미술시장의 구조와 메커니즘

앞에서 '미술품'이라는 독특한 상품의 특성을 살펴보았다. 누구나 쉽게 가질 수 없고, 전문가들에 의해 거래되며, 유통 시 보험·전문 배송 업체 등의 손길을 거쳐야 하고, 거기에다 일반 상품과 달리 정부의 간섭

(혹은 지원)도 받는다. 그렇기 때문에 세계 경제시장의 구조와는 조금 다른 구조를 보이고 있다.

세계 경제시장의 주요 축으로 뉴욕, 런던, 홍콩, 도쿄를 들 수 있다. 그러나 미술시장은 뉴욕, 런던, 홍콩의 세 개 축을 중심으로 형성되어 있다. (파리의 경우 20세기 초반 근·현대미술의 중심지라는 후광에 입어 근근이 명맥을 유지할 뿐 미술시장의 주요 축에 속한다고는 볼 수 없다.)

이 주요 시장을 기반으로 각 대륙 별 대표 도시들이 또다시 유기적으로 영향을 주고받으며 거대 시장을 형성하고 있다. 유럽 대륙의 중심에 런던 미술시장이 있다면 이를 중심으로 파리, 바젤, 마스트리히트 등에 주요 시장이 형성돼 있고, 이는 다시 신흥 시장으로 떠오르는 중동 지역과 남아프리카까지 깊게 연결이 돼 있다. 아메리카 대륙에는 뉴욕을 중심으로 LA, 마이애미에 미술시장이 형성돼 있다. 아시아 시장의 경우 홍콩을 중심으로 상하이, 싱가포르가 연결돼 있고 이는 더 멀리 중동 지역과도 유기적으로 연계돼 있다.

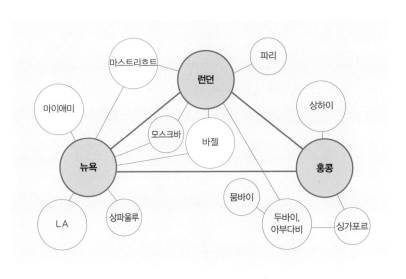

세계 미술시장을 이끄는 주요 도시

거래구조로 본 미술시장

거래 구조로 볼 때 미술시장은 1차 시장Primary, 2차 시장Secondary, 3차 시장Tertiary으로 나뉜다.[6] 그리고 우리가 직접적으로 느끼지는 못하지만 나름의 큰 시장 규모를 가진 '위작' 시장이 존재한다.

1차 시장은 작가의 손을 거친 작품이 세상에 첫선을 보이는 곳이다. 쉽게 말해 홍익대 미대를 졸업한 전도유망한 작가의 작품이 서울 인사동의 한 수수한 갤러리 벽에 걸리는 것이 이런 경우에 속한다. 이 단계에서는 작품의 판매보다는 일단 미술시장에서 작가와 작품을 알리고 가치를 높이는 데 의의를 둔다. 그 외에도 신진 작가는 아니지만 세상에 알려지지 않은 중견작가의 작품이나 사망한 후에야 가치를 인정받은 작가의 작품이 1차 시장에 나온다.

이렇게 1차 시장에서 이름과 작품 가치를 알리며 한 번 이상 거래된 작품이 2차 시장에 나온다. 말하자면 '중고' 시장이다. 일반적으로 중고 상품은 가격이 기하급수적으로 떨어지는 반면에 미술품은 시간이 쌓이고 거래 횟수가 더해질수록 가격이 올라간다. 2차 시장에는 풍부한 자본과 작품을 보유한 고급 갤러리가 자리해 시장을 움직인다. 가령 현대갤러리에서 이우환 개인전을 열어 그간 시장에 나오지 않았던 상급 이우환 그림을 거래하거나 국제갤러리에서 애니시 커푸어 개인전을 열어 세계적인 조각을 국내 컬렉터에게 판매하는 식이다. 1차 시장에서 가치를 인정받은 일부만이 2차 시장으로 진입하며 이 과정에서 가격 또한 큰 폭으로 오른다.

2차 시장에서 검증된 작품 중 최고의 작품들이 거래되는 곳이 3차 시

6 Singer, L.P. and Lynch, G., "Public choice in the tertiary art market", *Journal of Cultural Economics*, Vol. 18, 1994, p.188~216

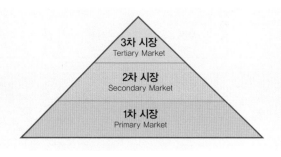

미술시장의 거래 구조

장으로, 경매를 통해 미술품이 거래된다. 3차 시장은 2차 시장에 비해 가격 결정이 투명한 편이다. 갤러리에서는 딜러나 화가가 작품 값을 결정하는 반면, 3차 시장에서는 그림을 파는 자와 사는 자 사이에서 가격이 결정된다. 경매에서는 공개 경쟁을 통해 작품 값이 결정되기에 때로는 거래 당일의 분위기에 가격이 영향을 받기도 한다.

어떤 종류의 작품이 잘 팔릴까?

미술시장에서 거래되는 '상품'은 그 종류에 따라 다양한 세부 시장을 형성한다.[7] 가장 기본적인 범주로는 작품의 기본적인 성격을 나타내는 회화, 드로잉, 조각, 사진, 설치 등 장르에 따라 나뉜 시장이 있다. 회화는 다시 올드 마스터 회화, 근대 회화, 현대 회화 등의 부문으로 분류된다. 올드 마스터 회화의 경우 이탈리아, 플랑드르, 스페인 등 각각의 개성이 묻어나는 지역별로 세분화된다. 혹은 정물화·초상화·풍경화·역

7 Robertson, I., *Understanding International Art Markets and Management*, Routledge, 2005, p.18

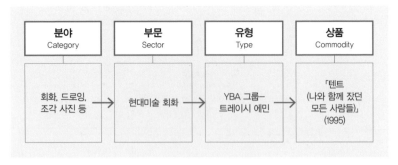

분야 Category	부문 Sector	유형 Type	상품 Commodity
회화, 드로잉, 조각 사진 등	현대미술 회화	YBA 그룹— 트레이시 에민	「텐트 (나와 함께 잤던 모든 사람들)」 (1995)

미술품을 이루는 네 가지 구성요소

사화 등의 장르로 나눌 수도 있다. 마지막으로 어떤 작가의 유일한 작품 하나가 가장 작은 구성요소를 이루게 된다.

미술시장의 주류를 이루는 회화의 경우, 경매회사는 미술사적으로 시대별 구분을 통해 '올드 마스터 회화' '19세기 회화' '근대 회화' 등으로 나눠 개별적으로 경매를 진행한다. 어느 작가까지를 올드 마스터로 칭할 것이냐는 매우 주관적일 수 있지만 대체로 14세기부터 19세기까지 거장의 작품을 올드 마스터라고 칭한다. 근대 회화는 19세기부터 제2차 세계대전까지로 묶고, 제2차 세계대전 종전 이후의 작품을 현대미술로 본다. 그러나 이러한 시대 구분법은 미술사가들 사이에서도 의견이 분분해 정답은 없다. 스페인의 화가 고야(1746~1828)는 올드 마스터가 맞지만, 그와 동시대에 살았던 영국의 화가 콘스터블(1776~1837)은 근대 작가로 분류되는 등 일관적이지 않기 때문이다.

현대미술로 오면 더욱 머리가 아프다. 어느 시대, 어느 작가부터 현대미술로 볼 것인가를 두고는 미술시장 내에서도 의견이 분분하다. 혹자는 평민을 주인공으로 내세운 쿠르베의 「오르낭의 매장」이 그 시초라고 하기도 하고 기존의 고정관념을 깨뜨린 모네, 세잔이 현대미술의 시초라고도 한다. 혹자는 그림을 해체해 새로운 세계를 연 피카소를, 혹자는 변기

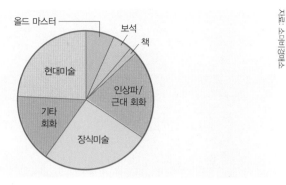

자료: 소더비 경매소

소더비 경매의 2008년 매출 현황
근대와 현대, 장식미술이 비슷한 매출을 기록하고 있다.

하나로 미술계를 확 뒤집어놓은 뒤샹을 시초라고 보기도 한다. 미술시장을 분석하는 전문 기관인 아트프라이스ArtPrice의 경우 1945년 이후 출생한 작가의 작품을 현대미술로 보고 있다. 정답은 없다는 이야기다.

미술뿐만 아니라 고서, 지도, 은 제품, 고대 조각상, 보석, 각종 수집품, 와인, 동전, 가구, 우표, 악기, 심지어 고급 자동차까지 미술시장의 '상품'으로 편입돼 미술시장에서 활발하게 거래되고 있다.

각 카테고리 중 미술시장의 효자 상품은 무엇일까? 2008년 소더비의 경매 결과를 보면 낙찰액 규모 면에서 회화뿐만 아니라 장식미술, 보석, 책 등도 30퍼센트 가까이 차지하고 있다.

그렇다면 이런 다양한 부문별 작품들 중 회화만 따로 놓고 봤을 때 어느 시대의 작품이 미술시장의 효자 상품일까? 경매에서 수백억 원에 낙찰되는 현대미술에 관한 기사를 보고 있노라면, 현대미술 시장이 가장 클 것 같지만 의외로 미술시장의 '블루칩'은 근대미술이다. 미술시장에 관한 정보를 제공하는 업체인 아트프라이스가 분석한 2013년 경매 결과 자료에 따르면 전체 경매 낙찰액의 47.6퍼센트는 근대미술이 차지했다. 다음으로는 전후 미술(20.6%), 현대미술(13%), 19세기 회화(9.5%), 올드

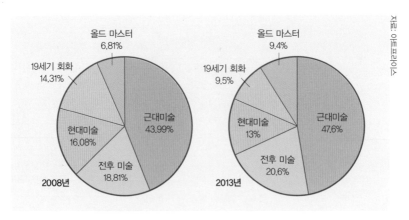



2008년과 2013년의 세계 경매시장의 장르별 판매 비율 변화

마스터(9.4%) 순이다. 인상파, 후기 인상파 등 거장들의 손길이 담긴 근대미술이 가장 많이 팔리고 가장 비싼 값에 거래된다는 것을 의미한다.

각 부문별 시장 점유율은 시장 상황에 따라 조금씩 차이를 보이기도 한다. 현대미술이 한창 주가를 올리던 2008년의 자료를 보면 현대미술은 16.08퍼센트를 차지했다가 시장이 불황기로 접어든 이후 2013년에는 13퍼센트로 떨어졌다. 반대로 전통적인 블루칩 작품인 올드 마스터나 근대미술은 불황기에 접어들어 시장 점유율이 늘어났다. 시장 상황이 안 좋을수록 사람들은 좀 더 안정적인 그림을 구매한다는 것을 알 수 있다.

자본주의와 손잡고 함께 성장한 미술시장

오늘날에는 미술품이 돈을 주고 사는 하나의 '상품'으로 인식되고 있지만 19세기 이전만 해도 미술품은 왕과 귀족, 종교인 들의 전유물이나 마찬가지였다. 이름 있는 작가들은 왕이나 귀족 들의 초상화나 그들의

지위와 재산을 드러낼 수 있는 풍경화를 그려 돈을 받았다. 한편으로는 귀족이나 부유한 상인 들은 작가에게 종교화를 의뢰해 교회에 기증하는 방식으로 예술을 활용했다. 가난하고 별 볼일 없는 삶을 살아가는 작가들에게 이들의 물적 후원은 '구원의 손길'이나 마찬가지였다.

찬란한 르네상스 문화를 이끌었던 15세기 이탈리아는 예술이 돈과 긴밀하게 연관된 최초의 사례였다. 은행업을 바탕으로 큰 부를 이뤘던 피렌체의 메디치 가문은 예술을 숭상하고 뛰어난 예술가가 자신의 기량을 펼칠 수 있도록 물적, 심적 지원을 아끼지 않았다. 미켈란젤로 부오나로티는 젊은 시절 당시 피렌체의 지도자였던 로렌초 드 메디치의 눈에 띄어 가문의 지원을 전폭적으로 받으며 작품 활동을 했다. 여기에 교황이나 유럽의 왕들도 가세해 라파엘로, 티치아노 등을 물심양면으로 지지하고 후원해 이들은 당시 세계적인 명성을 누리기까지 했다.

미술품을 거래한 최초의 시장은 1480년대 벨기에의 안트베르펀으로 알려져 있다.[8] 당시 안트베르펀은 유럽 설탕 무역의 중심지였다. 포르투갈과 스페인 등에서 가져온 귀한 설탕을 얻기 위해 유럽의 상인들이 이곳으로 몰려들면서 안트베르펀은 돈과 물품이 넘쳐나는 무역도시가 됐다. 이런 분위기에서 돈을 가진 자들이 미술품에 흥미를 갖기 시작했고 교회 마당에서 미술품 거래 시장이 열리곤 했다. 1540년대 들어서서는 교회 마당을 벗어나 본격적인 미술품 거래 상점이 생겨나면서 미술품이 어엿한 거래 물품으로 자리 잡기 시작했다.

미술시장이 본격적으로 형성되고 급성장한 것은 17세기 초반 네덜란드에서였다. 당시 네덜란드는 해상무역을 장악하며 유럽의 부유한 국가

8 Robertson, I., *Understanding International Art Markets and Management*, Routledge, 2005, p.39

로 부상했고 황금기를 구가했다. 당시 돈을 벌기 위해 종교화를 그려야 했던 화가들은 이런 경제 번영을 틈타 풍경화, 정물화 등으로 장르를 넓혀가며 작품을 살 사람들을 찾아 나섰다. 화가들은 다른 상업 조직처럼 길드(일종의 동업자 조합)에 소속돼 전문성을 인정받으며 활발하게 활동했다. 오늘날 올드 마스터 시장의 주요 작가들이 이 시대 네덜란드와 플랑드르 지방에서 활약한 작가들이라는 것을 감안하면 당시의 새로운 바람이 얼마나 거셌는지 가늠할 수 있다.

당시 미술품 거래를 주선하는 아트 딜러들도 하나둘씩 나타났다. 거장 페르메이르Johannes Vermeer의 아버지 역시 미술상이었다. 그는 암스테르담 인근의 도시 델프트에서 여관을 운영했는데, 여관의 넓은 공간에서 작품을 전시해 팔았다. 그는 발이 꽤나 넓어서 정물화, 초상화, 꽃 그림 등을 잘 그리는 작가를 여럿 알고 있었다고 한다. 페르메이르의 아버지가 동네 장사를 했다면 유럽 전역을 돌며 미술품을 거래한 미술상도 있다. 요하네스 데 레니알머Johannes de Renialme는 렘브란트 등 재능 있는 플랑드르 작가들을 후원하며 이들의 그림을 유럽 곳곳에 내다 팔았다.[9]

네덜란드 미술시장의 찬란한 역사는 17세기 말 네덜란드의 해상무역이 한풀 꺾이고 튤립 시장이 버블 붕괴(1637)[10]되면서 막을 내리게 된다. 이후 미술시장의 기능을 넘겨받은 것은 영국이었다. 18세기 들어 영국은 산업의 발달로 부를 축적하고 있었다. 특히 인쇄술의 발달은 미술시

9 Robertson, I., *Understanding International Art Markets and Management*, Routledge, 2005, 45p

10 17세기 네덜란드에서는 튤립 구근을 사고파는 거래가 성행했다. 꽃 중에서 최고급으로 치는 튤립은 값이 비쌀뿐더러 키우기도 꽤나 까다로웠다. 당시 튤립 구근 경매가 따로 열릴 정도로 튤립 구근 거래는 큰 산업이었다. 튤립 구근 거래가 최고조에 이른 1637년 2월에는 구근 하나의 값이 전문 기능공의 1년 치 연봉의 10배에 이를 정도였다. 그러나 5월 튤립 경매에 갑자기 사람들이 발걸음을 뚝 끊으면서 그간 튤립 구근에 선물로 투자한 투자자들이 파산을 하기에 이르렀다. 역사 최초의 투자 버블 사건이었다.

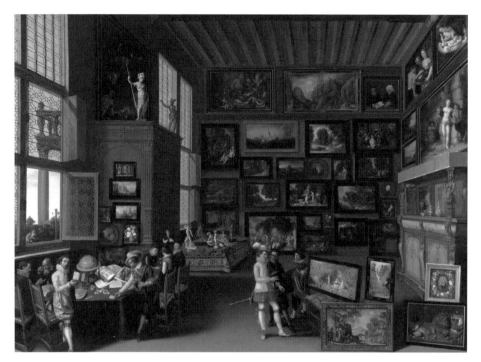

작자 미상, 「그림들이 걸린 방의 전문가들」, 1620년경, 런던 내셔널 갤러리

장 부흥의 중요한 요인이었다. 안토니 반다이크 등 네덜란드의 유명 화가들이 속속 영국으로 건너갔고 영국에서는 이들의 작품을 거래하는 유능한 딜러들이 등장했다. 경매회사인 소더비(1744)와 크리스티(1766)가 차례로 설립된 것도 이때의 일이다.

당시 유럽에서는 귀족 자제들 사이에서 이탈리아를 장기간 여행하는 '그랜드 투어'가 한창 인기였다. 오늘날로 치면 '이탈리아류流'라고 할 수 있을 정도로, 당시에 르네상스 등 이탈리아의 찬란한 문화를 보고 배우고자 하는 욕망은 컸다. 여행길에 나선 이들은 앞다퉈 베네치아 풍경화와 자신의 초상화를 사 들고 집으로 돌아왔다.

이후 파리에서 근대미술이 태동하면서 미술시장은 자연스럽게 19세

기 파리로 옮겨간다. 프랑스혁명 이후 신흥 부르주아 계급이 생겨나면서 이들의 미술품 수요가 커진 것이다. 다니엘 칸바일러, 앙브루아즈 볼라르 등 작가를 발굴해 재정적 지원을 해주며 전시를 주도하는 전문 딜러들이 등장한 것도 이때다.

이후 유럽이 양차 대전을 겪으면서 피폐해지는 동안 많은 작가와 딜러, 컬렉터 들이 유럽을 등지고 신세계인 미국으로 떠났다. 이들은 가장 미국적인 미술을 주창하며 추상표현주의와 팝아트를 탄생시켰고, 결국 현대미술의 중심지는 1960년대 이후 뉴욕으로 옮겨졌다. 오늘날 미술시장은 올드 마스터와 아시아 미술을 중심으로 한 런던과 현대미술을 위주로 한 뉴욕의 두 시장으로 양분되었다.

1980년대 들어 경제가 호황을 기록하며 미술시장도 눈부시게 성장했다. 그러나 2008년 가을 투자회사인 리먼 브러더스사가 파산한 후 전 세계 경제는 도미노처럼 늪에 빠졌다. 미술시장 또한 어느 정도 이 영향을 받아 소비자들의 구매 패턴이 달라졌다. 투자 면에서 저底위험군에 속하는 올드 마스터나 근대미술은 여전히 강세인 반면 현대미술은 가격도 떨어지고 사려는 사람도 줄어들었다.

2013년 들어 미술시장은 호황기였던 2007년 수준까지 회복됐다. 2012년에는 잠깐 주춤했지만 이는 그간 거품이 끼어 있던 중국 미술시장이 새롭게 재편되면서 발생한 일시적 현상일 뿐 미술시장은 경제 불황과 상관없이 활발한 시장을 형성하고 있다. 특히 올드 마스터 시장의 경우 소더비와 크리스티 경매에서 매출이 56.5퍼센트나 증가했다. 또 아시아, 라틴 아메리카, 중동 출신의 작가들이 새롭게 미술시장의 주류로 떠오르면서 미술시장에 활력을 불어넣고 있다. 크리스티에 이어 소더비 경매까지 각각 상하이와 베이징에 경매회사를 설립하는 등 중국 시장의 세계화도 미술시장의 앞날에 호재로 작용하고 있다.

2.
미술시장을 움직이는
주요 요인들

세계적인 미술잡지인 『아트+옥션』은 2011년 12월 '미술계에서 가장 영향력 있는 10인'을 발표했다. 카타르 왕국의 셰이크 알 마야사 공주(1위), 가고시언 갤러리의 래리 가고시언(2위), 미국의 컬렉터 엘리 브로드(3위), 러시아의 다샤 주코바(4위), 프랑스 기업가인 프랑수아 피노 회장(5위), 딜러인 데이비드 즈워너(6위), 미국인 컬렉터 피터 브란트(7위), 말레이시아의 컬렉터 부디 텍(8위), 크리스티 아시아 지역 사장 프랑수아 쿠리엘(9위), 딜러인 스테판 코너리(10위)가 그들이었다.

이 리스트는 여섯 명의 컬렉터, 세 명의 딜러, 한 명의 경매 전문가로 구성돼 있다. 이들 중 미술시장의 꽃은 단연 돈줄을 쥔 컬렉터 그룹이다. 그러나 눈에 띄는 것은 이 영향력 있는 집단에 딜러와 경매 전문가도 다수 포함돼 있다는 점이다. 이들뿐만 아니라 눈에 보이지 않는 여러 손들에 의해 미술시장은 유기적으로 움직인다. 작가, 딜러, 컬렉터, 경매소, 미술관, 비평가, 아트 컨설턴트 등이 대표적으로 시장을 움직이는 주체로 자리 잡고 있다.

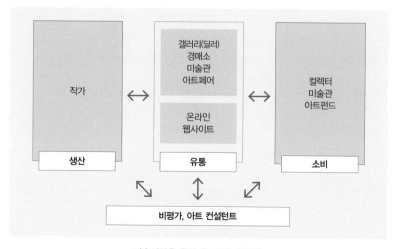

미술시장을 움직이는 주요 요인들

아트 딜러: 유명 화가 뒤에는 딜러가 있다

2004년 5월, 가고시언 갤러리는 영국 런던에 문을 연 갤러리의 첫 번째 전시로 사이 툼블리를 선택했다. 거무죽죽한 두꺼운 선이 비 오듯 흘러내리는 다소 난해한 회화 작품들이었다. 전시 오픈에 앞서 가고시언 갤러리의 직원들은 컬렉터들에게 전화를 걸기 시작했다. 그들은 가고시언 갤러리의 사장인 래리 가고시언이 이 작품을 추천했다고 말했다. 전화를 받은 고객 모두 작품을 샀다. 그중 25퍼센트는 어떤 작품인지 물어보지도 않고 작품을 구매했다.[1]

그리 유명세도 없던 화가였고, 어떤 작품인지 제대로 보지도 않았는데 이들은 왜 1억 원 가까이 되는 작품을 선뜻 구입했을까? 답은 간단했다. 부자 컬렉터는 투자 자문가의 결정을 믿듯 미술계의 슈퍼파워 딜러인 개리 가고시언의 결정을 무조건 믿고 따른 것이다. 그렇다. 아트 딜러는 미술시장에서 상품(미술품)과 시장을 잇는 가교 역할을 하면서 미술시장의 중심에 있다.

미술작품을 거래하는 사람을 일반적으로 '딜러'라고 부른다. 그러나 영업 형태에 따라 부르는 용어는 조금씩 차이가 난다. 거리에 갤러리를 열고 전시를 주관하는 딜러는 '갤러리스트'라고 한다(한국에서는 갤러리에서 일하는 전시 기획자를 큐레이터라고 부르지만 이는 잘못된 것이다. 큐레이터는 공립미술관의 전시 기획자를 말한다). 이런 딜러는 전시회를 열어 작품을 파는 것 외에 유망한 작가를 발굴해 지원하고, 소속 작가의 해외 전시를 끊임없이 추진하며, 해외 유명 아트페어에 나가 자신의 갤러리와 소속 작가를 전 세계 미술시장에 소개하고 그 가치를 드높인다.

1 도널드 톰슨, 김민주·송희령 옮김, 『은밀한 갤러리』, 리더스북, 2011, 180쪽

갤러리를 기반으로 다양한 활동을 하는 일반 딜러와 달리 '브로커'라고 불리는 개인 딜러도 있다. 이들은 전시장 없이 개인 사무실을 마련해 그림을 파는 자와 사는 자 사이에서 거래만 주선한다. 때문에 브로커에겐 향후 미술시장을 이끌어나갈 유망 작가를 발굴하고 지원하고 키워주는 일종의 사명감이 없다.

사실 거리 상점에 갤러리를 여는 일반적인 딜러들의 경우 작품을 팔아 수익을 남기기란 쉬운 일이 아니다. 적자를 면치 않으면 다행이다. 이들은 소속 작가의 향후 발전 정도에 따른 '상징적 투자'를 하고 있는 셈이다. 이들이 돈을 벌어들이는 것은 이들 작가의 작품이 반복 거래되는 '2차 시장'에서다. 갤러리는 여기서 갤러리 전체 수익의 25~60퍼센트에 해당하는 금액을 벌어들인다.[2]

이 모든 딜러들 중 매우 소수만이 오늘날 미술계에서 슈퍼파워를 자랑한다. 이들은 미술계의 트렌드를 정확히 꼬집어 최고의 가격을 제시하고, 소속 작가를 전투적으로 지원하고 홍보하며, 미술관급 전시를 대중에게 선보인다. 바로 '슈퍼 딜러'들이다. 래리 가고시언, 바버라 글래드스턴, 메리 분, 제이 조플링, 페이스 윌덴스타인, 데이비드 즈워너 등이 대표적인 슈퍼 딜러들이다. 이들은 작품 판매 시 작가와 나누는 수입의 최대 90퍼센트를 가져갈 정도로 헤게모니를 쥐고 있지만(일반적으로 갤러리는 작가와 5 대 5로 수익을 나눈다), 작가의 유명세를 유지하기 위해 유명 미술관이나 중요 컬렉터에게는 가격을 할인해서 팔기도 한다. 이들은 엄청난 규모의 자본과 소장 작품으로 저렴한 값에 미술품을 사들이고 다시 시장에 비싼 가격으로 내놓으면서 시장을 지배한다. 가령, 구사마 야요이의 작품 값이 갑자기 치솟아 이 기회에 작품을 팔기 위해 여기

2 Velthuis, O., *Talking Prices*, Princeton Studies in Cultural Sociology, 2007, p.36

아트 딜러	갤러리 명	지점 수	2011년 매출(단위:백만 달러)
래리 가고시언	가고시언 갤러리	11	925
데이비드 즈워너	데이비드 즈워너	3	225
에이미 글림셔	페이스 갤러리	6	450
이언 워스	하우저 앤 워스	4	225
매리언 굿맨	매리언 굿맨 갤러리	2	150
매슈 마크스	매슈 마크스 갤러리	5	100
도미니크 레비와 로버트 너친(Mnuchin)	L&M 아트	2	275
폴라 쿠퍼	폴라 쿠퍼 갤러리	2	100
바버라 글래드스턴	글래드스턴 갤러리	3	100
윌리엄 아쿠아벨라	아쿠아벨라 갤러리	1	400

미국의 10대 영향력 있는 딜러들(2012)

저기서 매물이 쏟아져 나오면 이들은 구사마의 작품을 창고 속에 꽁꽁 넣어둬 작품 가격이 다시 떨어지는 것을 방지한다. 딜러들은 작품을 사는 소비자와 긴밀히 연결돼 있기에 가격을 적절히 조절하면서 시장을 조율한다. 반면 개인 딜러나 브로커는 작품 판매가를 최대한 높게 끌어올리려 노력한다. 그만큼 자신이 받는 수수료가 높아지기 때문이다.

그렇다면 딜러는 왜 그림 파는 일을 할까? 문화경제학자인 미셸 트리마치Michele Trimarchi는 미술품을 사고팔 때만이 느낄 수 있는 즐거움이 있다고 역설한다. 독특한 상품을 판다는 쾌감, 예술의 지적인 부분이 주는 충족감, 그리고 고급 정보를 사적으로 소유할 수 있는 기회를 거머쥔다는 이유에서다.

무명작가를 발굴해 스타로 키우다

1789년 프랑스혁명 후 구체제가 붕괴되면서 19세기에 부르주아 층이

새로운 미술 후원자로 떠올랐다. 과거에는 왕이나 귀족이 화가에게 그림을 주문 제작하고 이에 대한 대가를 지불했다면 이제 일반 시민도 그림을 사는 시대가 도래한 것이다. 이를 거래하기 위한 상업 갤러리와 아트 딜러가 프랑스 파리를 중심으로 19세기에 번성하기 시작했다. 딜러인 폴 뒤랑-뤼엘은 인상주의 미술을 지지했고, 사무엘 빙은 아르누보 미술을 적극 홍보했다.

이중 가장 독보적인 행보를 한 딜러는 인상파 화가를 지원한 앙브루아즈 볼라르였다. 그는 세잔, 르누아르, 피카소 등 당대 화가들이 모두 초상화를 그려주었을 정도로 이들과 긴밀한 관계를 유지했다. 당시 파리의 주류 미술계를 장악한 살롱 전시의 힘이 약해지긴 했어도 여전히 파리에서는 신고전주의라는 아카데믹한 화풍이 인기를 끌던 터라 인상파 화가들이 설 자리는 미미했다. 볼라르는 이들의 그림을 싼값에 사들여 훗날 비싼 값에 되팔았다. 지나치게 상업적이라는 비판도 일었지만 그는 르누아르와 세잔의 전기를 출간하기도 하는 등 이들을 끊임없이 세상에 알렸다는 점에서 작가를 키운 딜러의 역할을 충실히 했다.

볼라르가 인상파의 대변인이었다면 다니엘 앙리 칸바일러는 입체파의 대변인이었다. 칸바일러는 1907년 피카소의 작업실에 들렀다가 「아비뇽의 여인들」을 보고 피카소의 저력을 한눈에 알아보았다. 그는 피카소와 브라크 등 입체파를 적극 지원했고 독점 계약을 맺어 이들을 홍보하고 해외 전시를 기획했다. 오늘날 딜러와 작가가 맺는 계약과 홍보의 전형을 이들의 관계에서 볼 수 있다.[3]

전후부터 오늘날까지 현대미술의 한 획을 그은 딜러로는 리오 카스텔리가 있다. 그는 팝아트와 미니멀리즘 등 미국의 현대미술을 키운 장본

3 이규현, 『그림 쇼핑 2』, 앨리스, 2010, 64쪽

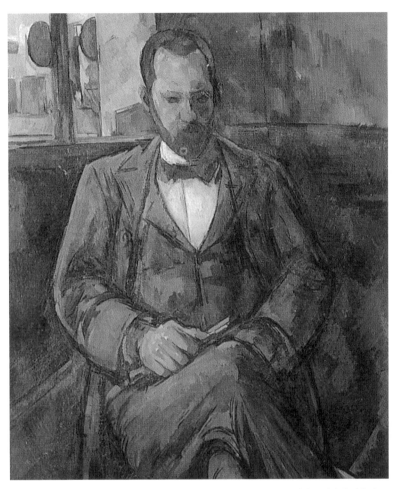

세잔, 「앙브루아즈 볼라르의 초상」, 캔버스에 유채, 100×81cm, 1899, 파리 프티팔레 미술관

인이다. 카스텔리는 1950년대와 1960년대 워홀, 로젠키스트, 릭턴스타인 등 팝아트 작가들을 홍보했다. 그는 작가에게 월급을 지급한 최초의 딜러였다. 낮에는 페인트칠을 해서 생계를 잇던 프랭크 스텔라를 발탁해한 달에 300달러씩 생활비를 지원하기도 했다. 그는 작가와 독점 계약을 맺는 전략을 쓰기도 했다. 뉴욕에서 워홀, 스텔라, 릭턴스타인 전시

	가고시언	화이트큐브	글래드스턴
소속 작가 (사망 작가도 포함)	사이 툼블리 리처드 세라 윌렘 데 쿠닝 에드 루샤 톰 프리드먼 데이비드 스미스 앤디 워홀 존 커린 트레이시 에민 알베르토 자코메티 리처드 해밀턴 안젤름 키퍼 프란체스코 클레멘테 등 60여 명	데이미언 허스트 앤터니 곰리 안드레아스 구르스키 척 클로스 트레이시 에민 길버트 & 조지 안젤름 키퍼 마크 퀸 도리스 살세도 제프 월 코언 판 덴 브룩 사라 모리스 등 50여 명	매슈 바니 로버트 벡틀 개리 힐 루치아노 파브로 캐럴 던햄 등 10여 명

세계적인 갤러리와 소속 작가들

회가 개최되지 않으면 다른 지역이나 유럽, 미국 등에서 순회 전시를 열어 작가가 세계적인 명성을 얻도록 힘썼다.[4]

오늘날 명성을 얻고 있는 딜러로는 래리 가고시언, 바버라 글래드스턴, 제이 조플링, 메리 분, 데이비드 즈워너 등이 있다. 이들은 소속 작가와의 끈끈한 유대를 바탕으로 작품의 수급을 조절하면서 세계 미술시장의 트렌드를 주도하고 있어 전통적인 딜러보다 더 큰 힘과 재력을 소유하게 되었다.

Learn more

흔들리는 '가고시언 왕국'

한 해 매출 1조 원. 여느 대기업의 매출 규모가 아니다. 한 갤러리가 한 해 동안 '그림 장사'를 해 벌어들인 돈이다. 미술계의 '큰손' 가고시언 갤러리 이야기다.

현재 뉴욕, 런던, 로마, 홍콩 등 전 세계 곳곳에 15개의 갤러리를 운영하고 있는 가고시언 갤러리는 지난 십 수 년간 미술계에서 슈퍼 파워를 자랑했다. 데이미언 허

4 이규현, 『그림 쇼핑 2』, 앨리스, 2010, 64~65쪽

스트, 제프 쿤스 등 가장 비싼 그림 값을 자랑하는 현존 작가들을 소속 작가로 두고 세계 미술계의 트렌드를 선도하고 있다. 경제 전문 잡지 『포브스』는 가고시언 갤러리의 2012년 매출을 무려 9억 2,500만 달러로 추정해 가고시언이 또다시 세간의 관심을 끌기도 했다.

그런데 지난 몇 년 새 가고시언 갤러리의 아성이 조금씩 흔들리고 있다. 소속 작가들이 속속 반기를 들면서부터다. 미술계 최고 몸값을 자랑하는 데이미언 허스트가 2012년 말 가고시언과 17년간 이어져 온 전속 계약을 끝냈다. 얼마 안 돼 최고의 상업 화가로 불리는 제프 쿤스는 가고시언의 라이벌 갤러리인 뉴욕의 데이비드 즈워너 갤러리에서 전시를 열었다. 일종의 '이적 행위'였다. 엎친 데 덮친 격으로 2013년 초 구사마 야요이가 가고시언을 떠나 데이비드 즈워너 갤러리에 몸을 담았다.

소속 작가는 갤러리의 얼굴이자 그 수익을 좌지우지하는 존재다. 그렇기에 세계 미술시장을 주무르는 이 세 작가의 반기는 갤러리 운영과 권위 면에서 큰 치명타로 작용할 것으로 보인다.

허스트는 한창 이름이 뜨기 시작한 신인 작가 시절부터 가고시언과 손을 잡고 뉴욕을 비롯한 미주 시장을 공략했다. 2012년에는 허스트의 대표 작품인 스폿(점) 페인팅을 주제로 한 〈1986~2011 스폿 페인팅 완결판〉 전시를 전 세계 가고시언 갤러리에서 대대적으로 열었다. 허스트의 스폿 페인팅은 경매시장에서 65만 파운드에서 120만 파운드 선에 거래될 정도로 비싼 그림이다.

가고시언 소속 스타 작가의 반란은 시사하는 바가 크다. 세계적인 작가들은 각 지역에 소재한 갤러리와 전속 계약을 맺는데, 런던의 경우 허스트는 화이트큐브가 거래를 독점하고, 구사마 야요이는 빅토리아 미로 갤러리와 전속 계약을 맺고 있다. 눈에 띄는 것은 이들 작가들이 유독 뉴욕 소재 가고시언 갤러리와 결별했다는 점이다. 미술계 인사들은 이를 뉴욕을 비롯한 미주 시장에 대한 새로운 도전으로 보고 이들의 향후 행보에 주목하고 있다.

가고시언 갤러리는 경매시장에서 최고가에 작품을 사들여 작가들의 그림 값을 유지하거나 올리는 등 적극적으로 시장에 개입해서 작가들 사이에서 엄청난 지지와 신뢰를 쌓아왔다. 가고시언의 기가 막힌 비즈니스 환경을 벗어난 이들 작가들의 새로운 시도가 미술계에 어떤 활력을 불러 일으킬지가 또 다른 관심사가 되고 있다.

딜러들의 생존경쟁의 장, 아트페어

조각 장인의 세심한 꽃무늬 장식이 눈에 띄는 클래식 피아노에서 아름다운 선율이 흘러나온다. 그리스 신전에서 튀어나온 듯한 금장의 미소년 조각이 15세기 중국 도자기를 받치고 있다. 그 뒤로 어느 귀족 부인의 사랑스런 초상화가 물끄러미 나를 바라본다. 그리고 찰나에 내 코끝을 스쳐가는 꽃향기!

오래된 성을 지키는 한 유서 깊은 백작 가문의 응접실 이야기가 아니다. 세계적인 아트페어인 테파프TEFAF, The European Fine Art Fair에 가면 누구나 즐길 수 있는 현장의 모습이다.

여러 갤러리의 그림을 한곳에서 감상하며 즉석에서 그림을 살 수 있는 시장이 바로 아트페어다. 그중 매년 3월 네덜란드의 작은 도시 마스트리히트에서 열리는 테파프는 최고의 올드 마스터 작품들을 선보이는 행사로 정평이 나 있다. 근·현대 미술이 시장의 주류 상품으로 승승장구하고 있지만 이곳에서는 여전히 올드 마스터가 주인공으로 진가를 발휘하고 있다.

테파프의 핵심은 고귀한 분위기를 풍기는 인테리어에 있다. 대부분의 아트페어가 하얀 벽에 그림을 덕지덕지 붙여놓고 수시로 드나드는 관람객들을 상대하는 반면, 테파프는 마치 고상한 중세의 성인 듯 조용하고, 여유로우며 아름답다. 네덜란드의 상징이기도 한 튤립이 복도 곳곳에 장식돼 있고, 그림이 걸린 벽은 고상한 붉은색과 초록색으로 칠해져 가치를 더한다. 매년 8만여 명이 이곳을 다녀간다.

세계 곳곳에서 열리는 유명 아트페어에는 갤러리 관계자와 작품을 사려는 사람뿐 아니라 미술관 관장, 큐레이터, 경매회사 관계자, 유수의 컬렉터 등이 몰려든다. 이들은 작품을 사고파는 것 외에도 인적 네트워크를 구축하고, 고급 정보를 교환하고, 잠재 소비자를 찾아 나선다.

테파프 전시장 전경

21세기 들어 아트페어는 경매시장의 단독 질주에 제동을 걸며 미술시장의 또 다른 슈퍼 파워로 자리 잡았다. 어떻게 이런 일이 가능했을까?

사실 아트페어는 오래전부터 있어왔다. 그러나 오늘날의 아트페어가 미술계 인사들에게 '머스트 고must-go' 쇼로 자리 잡은 데에는 아픈 이면이 있다. 전통적으로 갤러리에서 작품을 사던 사람들이 1980년대 초반부터 경매회사로 눈을 돌렸다. 당시 세계적인 경기 호황으로 경매가 활성화된 이유도 있지만 그 기저에는 갤러리에 대한 불신이 크게 자리했다. 밀실에서 거래가 이뤄지는 갤러리에 반해 경매는 가격이 상대적으로 투명하고, 돈만 있다면 갤러리의 '웨이팅 리스트'에 이름을 올리지 않고도 원하는 그림을 언제든지 손 안에 넣을 수 있었다.

컬렉터들이 경매회사로 눈을 돌리면서 딜러들은 점점 설 자리를 잃었다. 경매회사가 든든한 자금력으로 좋은 작품들을 확보하면서 갤러리는 작품 확보에도 비상이 걸렸다. 돈을 벌려면 작품의 소유자와 경매회사를 연결해주는 '거간꾼' 노릇이라도 해야 했다(거간꾼 노릇이란 거래의 품위를 위해 작품 소유자 대신 경매회사와 가격 협상을 벌이는 등의 일이다).

위기에 몰린 갤러리들의 반격이 시작됐다. 아트페어를 통해서다. 아트페어는 마치 유명 브랜드 제품이 한자리에 모여 있는 백화점처럼 최고의 인기 작품을 한곳에서 보고 살 수 있다는 점을 어필했다. 더구나 이곳에서는 부담스런 경매 수수료를 낼 필요도 없다.

아트페어가 자리를 잡아가면서 컬렉터는 갤러리를 방문하거나 경매소를 찾는 것보다 아트페어를 선호하기 시작했다. 첫째, 편리함 때문이다. 발품을 들여 여기저기 돌아다닐 필요 없이 짧은 시간에 엄선된 작품들을 구입할 수 있다. 그림을 처음 사는 사람들에게도 갤러리보다 아트페어가 매력적으로 다가왔다. 여러 작품들을 비교해 볼 수 있고, 좀 더 자유로운 분위기에서 흥정도 가능하다. 둘째, 아트페어에는 양질의 작품

들이 쏟아져 나온다. 제작 작품 수가 적은 게르하르트 리히터의 경우 시장에서 이를 구하기란 하늘의 별따기다. 그러나 유수의 아트페어에 가면 사정은 달라진다. 2007년 아트바젤에는 총 열두 점의 리히터가 나왔다.[5] 셋째, 인맥을 관리하기에 아트페어만큼 좋은 곳이 없다. 매년 세계의 유명한 딜러나 미술관 관장, 큐레이터, 컬렉터는 아트바젤이나 프리즈를 찾는다. 그림을 사고팔기 위해서이기도 하지만 이들에겐 다른 목적도 있다. 바로 인맥 관리다. 눈코 뜰 새 없이 바쁜 중요 인사를 한곳에서 한꺼번에 만날 수 있으니 자신의 얼굴을 알리고 비즈니스를 확대하는 기회로 활용하기에 제격인 것이다.

사실 갤러리 입장에서 아트페어는 꿀이자 독이다. 비용과 시간, 아트페어에 참석하기 위한 준비 등이 엄청난 부담으로 작용하기 때문이다. 오스본 사무엘 갤러리의 피터 오스본 대표는 "아트페어 참가는 갤러리 비즈니스에 아주 중요하다. 나는 아트 페어에 참가하기 위해 1년에 40만 파운드를 쓴다"라고 밝혔다.[6]

오스본 사무엘 갤러리뿐만 아니라 세계 유수의 아트페어에 참여하는 갤러리의 경우도 지출 규모가 이와 비슷하다. 전시 부스비 외에도 숙식비, 작품 선적비, 홍보비 등 많은 부분에서 출혈을 감수해야 한다. 아트페어에 참가하기 위해서는 해야 할 일도 산적해 있다. 페어에 갖고 나갈 작품을 미리 선정·확보해야 하고 고객들에게 미리 홍보도 해야 한다.

그렇다면 이런 출혈을 감수하고 갤러리는 왜 아트페어에 참가하려고 부단히 애를 쓸까? 아트페어에 참가하는 것은 작품을 팔아 얻는 수익 이상으로 갤러리 자체의 명성을 드높여주기 때문이다. 사람들은 어떤 갤

5 도널드 톰슨, 김민주·송희령 옮김, 『은밀한 갤러리』, 리더스북, 2010, 418쪽
6 오스본 사무엘 갤러리 대표인 피터 오스본 특별강의, 2008년 11월 3일 소더비 미술대학원 아트마케팅 수업.

러리가 바젤이나 프리즈에 참여했다고 하면 갤러리의 미술계 내 지위가 높아졌다고 생각한다. 반면 유명 아트페어에 진입하지 못하면 별 볼일 없는 갤러리로 인식된다. 갤러리 명성의 추락은 수익 하락과 직결된다.

아트페어의 살아남기 전략

상업적인 아트페어는 오래전부터 있어왔다. 최초의 미술시장은 1460~1560년경 벨기에 안트베르펀 지역의 '판드Pand'라고 알려져 있다. 당시 지역사회의 중심에 있던 성당 근처에서 연중행사로 열렸으며 그림, 조각, 책, 인쇄물 등 미술 관련 상품들이 이 판드에서 거래됐다.[7]

오늘날 우리가 떠올리는 아트페어 형태의 시초는 아모리 쇼다. 1913년 뉴욕에서 대대적으로 열린 아모리 쇼는 피카소, 르누아르 등 1,000여 점에 가까운 현대미술을 선보인 본격적인 미술시장이었다.

지난 20여 년간 수많은 아트페어와 위성 아트페어가 번성했다. 전 세계적인 아트페어의 번성은 미술시장의 구조와 흐름을 바꿔놓았다. 오늘날 미술시장의 중심에 있는 아트페어로 네 개를 들 수 있다. 테파프, 아트바젤, 아트바젤 마이애미, 그리고 프리즈다. 이들 아트페어의 인기와 성공에 힘입어 주Zoo, 스코프SCOPE, 나다NADA, 어포더블 아트페어 Affordable Art Fair 등 중소 규모 아트 페어가 속속 생겨났고 상하이, 두바이 등의 지역 아트페어가 인기 대열에 합류했다.

그러나 아트페어가 끊임없이 생겨나면서 생존경쟁은 더욱 치열해졌다. 2007년 2월 한 달간 뉴욕에서 열린 아트페어가 여덟 개나 된다.[8] 매

7 Ewing D., "Marketing Art in Antwerp, 1460-1560: Our Lady's Pand", *The Art Bulletin*, Vol. 72, No. 4, 1990, p.558

8 세라 손튼, 이대형·배수희 옮김, 『걸작의 뒷모습』, 세미콜론, 2011, 152쪽

파리의 피악 아트페어

런던의 프리즈 아트페어

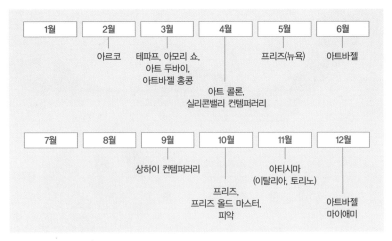

1월	2월	3월	4월	5월	6월
	아르코	테파프, 아모리 쇼, 아트 두바이, 아트바젤 홍콩		프리즈(뉴욕)	아트바젤

아트 콜론,
실리콘밸리 컨템퍼러리

7월	8월	9월	10월	11월	12월
		상하이 컨템퍼러리		아티시마 (이탈리아, 토리노)	

프리즈,
프리즈 올드 마스터,
피악

아트바젤
마이애미

아트페어 캘린더

달 한 건 이상 열리는 중요한 아트페어에 참가하다 보니 관계자들 사이에서는 '페어 피로Fair fatigue'라는 신조어까지 생겨났다.

우후죽순 생겨난 아트페어 속에서 살아남기 위해 자신만을 차별화하기 위한 전략의 필요성이 대두됐다. 각 아트페어는 자신만의 '니치 마켓'을 찾고 있다. 아트바젤 마이애미는 휴양도시에 사는 부자 손님들을 위해 아트페어 기간 내내 각종 파티를 열고, BMW·스와로브스키 등 명품 브랜드와 손잡고 VIP 서비스를 제공한다. 오랜 동안 관람객 감소로 고전을 면치 못했던 파리 피악은 아트페어의 장소를 웅장한 돔 형태의 궁전 건물에서 열어 재기에 성공했다. 지리적 특성과 기후에 따른 아트페어의 차별화도 눈에 띈다. 멕시코시티의 마코MACO, 아트 두바이Art Dubai, 그리고 상하이 컨템퍼러리SH Contemporary는 이국적인 풍취를 어필하며 번성 중이다.[9]

9 Barragan, P. *The Art Fair Age*, Edizioni Charta Srl, 2008, p.35

이들 대형 아트페어에 맞서 작은 규모지만 큰 주목을 크는 아트페어
도 속속 등장하고 있다. 한국에서는 몇 년 전부터 갤러리의 VIP 고객들
만을 대상으로 호텔 몇 개 층을 통째로 빌려 방마다 갤러리 부스가 들
어가는 신개념의 '호텔 아트페어'를 개최하고 있다. 아트페어는 그 끝을
모른 채 진화 중이다.

경매: 연일 최고가 경신을 쏟아내다

'경매'의 사전적 정의는 '물건을 사려는 사람이 여럿일 때 값을 가장
높이 부르는 사람에게 파는 일'을 말한다. 미술 경매는 이 사전적 의미
를 가장 현실적으로 보여주는 시장이다. 경매장에서는 최고의 미술품
을 갖기 위한 뜨거운 가격 경쟁이 벌어진다.

경매는 비즈니스 행태에서 여러 모로 갤러리와 큰 차이점을 가진다.
일단, 갤러리에서 그림을 사고파는 일이 1차·2차 시장에서 벌어진다면
경매는 최고의 시장으로 불리는 3차 시장에서 열린다. 갤러리에서는 그
림이 팔릴 경우 수익을 작가와 갤러리가 통상 5 대 5로 나눈다. 그러나
경매회사는 그림을 경매에 내놓은 위탁자seller와 그림의 구매자buyer에게
서 그림 낙찰가의 일정 비율을 수수료로 받는다. 경매회사마다 다르지
만 대체로 위탁자에게는 낙찰가의 10퍼센트 안팎, 구매자에게는 낙찰가
의 12~20퍼센트를 수수료로 받는다.

2000년대 들어 미술 경매가 최고의 인기를 누리면서 미술작품 판매
의 헤게모니는 갤러리에서 경매회사로 넘어갔다. 미술시장 전문가들은
그 가장 큰 이유로 '가격의 투명성'을 꼽고 있다.

일반인이 가게에서 새우깡을 살 경우 포장지에 1,100원이라는 권장

세계 최고의 경매회사인
영국 런던의
소더비 경매소

소비자 가격이 적혀 있다. 터무니없는 값에 속아 살 일이 없다는 점에서
'가격의 투명성'이 아주 높다고 볼 수 있다. 반면 일반인이 갤러리에서 그
림을 살 경우 그림의 정확한 가격을 알 수 없다. 갤러리에서 파는 작품
값은 작가가 원하는 가격과 갤러리에서 판단한 가격의 접점에서 결정된
다. 가령, 대학을 갓 졸업한 작가가 그린 10호 크기의 유화는 150만 원
선이다. 그러나 이미 시장에서 몇 번 거래된 중견작가의 작품이나 갑자
기 인기를 끄는 작품의 경우 갤러리에서 '부르는 게 값'이 된다. 가격의
투명성이 상대적으로 낮다. 마음에 드는 그림을 사고도 제대로 샀는지

	경매소	갤러리
시장 구조	3차 시장	1차·2차 시장
수익 분배	수수료	작가와 갤러리가 5 대 5
판매 가격	경쟁에 따른 최고가	업계 통용 가격
가격의 투명성	투명한 편이다	불투명한 편이다

경매소와 갤러리의 차이점

명확한 판단이 힘들다 보니 미술 소비자들이 갤러리 대신 경매회사로 눈을 돌리게 되는 것이다.

미술 경매의 특징은 다음과 같다. 경매에는 이름이 알려진 작가의 좋은 작품이 나온다. 쉽게 말해 팔릴 만한 작품이 나온다는 이야기다. 때문에 미술을 잘 모르는 사람도 경매에 참여해 좋은 그림을 낙찰 받을 수 있다. 한번 경매에 나온 작품은 다시 경매를 통해 되팔기도 좋다. 경매회사에서 정해놓은 작품 가격이 너무 비싸다는 생각이 들면 안 사면 그만이고, 값이 얼마든 꼭 구입하겠다면 구입할 수 있다는 점에서 가격 결정도 소비자의 몫이라고 볼 수 있다. 그러나 빠르게 진행되는 경매의 속성상 경매 현장의 분위기에 따라 가격이 크게 차이 날 수 있다.

경매회사는 이렇듯 가격 투명성과 사람들이 사고 싶어하는 작품 선정으로 시장을 이끌어왔지만 그 배후에는 어두운 비즈니스도 많다. 첫째는 가격 담합이다. 2000년 세계적인 경매회사인 소더비와 크리스티가 작품 가격을 일정 수준 이상으로 유지하도록 담합해왔다는 것이 미 연방정부의 대대적인 조사로 밝혀지면서, 양 사는 도덕성에 엄청난 타격을 입었다. 이 스캔들로 소더비의 대주주인 앨프리드 타우브먼과 다이애나 브룩스 회장 등이 실형을 선고 받는 등 후폭풍이 거셌다.

둘째는 계획적인 작품 띄우기다. 2007년 2월 런던 소더비 경매에서 피터 도이그의 「하얀 배White Canoe」(1991)가 570만 파운드에 낙찰되자 모든

경매회사	낙찰 총액(유로)
크리스티	353,666,369
소더비	219,505,544
필립스	90,174,890
폴리 인터내셔널(Poly International Auction Co.)	75,561,291
차이나 가디언(China Guardian Auctions)	33,567,826
베이징 카운실 인터내셔널(Beijing Council International Auctions)	17,654,770
베이징 하나이 아트(Beijing Hanhai Art Auction Co)	16,267,354
성가리 인터내셔널(Sungari International Auction Co)	15,933,766
레이브넬 아트 그룹(Ravenel Art Group)	13,401,690
난징 징디안(Nanjing Jingdian Auctions)	13,007,577

주요 경매회사의 2012~13년 낙찰액 순위

언론들이 이 놀라운 경매 결과를 보도했다. 추정가 120만 파운드를 훌쩍 뛰어넘은 결과였다. 그때까지 스코틀랜드 출신의 피터 도이그는 경매에 종종 나오기는 했지만 스타 작가는 아니었다. 이전의 경매 최고 기록은 전해 6월 소더비 경매에 나온 「철의 언덕Iron Hill」으로 낙찰가는 110만 파운드였다. 당시 그림 시장이 활황이었다 하더라도 불과 8개월 만에 작품 값이 다섯 배로 뛴다는 것은 상상하기도 힘든 일이었다. 이날 경매로 피터 도이그는 단숨에 경매시장의 슈퍼스타로 떠올랐다. 피터 도이그의 그림을 구하기 위한 쟁탈전이 여기저기서 벌어졌다. 현재까지도 피터 도이그의 작품은 경매회사 매출의 효자 상품으로 인기를 끌고 있다.

이 놀라운 피터 도이그 사건의 배후에는 소더비와 유명 컬렉터 찰스 사치가 있었다. 자고 나면 그림 값이 오르는 활황의 미술시장에서 소더비는 새로운 스타가 필요했다. 소더비는 찰스 사치를 찾아갔고, 찰스 사치는 자신의 컬렉션 중 피터 도이그의 작품 일곱 점을 내놓았다. 소더비는 이 그림들을 1,100만 달러에 사들였다. 그리고 다음 해 경매에 내놓아 소위 말하는 '대박'을 친 것이다. 소더비는 이날 경매 후 사치에게 그

림 값을 지불했다. 이날 경매에서 그림을 낙찰 받은 이가 사치 본인이라는 이야기도 나돌았지만 진실은 아무도 모른다. 다만 소더비가 새로운 스타 상품을 만들어 큰돈을 벌었다는 것은 사실이다. 피터 도이그의 최상급 작품을 컬렉션에 남겨둔 사치는 이날 경매의 성공으로 자신이 보유한 작품들의 가치가 일약 다섯 배 넘게 급상승하는 쾌락을 맛봤다.

경매회사의 화려한 모습 이면에는 어두운 이야기도 많다. 경매에서 인기 있는 작품만 거래하다 보니 기존 작가들의 시장 진입이 어려워졌고, 경매에서 몇 번 유찰된 작품은 '인기 없는 작품'으로 낙인찍혀 다시 시장에 들어오기 어렵다. 또 한 번 유찰된 작품이 다음 경매에 다시 나올 경우 값이 상대적으로 저렴해지기 때문에 5년 이상 시장에 내놓지 못하는 기회손실의 위험도 감내해야 한다.

경매의 ABC

경매에는 어떤 작품들이 나오나?

세계 최고의 미술 경매회사로 꼽히는 소더비와 크리스티는 미술품을 시대·지역별(올드 마스터, 근대(인상주의), 현대미술, 아시아 미술 등)로 분류해 경매에 내놓는다. 경매회사의 가장 큰 매출을 차지하는 근대미술과 현대미술의 경우 1년에 다섯 번 정도 '이브닝 세일'을 열어 낙찰 경쟁의 판을 벌인다. 그러나 경매회사의 규모가 작거나 미술시장이 크지 않은 나라의 경우 모든 장르를 한 경매에 몰아서 하는 경우도 흔하다. 가령 한국의 서울옥션이나 K옥션은 1년에 세 번 정도 주요 경매를 여는데 이날 회화, 사진, 드로잉, 고미술, 가구 등 다양한 부문의 작품을 내놓는다.

'커팅에지' '열린 경매'라는 것도 들어봤는데……

국내의 경매회사에서 매달 열리는 경매는 이렇듯 다양한 문패를 달고 나온다. 대학을 갓 졸업한 작가나 30대 초반의 아직 유명세를 떨치지 못한 작가의 작품이 경매에 나오는 것을 '커팅에지'라고 하고, 50만 원에서 2,000만 원 내의 중저가 작품을 내놓는 것을 '열린 경매'라고 부른다. 이 외에도 연말이면 열리는 자선 경매, 중저가 작품을 위주로 한 온라인 경매 등도 있다.

한 경매에는 몇 작품 정도 출품되나?

150~200점 정도다. 이 많은 물량을 두세 시간 안에 소화해야 하기 때문에 한 작품 당 경매 진행은 1분을 넘기지 않는다. 그러나 경쟁이 치열할 경우 시간이 오래 걸리기도 한다. 지난 2012년 5월 뉴욕 소더비에서 나온 뭉크의 「절규」는 10여 분간의 길고 뜨거운 경쟁 끝에 1억 1,990만 달러에 낙찰됐다.

경매장에서 벽 쪽에 앉아 전화를 받고 있는 사람들은 무엇을 하는 것인가?

그들은 경매소 직원이며 전화로 경매에 참여한 사람들과 통화하고 있는 것이다. 경매는 총 세 가지 방법으로 응찰이 가능하다. 현장 응찰, 서면 응찰, 전화 응찰이 그것이다. 부득이한 사유로 현장에 참여할 수 없을 경우, 혹은 자신의 존재를 남들 앞에 드러내기 싫은 사람들이 서면이나 전화로 응찰에 참여한다. 서면 응찰의 경우 자신이 원하는 낙찰가를 미리 적어 낸다. 현장, 서면, 전화 응찰이 동시에 붙었을 경우 서면, 현장, 전화 응찰 순으로 우선권이 주어진다.

경매회사는 낙찰 이후 얼마만큼의 수수료를 가져가나?

수수료는 경매회사마다 다르다. 소더비나 크리스티는 작품을 맡기는 위탁자의 경우 10~15퍼센트, 작품을 낙찰 받는 낙찰자의 경우 20~25퍼센트를 수수료로 받는다. 한국의 서울옥션의 경우 위탁 수수료는 낙찰가 300만 원 이하의 경우에는 낙찰가의 15퍼센트를, 300만 원 초과분에는 10퍼센트를 적용해 합산한다. 구매 수수료는 계단식으로 책정돼 있는데 낙찰가 5,000만 원 이하인 경우 낙찰가의 15퍼센트, 5,000만 원 초과 1억 원 이하인 경우 12퍼센트, 낙찰가 1억 원 초과의 경우 10퍼센트를 적용한다. 우리나라의 경우 여기에 10퍼센트의 부가세가 추가로 붙는다.

낙찰 받았다가 마음이 바뀌면 환불이 가능한가?

단순한 변심이라면 환불이 불가능하다. 이럴 경우 위약금을 내야 한다. 서울옥션은 낙찰을 취소할 경우 낙찰가의 30퍼센트를 위약금으로 물리고 있다. 처음부터 신중하게 낙찰에 응하라는 이야기다. 때로 낙찰 받은 작품을 받고 나서 흠집이나 얼룩을 발견하고 환불을 요청하는 사람이 있기도 한데 이 또한 불가능하다. 경매회사는 경매가 열리기 전 프리뷰 전시를 열어 작품을 살펴볼 기회를 제공한다. 작품을 살 의향이 있다면 미리 프리뷰에 가서 작품을 꼼꼼히 살펴봐야 한다. 이와 반대로 100퍼센트 환불이 되는 경우가 있다. 바로 위작으로 판명 난 작품인 경우다.

알 아 두 면 유 용 한 경 매 용 어

낙찰가Hammer Price 경매 현장에서 가장 비싼 가격을 부른 사람에게 작품이 돌아간다. 이 가격을 낙찰가라고 한다.

추정가Estimate 경매회사에서 작품이 팔릴 만한 적당한 가격을 제시하

는데 이를 추정가라고 한다. 최저 가격과 최고 가격을 명시한다.

내정가Reserve Price 경매에서 최소한 팔릴 수 있는 가격선. 내정가 아래의 가격으로는 팔지 않는다.

보장가Guarantee 경매회사에서 원 소유자에게 경매에 내놓은 작품에 대해 일정 금액의 낙찰가를 미리 보장해주는 방법이다. 실제로 경매 현장에서 보장가보다 낮은 가격에 팔리거나 유찰되더라도 경매회사는 원 소유자에게 보장가를 지급해야 한다. 세계적인 유명 작품의 경우 이런 방식으로 경매시장에 나오게 된다. 일례로 한 피카소 작품 소장자에게 크리스티가 3,500만 달러를 약속했고, 소더비는 5,000만 달러 이상을 제시했다. 이 작품은 결국 소더비에서 9,520만 달러에 팔려 원 소장자와 경매회사 모두 원원 하는 결과를 낳았다.

유찰Bought-In 작품이 낙찰되지 않았음을 말한다.

프리뷰Preview 경매가 열리기 전 경매에 나올 작품들을 미리 전시한다. 작품을 낙찰 받기 전에 미리 프리뷰 전시에 들러 작품의 상태를 꼼꼼히 체크해야 한다.

컨디션 리포트Condition Report 경매에 나올 작품에 대한 전반적인 상태를 기술한 문서로, 경매회사에 요청하면 보여준다.

이브닝 세일Evening Sale 경매 행사 중 가장 중요하고 비싼 작품들이 나오는 주요 경매. 1년에 세 차례 정도 열린다.

수수료Buyer's Premium, Seller's Commission 경매회사는 경매를 통해 작품 위탁자와 낙찰자에게 수수료를 받아 수익을 챙긴다. 위탁자가 내는 수수료는 커미션이라고 부르며 경매회사는 대개 낙찰가의 8~12퍼센트를 받는다. 낙찰자가 내는 수수료는 프리미엄이라고 부르며 이는 낙찰가의 12~20퍼센트 정도 된다.

경매 역사에 유래 없는 참 특이한 경매

미술시장의 법칙 중에 '3D'라는 게 있다. 고급 미술품이 한꺼번에 시장에 쏟아져 나오는 경우를 말하는데, 죽음Death, 빚Debt, 이혼Divorce이 그 세 가지다.

미술 경매회사 직원들의 가장 큰 관심사는 최고의 미술품을 다량으로 확보해 다음 경매에 내놓는 일이다. 그렇다 보니 세상에서 유일무이한 그림을 혼자 보면서 즐기고자 하는 컬렉터와 이 그림을 세상 밖에 내놓아 더 비싼 값에 팔아 이득을 챙겨야 하는 경매회사 간의 밀고 당기기가 벌어진다. 그런데 미술품 한 점을 시장에 내놓기 위해 사투를 벌이는 이들 직원들이 환호성을 지르는 순간이 있다. 대작들이 무더기로 쏟아져 경매에 나오는 경우, 바로 3D 법칙이 작용할 때다.

첫째, 저명한 미술품 컬렉터나 미술 수집을 즐기던 유명인사가 사망하면 그 컬렉션이 세상에 나온다. 디자이너인 이브 생로랑이 사망한 다음 해인 2009년, 프랑스 파리의 그랑팔레에서 〈이브 생로랑 미술품 컬렉션 경매〉가 열렸다. 피카소, 마티스, 로마시대 조각상 등 733점의 희귀한 작품들이 나와 3억 7,000만 유로에 낙찰되는 진기록을 세웠다. 이 컬렉션은 이브 생로랑과 그의 동반자인 피에르 베르제가 50여 년간 착실하게 모은 수작들이었다. 베르제는 이 경매로 벌어들인 수익을 자선단체와 의학 연구 등에 기부했다.

세계적인 명사들이 세상을 떠나고 난 후 남은 컬렉션을 경매에 내놓아 좋은 일에 쓰는 일은 종종 벌어진다. 예를 들어 천재 시인인 T. S. 엘리엇이 사망한 후 그의 미술품 컬렉션을 관리하던 부인 발레리는 2012년 사망 시 유언을 남겼다. 남편의 미술 컬렉션을 경매에 내놓아 그 수익금으로 젊은 시인과 예술가 들을 지원해달라는 것이었다.

둘째, 사업이 위기에 처해 급전이 필요할 때 컬렉터가 제일 먼저 내다 파는 것이 자신의 그림 컬렉션이다. 2008년 투자 은행인 리먼 브러더스사가 파산하면서 세계 금융시장은 일순간 불황기로 접어들었다. UBS, 도이치방크 등 세계적인 은행들이 그러하듯 리먼 브러더스도 오랜 동안 미술품 수집에 공을 들였다. 당장 돈이 급해진 리먼 브러더스는 이듬해부터 회사의 컬렉션을 야금야금 시장에 내놓아 수백억 이상을 가져갔다. 빚을 갚기에는 턱없이 부족했지만 급한 불을 끄는 데에는 효자 노릇을 한 셈이다.

질 좋은 작품이 시장에 쏟아지는 마지막 경우는 컬렉터 부부가 이혼할 때다. 부부가 함께 수십 년간 수집한 미술품을 딱 반으로 나눌 수가 없으니 경매에 붙여 낙찰금액을 반으로 나눠 갖는 것이다. 사정이 이렇다 보니 경매회사 직원들은 매일 뉴스 부음란을 챙기며 중요한 인사의 사망사고를 챙기고, 주변 지인들을 통해 컬렉터의 가정사를 세세하게 관찰한다.

2013년 12월 11일 K옥션에서 〈전재국 컬렉션 경매〉가 열렸다. 전두환 전 대통령의 미납 추징금 환수를 위해 그해 여름 전씨 일가의 미술품 605점을 압류한 뒤 벌인 첫 경매였다. 11일 경매에서 80점이 모두 낙찰되는 진기록이 벌어졌다. 뒤이어 18일 서울옥션에서 〈전두환 전 대통령 컬렉션 경매〉가 열리는 등 일련의 미술품 경매가 2014년 초까지 열렸다. 경매를 책임진 서울옥션과 K옥션은 총 6회의 온·오프라인 경매를 통해 72억 원어치를 팔아치웠다.

미술시장의 3D 법칙이 이번에는 통하지 않았다. 전직 대통령의 압류품이 경매에 나와 인기리에 낙찰되는 것은 전 세계적으로도 유례가 없는 사건이었다. 아이러니하지만 이 낙찰된 금액이 이왕이면 좋은 취지로 쓰였으면 한다. 민주화 운동가의 후손을 위한 장학금이든, 젊은 예술가를 위한 지원이든, 어려운 이를 어루만지는 '특별 기금'으로 환생하는 것도 나쁘지 않을 듯하다.

사진: 서울옥션 제공

전두환 컬렉션에 들어 있던 이대원의 「농원」(오른쪽 그림)이 서울옥션 경매에 나왔다.

미술관: 미술시장의 꼭대기에서 은근히 바라보다

운동 선수들에게 최고의 영예는 올림픽에 나가 금메달을 목에 거는 것일 테다. 회사를 다니는 직원에게 최고의 자리는 사장실의 푹신푹신한 의자에 앉는 것일 게다. 그렇다면 예술가에게 최고의 기쁨은 무엇일까? 바로 세계적인 미술관에서 자신의 이름을 건 전시를 여는 일이다. 이 세 가지 모두 공통점이 있다. 최고의 자리에 올라 부와 명예와 지위를 한꺼번에 거머쥔다는 것이다.

엄격히 말해 미술관은 영리 추구만을 목표로 하는 미술시장의 성향을 배제하고 있다. 공공을 위한 예술을 선보이는 게 이들이 추구하는 바다. 그러나 아이러니하게도 미술관은 미술시장의 가장 꼭대기의 자리에서 군림하고 있다.

미술관은 어떻게 해서 미술시장의 슈퍼 파워가 될 수 있었을까?

가상의 한 예술가의 행보를 따라가 보자. 미대를 갓 졸업한 한 작가가 운 좋게 중소 규모의 갤러리에서 개인전을 열었다. 탄탄한 기본기와 참신한 아이디어, 거기에다 운이 작용한 덕분에 전시는 입소문을 타고 언론에도 자그맣게 기사가 나왔다. 그 후 지인에게서 작가를 추천 받은 유명 갤러리가 이 작가와 다른 작가 여럿을 묶어 그룹전을 열었다. 유명 갤러리는 해외 유수의 아트페어에 그의 작품을 내놓았고 해외 비평가들에게서 좋은 평을 받았다. 이어 해외 유명 갤러리에서 그의 전시를 기획해 내놓았다. 이제 국제적인 경매에 그의 작품들이 속속 나와 그림 값이 계속 상승했고 작가는 밀리언달러 그룹에 들어갔다. 이름값이 높아진 작가에게 한국의 유명 미술관뿐만 아니라 구겐하임 미술관 등 세계 유수의 미술관이 전시를 하자고 제안을 했다. 그 후 미술계 최고의 영예인 베니스 비엔날레의 한국관 작가로 선정되는 영예를 안았다!

작가의 성공을 판가름하는 정점에는 이렇듯 미술관이 있다. 미술관은 전통적으로 세 가지 역할을 해오고 있다. 가장 중요한 일은 동시대 미술의 흐름을 선보이거나 미술사적으로 중요한 작품들을 대중에게 전시를 통해 알리는 일이다. 이외에도 작가와 작품을 기반으로 교육 프로그램을 제공하고, 동시에 다양한 장르의 미술관 컬렉션도 구축한다. 뉴욕의 현대미술관, 구겐하임 미술관, 런던의 테이트 현대미술관과 로열 아카데미 등 세계 최고의 미술관 전시는 작가와 작품의 가치를 끌어올린다. "나는 테이트에서 전시했다"라는 말 한마디로 그 작가가 세계적인 작가의 반열에 올랐음을 증명해 보일 수 있는 것이다.

작가의 작품을 시장에 내놓고 거래를 하는 것은 딜러의 몫이다. 그러나 그 작품이 시장에서 얼마나 가치를 인정받고 가격이 영향을 받는가를 결정하는 것은 다분히 공공미술관의 몫이다. 물론 공공미술관이 시장에서 개별 작가나 작품을 일부러 띄우는 작업을 할 리는 없다. 다만 영향력 있는 미술관에 작품이 전시되면 그 작가는 미술시장에서 인정받았다는 이야기나 다름없다. 미술관은 별 볼일 없거나 질 낮은 작품을 미술관의 이름을 걸고 전시하지 않기 때문이다.

또 하나 공공미술관이 미술계에서 슈퍼파워를 자랑하는 것은 소장품 관리를 통해서다. 미술관의 가장 큰 업무 중 하나는 좋은 작품을 미술관 소장품으로 사들여 대중에게 선보이는 일이다. 미술관의 새로운 소장 목록에 들어가면 작가의 명성뿐만 아니라 작품 가격도 함께 올라간다. 그렇다 보니 미술관의 소장품 구매에 대해서도 논란이 많다. 어떤 작품을 소장할지 그 기준이 명확하지 않은 것이 문제다. 미의 기준은 사람마다 다르고 시대마다 달라지기 때문이다. 달리 말하면 미술품의 소장품 구매 시 그 정책이나 과정이 불투명하고, 비민주적이고, 일부 인사들의 네트워크에 좌지우지되는 경향이 있다.

네덜란드 로테르담의 부이만스 판 뵈닝언 미술관 내부

　　미술시장이 기존 시장과 다른 점은 정부의 지원을 받는다는 점이다. 공공미술관은 정부에서 일정 금액의 지원금을 받아 운영된다. 공공 부문의 개입에 관해서 논란이 있기는 하다.[10] 대부분의 국가에서 농경, 탄광, 철광 산업은 국민의 기본적인 생활과 밀접히 관련돼 있기에 정부의 개입이 당연시된다. 그러나 미술의 경우 비생산적인데다 일부 소수계층의 사치재라는 인식이 강하기 때문에 공공 부문의 개입과 지원이 부당하다고 여기는 시각도 있다.

　　1990년대 들어 미술시장이 폭발적으로 성장하면서 공공미술관 또한 몸집 불리기에 나섰다. 뉴욕의 구겐하임 미술관은 빌바오 구겐하임

10　Robertson, I., *Understanding International Art Markets and Management*, Routledge, 2005, p.5

미술관	도시	전시 작품
프라도 미술관	마드리드	올드 마스터·근대미술
우피치 미술관	피렌체	올드 마스터·근대미술
내셔널 갤러리	런던	올드 마스터·근대미술
테이트 현대미술관	런던	현대미술
암스테르담 국립미술관	암스테르담	올드 마스터
루브르 박물관	파리	올드 마스터
오르세 미술관	파리	근대미술
뉴욕 현대미술관	뉴욕	근·현대미술
구겐하임 미술관	뉴욕	현대미술
게티 미술관	로스앤젤레스	고대 유물·올드 마스터·근대미술
메트로폴리탄 미술관	뉴욕	올드마스터·근대미술
예르미타시 미술관	상트페테르부르크	고대 유물·올드 마스터·근대미술
과천 국립현대미술관	과천	현대미술
삼성미술관 리움	서울	고미술·현대미술

세계의 주요 미술관

(1997)에 이어 라스베가스 구겐하임(2001), 아부다비 구겐하임(2017년 개관 예정) 등 전 세계에 구겐하임 브랜드를 속속 세워나가고 있다. 뉴욕의 현대미술관은 2004년 8억 6,500만 달러를 들여 새 단장을 했고, 파리의 루브르 박물관은 프랑스 정부와 아부다비 간의 30년간의 협약을 통해 2015년 아부다비 루브르를 개관할 예정이다. 지역 주민을 위한 공공미술관은 이제 그 대상을 세계로 넓혀 더 많은 관객을 불러들이며 세계적인 미술관으로 거듭나고 있다.

공공미술관의 번영과 함께 사립미술관의 발전도 눈부시다. 광고계의 구루이자 세계적인 컬렉터인 찰스 사치는 자신의 방대한 컬렉션을 대중에게 선보이기 위해 1985년 자신의 이름을 붙인 사치 갤러리를 설립했다. 정부의 지원을 받지 않은 채 사재로 운영되는 이런 사립미술관은 컬렉터들에게 하나의 유행으로 번졌다. 일단 자신의 컬렉션을 대외적으로 알리는 좋은 홍보 수단이 됐으며, 비영리 민간기업으로 등록해 세제 혜

택을 받는 부수익도 얻을 수 있었다. 프랑수아 피노의 팔라초 그라시(베네치아), 프랭크 코언의 프랭크 코언 컬렉션(울버햄턴), 가이 울렌스의 울렌스 현대미술 센터(베이징), 다샤 주코바의 현대미술 개라지 센터(모스크바), 피터 브란트의 예술 연구센터(그리니치) 등이 대표적인 예라고 할 수 있다. 최근에는 작가인 데이미언 허스트가 영국의 시골 마을인 토딩턴 매너에 자신이 수십 년간 모아온 현대미술 컬렉션을 선보인다고 밝히는 등 사립미술관의 확산은 브레이크 없이 질주하고 있다.

작가: 때로는 비즈니스맨이 되어야 한다

"런던과 뉴욕에 각각 4만 명 이상의 작가가 있다. 이들 중 연간 100만 달러 이상의 고소득을 올리는 슈퍼스타 작가는 고작 75명이다. 이들 슈퍼스타 작가 밑에는 성공한 작가 300여 명이 있다. 이들은 메이저 갤러리에서 전시를 하고 연간 수억 원의 수입을 챙긴다. 이름이 알려진 주요 갤러리의 전속 작가는 5,000명 정도로, 이들은 작품 판매만으로 먹고살기 어려워 강의, 저술 등 각종 부업을 한다."[11]

경제학자인 도널드 톰슨은 미술계 작가들의 생존경쟁으로 피 터지는 삶의 터전을 이렇듯 세세한 수치로 묘사했다. 작가로 살아남기가 얼마나 힘든지 짐작이 가는 대목이다.

미대를 갓 졸업한 작가들은 부푼 희망을 안고 유명 갤러리의 문을 두드린다. 그러나 보따리장수처럼 각종 포트폴리오로 무장한 무명작가를 반가워하는 갤러리는 없다. 갤러리 딜러는 대체로 전속 작가나 주변 지

11 도널드 톰슨, 김민주·송희령 옮김, 『은밀한 갤러리』, 리더스북, 2010, 78~79쪽

인을 통해 작가들을 발굴한다.

성공을 향해 가는 길은 정말 멀고 험난하다. 한 딜러는 1년에 슬라이드 수천 장을 보고 50여 개의 작업실을 방문해 그중 쓸 만한 신인 작가를 택해 자신의 갤러리에서 연간 5~10회 그룹전을 개최해보고 전속 작가 명단에 유망한 작가를 추가하기도 한다. 30대 중반에 이르러서도 결국 전속 작가가 되지 못한 작가는 어떤 결정을 내릴까? 안타깝게도 미술을 포기한다. 그리고 그 자리를 새로운 미대생들이 채운다.[12]

작가는 누구나 될 수 있다. 그림 그리는 기술이 전무하더라도 개념만 가지고도 '아트'를 할 수 있다. 그러나 우리가 말하는 '스타 작가'가 되는 것은 낙타가 바늘구멍을 뚫고 들어가는 것보다 어렵다. 일단 작품이 좋아야 하고(어떤 작품이 좋은 작품인지 기준이 없지만), 자신을 대중이나 언론에 매력적으로 어필할 수 있어야 하고(자신의 누드 작품까지 선보인 제프 쿤스처럼), 장사 수완이 필요하거나(혐오스런 작품으로 언론의 비평에 오르내린 데이미언 허스트처럼), 이도저도 아니면 운이 있어야 한다(소더비 경매와 찰스 사치의 합작으로 새롭게 부상한 피터 도이그처럼).

사실 작가를 스타 작가의 자리까지 올려주는 것은 딜러의 몫이다. 갤러리 딜러는 작가와 공생관계를 이룬다. 그들은 작가의 브랜드화를 위해 꾸준히 아트페어에 나가 작가와 작품을 알리고 고객과 미술 비평가들을 초대해 작가와 저녁식사 자리를 마련하는 등 따끈따끈한 신작을 직접 볼 수 있는 기회를 제공한다. 쉽게 말해 작가를 어느 정도 뒷받침해주느냐에 따라―작가의 능력을 떠나서―작가는 슈퍼스타가 되기도 하고 미술을 포기하게 되기도 한다. 그래서 작가에게는 소속 갤러리가 무엇보다 중요하다.

12 도널드 톰슨, 김민주·송희령 옮김, 『은밀한 갤러리』, 리더스북, 2010, 80쪽

자료: 아트프라이스 2013년 시장 보고서

순위	작가	출신 국가	총 낙찰액(유로)	경매 낙찰 건수	최고가 작품 가격(유로)
1	장 미셸 바스키아	미국	162,555,511	82	33,508,050
2	제프 쿤스	미국	40,142,093	80	23,631,000
3	크리스토퍼 울	미국	25,265,455	38	2,713,550
4	쩡판즈	중국	25,190,936	45	3,696,480
5	저우천야	중국	23,969,198	120	3,164,200
6	피터 도이그	영국	19,746,316	36	7,926,760
7	천이페이	중국	16,777,891	41	2,849,000
8	데이미언 허스트	영국	16,605,716	225	1,981,690
9	마크 그로잔	미국	14,675,837	24	4,774,620
10	안드레아스 구르스키	독일	12,345,961	48	2,178,375
11	애니시 커푸어	인도	12,284,940	49	1,120,145
12	양페이언	중국	11,415,148	41	1,843,500
13	리처드 프린스	미국	10,464,414	62	924,120
14	존 커린	미국	10,140,817	16	1,927,000
15	아이 수안	중국	9,242,400	46	994,200
16	나라 요시토모	일본	9,062,529	161	782,340
17	장샤오강	중국	8,659,574	52	1,781,820
18	루오쫑리	중국	8,609,207	56	902,250
19	키스 해링	미국	8,408,119	212	907,390
20	루돌프 스팅겔	이탈리아	8,366,581	29	864,270

2013년 미술시장 판매 실적 상위 20위 작가

올드 마스터 그림을 보는 듯한 느낌을 주는 현대미술 작가 존 커린의 예를 보자. 뉴욕에서 활동하던 존 커린은 안드레아 로젠 갤러리 소속이었다. 그의 작품 「어부들Fishermen」(2002)이 시장에 나오자 헤지펀드 투자자이자 아트 컬렉터인 애덤 샌더가 10만 달러에 샀고 불과 18개월 후 샌더는 이 작품을 유명 딜러인 래리 가고시언을 통해 140만 달러에 되팔았다. 이 사건을 통해 딜러의 중요성을 새삼 깨달은 존 커린은 소속 갤러리를 버리고 래리 가고시언의 품에 안겼다. 세계적인 일본인 작가 무라카미 다카시도 오랜 시간 함께했던 갤러리를 등지고 가고시언에 합류했

다. 다카시는 한 인터뷰에서 이렇게 말했다. "이유는 간단했다. 그가 날 잘 관리해줄 것 같았다. 게다가 대형 조각을 설치하는 데 가고시언만 한 공간도 없다." 나쁘게 말하면 '작가 빼가기'나 다름없지만 누구든 래리 가고시언이 부르면 달려가고 싶은 게 작가들의 속마음이다.

데이미언 허스트: 예술가도 억만장자가 될 수 있다!

데이미언 허스트는 20세기가 낳은 미술계의 이단아다. 발표하는 작품마다 매번 논란을 부르는 그의 예술 세계뿐 아니라 미술계의 허를 찌르는 비즈니스 스타일 또한 그렇다. 허스트는 당연히 예술을 하는 아티스트다. 그러나 동시에 업계의 비즈니스맨 뺨치는 장사 수완으로 현대미술 최고 작가의 자리에 올랐다. 2010년 현재 그의 자산 가치는 2억 1,500만 파운드에 이른다.

허스트를 오늘날 '부자 예술가'로 키운 데에는 세 명의 조력자가 있었다. 광고계의 구루이자 컬렉터인 찰스 사치, 세계적인 갤러리 화이트큐브의 제이 조플링, 그리고 허스트의 개인 재무 담당자인 프랭크 던피다.

미대를 갓 졸업한 무명의 허스트를 주류 미술계로 이끈 것은 허스트 본인이다. 영국의 명문 미대인 골드스미스 대학을 졸업한 다음 해인 1990년, 허스트는 미술사에 획을 그은 전시 하나를 내놓는다. 런던 남부의 버려진 공장 지대인 버몬지에 비스킷 공장 하나를 빌려 골드스미스 대학 동창들과 함께 전시회를 연 것이다. 대학을 갓 나온 풋내기 예술가의 전시에, 그것도 버려진 공장을 빌려 연 전시에, 누가 관심을 갖겠는가? 당연히 아무도 관심이 없었다. 그러나 허스트는 달랐다. 그는 자신을 세상에 알리는 법을 알았다.

승부사 데이미언 허스트

그는 전시장 한가운데 「천년A Thousand Years」이라는 작품을 설치했다. 우선 전시장 바닥에 대형 유리 구조물을 세우고 그 안에 피로 얼룩진 소머리를 놓았다. 그리고 파리 몇 마리를 그 안에 넣어두었다. 며칠 후 허스트의 이 야심작은 어떻게 됐을까? 유리 구조물 안은 온통 파리 떼와 구더기로 득시글거렸고, 작품을 보는 관객들

은 하나같이 얼굴을 찡그렸다. 이것이 과연 예술이란 말인가? 모두들 수군거렸다.

이 황당하고 엽기적인 전시가 입소문을 타기 시작하자 영국의 여러 언론들이 득달같이 이 전시를 취재하러 달려왔다. 언론은 약속이나 한 듯 허스트의 이 작품과 다른 엽기적인 전시품들을 보고 '쓰레기'라고 폄훼했다. 그런데 이 '쓰레기 같은 전시'가 예상 외로 대박이 났다. 고상한 미술을 기대했을 언론은 실망했겠지만 흥미로운 것에 관심을 갖기 마련인 대중은 이 획기적인 전시에 열광한 것이다.

당시 경기 침체로 우울증을 겪고 있던 영국 사회에 이 전시는 하나의 커다란 '센세이션'이었다. 기존의 낡은 것을 부수고 파격적이고 새로운 것을 추구한 이 전시회의 참가 작가들은 훗날 'YBAYoung British Artists 그룹'으로서 현대 미술계에 하나의 사조를 탄생시켰다. 허스트가 애초에 이 전시에서 기대한 것은 예술 그 자체보다는 세상과 언론의 주목을 받는 것이었다. 그는 논란과 입소문을 통해 자신과 자신의 예술을 전략적으로 세상에 알리는 데 성공했다.

허스트의 조력자 1: 찰스 사치

이 엽기적인 전시를 방문한 주목할 만한 인물이 있었으니 그가 바로 찰스 사치다. 그는 사치앤드사치라는 광고회사를 운영하며 영국 광고계를 뒤흔든 인물이다. 광고를 통해 이룬 부로 그는 그림을 샀다. 사치는 기성 영국 사회에 반항하며 엽기적인 작품을 쏟아내던 데이미언 허스트와 그의 친구들에게 관심을 보였고, 허스트의 '파리 떼로 꽉 찬 잘린 소머리' 작품을 보자마자 이를 구입했다. 이후 사치의 전폭적인 후원과 지지로 허스트는 1991년 사치 갤러리에서 〈젊은 영국 작가전〉을 기획해 선보였다. 그는 이 전시에서 실제 상어를 포름알데히드 용액에 넣은 작품을 선보였다. 사치는 이 작품을 5만 파운드에 구입했다가 2004년 미국의 헤지펀드 투자자이자 억만장자인 스티븐 코언에게 1,200만 달러에 되팔았다. 미술작품 하나로 대단한 재테크를 한 셈이다.

허스트와 사치는 악어와 악어새 같은 공생관계였다. 허스트가 작품을 만들어 세상에 내놓으면 사치가 모조리 이를 구입했다. 사치는 자신의 미술관에 허스트의 작품을 전시해 그의 이름값을 높였고 작품을 유명 미술관에 빌려줘 그 가치를 끌어올렸다. 그렇게 10여 년간 작품 가치와 가격을 올린 뒤에 수십 배 비싼 가격으로 작품을 미술시장에 내놓아 짭짤한 시세차익을 올렸다.

허스트의 조력자 2: 제이 조플링

1990년대 허스트의 뒤에 찰스 사치가 있었다면 2000년대의 허스트에게는 제이 조플링이 있었다. 제이 조플링은 대처 수상 시절 농업부 장관을 지낸 토머스 조플링의 아들이다. 이튼스쿨을 나온 이 귀족 집안 자제는 어려서부터 미술계 인사들과 교유하다 서른 살 초반 런던에 화이트큐브 갤러리를 열었다. 당시 찰스 사치의 후원을 받으며 작품 활동에 몰두하고 있던 허스트에게 제이 조플링은 새로운 자극을 주었다. 더 규모가 큰 작품을 제작할 수 있도록 지원해 더 비싼 값에 팔기 시작한 것이다. 2003년 런던 화이트큐브 갤러리에서 열린 허스트 개인전 〈불확실한 시대의 로맨스〉전에서 제이 조플링은 전시 작품 판매로 무려 1,100만 파운드를 거둬들이는 대성공을 거둔다. (이때 전시된 작품 중 6미터 높이의 대형 조각 「채러티」는 한국 아라리오 갤러리의 김창일 회장이 구입해 현재 천안 아라리오 갤러리 앞마당에 전시돼 있다.) 이때쯤 제이 조플링은 사치가 저가에 구입한 허스트의 초기작 12점을 137억 원에 다시 사들였다. 허스트의 작품 가격이 훗날 더 오를 것이라고 예상했기 때문이다.

허스트와 조플링의 가장 엽기적인 비즈니스 행각은 2007년에 벌어졌다. 허스트는 몇 년간 새로운 예술작품을 선보이겠다고 공공연히 언론에 밝혔고 2007년 런던 화이트큐브 갤러리에서 그 작품을 공개했다. 실제 죽은 사람의 해골에 8,601개의 다이아몬드를 박은 작품 「신의 사랑을 위하여For the Love of God」가 그것이다. 이 작품에 쓰인 다이아몬드 가격만 1,500만 파운드에 달했다. 이 작품의 판매 가격은 5,000만 파운드! 지구가 생겨난 이래 미술품 판매 가격으로는 최고가였다.

물론 이 '해골'을 사간 사람은 없었다. 자존심이 구겨질 대로 구겨진 허스트는 이듬해인 2008년 드디어 이 해골이 팔렸다고 언론에 대대적으로 밝혔다. 매매 가격은 무려 1억 파운드! 전시 당시 판매 가격의 두 배에 해당했다. 이 기절할 만큼 비싼 작품을 사 간 이는 바로 허스트와 조플링 자신이었다. 이들은 공동 투자해 이 작품을 구매했다. 이쯤에서 독자들은 흥분하며 이렇게 말할 것이다. "누굴 바보로 아나?" 그렇다. 이들은 작품을 내놓고 팔리지 않자 스스로 다시 사들였다. 물론 이들 사이에 진짜 1,700억 원의 돈이 왔다 갔다 했는지는 아무도 모른다. 두 사람은 그저 세상에 알리고 싶었을 뿐이다. "이 작품은 1,700억 원에 팔렸다오. 앞으로 이 작품을 사고 싶은 사람은 이보다 더 비싼 가격을 불러야 할걸?"이라고. 봉이 김선달이 따로 없다.

허스트의 조력자 3: 프랭크 던피

아티스트에게 돈은 꿀이자 독이다. 가난한 아티스트에게 그림이 수천만 원에 팔린다는 건 로또에 맞는 기분과 비슷할 것이다. 갑자기 주체할 수 없는 돈이 들어오면 아티스트는 방탕해진다. 명품 차를 사고, 유명인들과 어울리며 술을 마신다. 작품 활동은 뜸해지고 팔 작품도, 사고자 하는 컬렉터도 점점 사라진다. 아티스트는 다시 가난해진다. 그리고 어쩔 수 없이 붓을 든다.

이 악순환의 고리에서 허스트도 벗어날 수 없었나 보다. 젊은 시절 주체할 수 없을 정도로 많은 돈이 들어오자 그는 돈을 물 쓰듯 펑펑 썼다. 이를 걱정한 그의 어머니가 나섰다. 동네 카페에서 우연히 만난 회계사 프랭크 던피에게 아들의 재산 관리를 부탁한 것이다. 던피의 출현으로 허스트는 진정한 비즈니스의 세계에 들어섰다.

던피는 미술계에서 경악할 여러 가지 족적을 남겼다. 그 첫 번째가 작품을 판매할 때의 수익 분배였다. 갤러리에서 작품이 팔리면 갤러리 주인이 판매 금액의 50퍼센트를, 작가가 나머지 50퍼센트를 가져간다. 이게 미술계의 일반적인 관행이다. 그런데 던피는 이 룰을 깼다.[13] 갤러리가 판매 금액의 10퍼센트를, 허스트가 90퍼센트를 가져가게 한 것이다. 이 소식에 미술계가 들썩였다. 미술의 '미' 자도 모르는 무식한 자가 미술계를 흐리고 있다고 비난했다. 그러나 던피의 이 주장은 관철됐다. 갤러리는 이 세계적인 작가를 잃는 게 두려웠고, 판매 금액이 워낙 큰 규모이다 보니 10퍼센트의 수익도 감지덕지였던 것이다. 던피는 미술계의 관행을 전혀 모르고 또한 괘념치 않았기에 이렇게 파격적인 시도를 할 수 있었다.

던피는 또 허스트의 작품을 생산할 스튜디오 공장을 세웠다. 영국 내에 다섯 개의 스튜디오에서 160여 명의 스태프가 그의 작품을 그리고 제작했다. 이곳에서 스태프의 손에 의해 작품이 탄생하면 허스트는 마지막에 사인만 하거나, 바쁠 때는 아예 사인을 전문으로 하는 스태프가 그를 대신해 사인을 한다. 작가의 손을 거치지 않은 작품을 작가의 작품이라고 할 수 있는가? 물론 있다. 허스트의 대답이 걸작이다. "아티스트는 건축가와 같다. 건축가는 집을 디자인할 뿐 실제로 집을 짓지는 않지 않은가?" 법적인 면에서 봐도, 자신만의 스타일을 가진 '카피라이트'의 주인

13 Kelly Crow, "The Man behind Damien Hirst", *Wall Street Journal*, 6th September, 2008, http://online.wsj.com/news/articles/SB122066050737405813

으로서 그 작품은 허스트가 만든 것이 맞다.

던피는 허스트를 설득해 그의 작품 이미지를 활용한 판화와 아트 상품 판매 회사도 설립했다. 허스트는 이 사업을 통해 작품 외 수익으로 매년 50억 원 이상을 벌어들인다. 작품을 판매한 돈과 그 외의 부대수입으로 던피는 부동산에 투자했고 가격이 오를 가능성이 보이는 미술작품 컬렉션으로 돈을 굴렸다.

그렇다면 던피가 이렇게 돈을 굴려주는 대가로 받아가는 돈은 얼마나 될까? 그는 매니지먼트 비용에 추가로 작품 판매 수익의 10퍼센트, 그리고 아트 상품 판매 시 발생하는 수익의 30퍼센트를 가져갔다. 허스트의 작품 가격이 오를수록 던피도 수혜를 받는 셈이다. 던피는 2012년 그를 떠났고 현재는 전문 자산관리사가 허스트의 재산을 관리하고 있다.

대부분의 성공한 비즈니스맨은 자신의 끼와 노력으로 부와 명예의 정상에 오른다. 그러나 데이미언 허스트는 자신의 끼와 노력 이외에 그를 도와주는 주변의 사람들로 인해 더욱 빛이 났다. 이 사람들을 만난 게 그의 복이라면 복일 테지만, 그 들어온 복을 영민하게 활용한 것도 허스트이기에 가능했다. 허스트는 미술을 하지 않았더라도 다른 어떤 사업을 통해 지금의 자리에 올랐을 것 같다. 예술도 막지 못한 그의 타고난 장사꾼 기질로!

컬렉터: 미술시장을 움직이게 하는 윤활유

왜 사람들은 미술품을 살까? 이런 근원적인 질문에 대부분 고개를 끄덕이게 하는 대답이 있다. 미술품 컬렉터는 미술품을 사는 행위, 그리고 적절한 가격에서 미술품을 획득했다는 희열, 그리고 자신만이 이 작품을 소유할 수 있다는 독점욕을 컬렉팅의 재미로 꼽는다. 심리학자인 위너 뮌스터버거는 "사람들은 좋은 작품을 가지고 있으면 그 작품의 가치가 자신에게 옮겨 온다고 믿는다. 좋은 미술작품을 통해 컬렉터는 자

신이 매우 중요한 사람이라고 확신하게 된다"라고 역설했다. 그야말로 미술품 하나로 많은 혜택을 누리게 되는 셈이다.

　미술품을 수집하는 컬렉터는 크게 두 가지 유형으로 나뉜다. 하나는 미술을 사랑해 특정 장르나 스타일을 감식안을 갖고 골라 사 모으는 전형적인 아트 컬렉터다. 반면 투자의 개념으로 미술품을 사 모으는 '투자형 아트 컬렉터'가 있다. 미술 컬렉팅의 목적은 다르지만 이 두 가지 집단에는 공통점이 있다. 작품을 고르는 데 있어 자신만의 안목이나 확신이 있다는 것이다. 전자의 경우, 자신이 관심 있는 분야에 집착에 가까운 열정을 품고 공부를 하다 보니 자연스레 이 분야에서 전문가 급이 된다. 반면, 미술작품을 통한 고수익을 노리는 투자형 컬렉터의 경우 뜰 만한 작가의 작품을 왕창 사들인 뒤 대중적인 관심을 끌게 하고 결국은 미술관의 컬렉션에 편입되게 해 작품의 가치를 끌어올린다. 이는 미술시장이 호황이던 1990년대에 재벌 출신의 컬렉터들이 해온 방법이기도 하다.

　호세 무그라비Jose Mugrabi라는 미국의 성공한 사업가는 컬렉터로서도 명성을 떨쳐온 인물이다. 수많은 미술 컬렉터 중 무그라비가 유독 눈에 띄는 것은 그가 앤디 워홀의 작품을 800점 가까이 보유하고 있다는 점이다. 그는 지치지 않고 끊임없이 워홀을 사들였다. 1988년 뉴욕 소더비 경매에서는 오랜 경합 끝에 워홀의 「20개의 메릴린Twenty Marilyns」을 396만 달러에 낙찰 받았다. 이는 당시 워홀 작품으로 최고가를 기록했다. 이미 갖고 있던 워홀의 작품들을 시장에 내다 팔아도 큰돈을 벌어들일 수 있었을 텐데 그는 왜 최고가를 경신하면서까지 워홀을 사들이고 있는 것일까?

　무그라비는 좋게 말해 워홀의 가치를 올리는 작업을 한 것이고, 나쁘게 말하면 시장에서 워홀의 작품을 독점하려는 의도였다. 이 같이 그림 투자자들이 경매에서 특정 작가의 작품을 비싼 값에 사들여 작가의 전

체 작품 값을 올려놓는 것을 '무그라비 요인'이라고 부른다. 만약 워홀 그림을 손에 넣지 못해도 경매시장에서 워홀은 왕성하게 거래가 될 것이고, 당연히 사람들은 워홀을 사고 싶어 안달이 나게 된다.

사실 이 사업 모델을 처음 미술계에 들여놓은 것은 영국의 컬렉터인 찰스 사치다. 사치는 1960년대부터 그림을 모았다. 처음에는 자신의 컬렉션을 강화하기 위해 주로 유명 작가의 작품을 사 모았다. 그러다 1980년대부터 젊고 파격적인 작가의 작품에 눈을 돌렸다. 그는 시장에서 주목하지 않은 작품을 저가에 구입한 뒤 이를 적극적으로 알리고 미술관에 전시를 하게 해 작품의 가격과 가치를 올렸다. 그리고 최고의 정점에 올랐을 때 이를 시장에 되팔아 시세차익을 누렸다.

찰스 사치는 미디어와 입소문을 이용한 광고 기법을 미술 컬렉션에 도입했다. 혀를 내두르게 하는 그의 '작품 값 올리기 전략'을 살펴보자.

첫째, 사치는 자신의 컬렉션을 수장고에 그냥 놔두지 않았다. 세계 최고의 미술관에 무상으로 대여를 해주었다. 미술관 전시에 나온 그의 소장품들은 '미술관급 작품'으로 업그레이드 됐다. 사치는 미술관의 후원자로 나서 전시 작품 선정에 입김을 넣기도 했다. 사치가 미술관을 이용해 사리사욕을 채운다는 여론의 비판이 일자 그는 아예 직접 미술관을 차려버렸다.

둘째, 사치는 자신의 미술관과 전시를 알리는 데 천재적인 능력을 발휘했다. 2003년 템스 강변의 구청 빌딩을 매입해 만든 '사치 갤러리'의 전시 첫날, 수십 명의 누드모델들이 갤러리 입구 마당에 벌러덩 누워 있는 퍼포먼스를 벌였다. 언론과 일반인들의 관심은 당연히 사치 갤러리에 쏠렸다. 사치 갤러리는 두 달에 한 번 꼴로 전시를 열어 '회전율'을 높였고 매번 언론에 그의 전시가 소개되는 효과를 누렸다.

셋째, 사치는 논란거리를 사랑했다. 그는 작품이나 전시에 대한 논란

사치 갤러리 외부(왼쪽)와 내부 전시 모습(오른쪽)

이 일수록 그 가치와 가격이 오른다고 생각했다. 썩은 동물의 머리, 코끼리 똥 등 엽기적인 소재로 가득한 YBA 그룹의 작품들이 1997년 런던의 로열 아카데미에서 대대적으로 전시됐다. 이 전시는 통째로 뉴욕으로 가서 전시될 예정이었다. 그런데 당시 뉴욕의 줄리아니 시장이 전시를 열지 못하게 해달라고 뉴욕 주에 소송을 걸었다. 미술품 검열이라는 논란에 불을 붙인 이 소송으로 〈센세이션〉전은 말 그대로 미국에 영국의 새로운 미술을 알리는 센세이션을 일으켰다.

넷째, 사치는 '규모의 경제'를 활용한다. 사치는 마음에 드는 작가가 나타나면 그의 작품을 통째로 사들인다. 그중 분명히 각광을 받게 될 작품이 들어 있기 때문이다. 사치가 구입한 작가의 작품은 시장에서 인기를 얻게 됐다. 1979년 그는 무명의 줄리언 슈나벨의 작품을 다량 구매했고 슈나벨은 인기 작가가 되었다. 그런가 하면, 어느 날 갑자기 산드로 키아의 작품들을 통째로 시장에 싼값으로 내놓아 작가의 명성에 엄청난 타격을 입히기도 했다. 사라 라파엘은 '사치의 신인 작가'로 혜성같이 나타났지만 얼마 안 가 사치가 그녀의 작품을 모조리 내다 팔아버렸고, 그 후 그녀는 미술계에서 영원히 퇴출됐다.

찰스 사치는 컬렉터이지만 사실 딜러이기도 했다. 그가 시장을 조작해 자신에게 유리하게 이끌어 간 전략은 일반 딜러보다도 탁월했다.

무그라비나 사치의 예에서 보듯 오늘날 컬렉터는 투자자 혹은 투기꾼의 모습으로 비치는 게 사실이다. 그러나 이런 이들은 소수일 뿐, 미술을 사랑하고 미술의 발전을 위해 적극적으로 작품을 소장하고 작가를 물심양면으로 지원하는 컬렉터가 더 많다. 뉴욕의 작가들을 세계적으로 키운 페기 구겐하임, 일본으로 넘어갈 뻔했던 한국의 국보급 작품들을 사재를 털어 사 모은 간송 전형필 선생이 그 대표적인 예다.

전통적인 컬렉터는 일종의 예술 후원자였다. 세계적인 금융가였던 데이비드 록펠러는 미술 컬렉터로도 명성이 자자했다. 그는 1960년대 체이스 은행의 부행장으로 취임하면서 회사의 미술품 컬렉션을 주도했다. 그는 수십 년에 걸쳐 뉴욕 현대미술관에 세잔, 고갱, 마티스, 피카소 등 주요 작가의 작품들을 기증해왔다. 그러나 여기에 그치지 않고 2005년 뉴욕 현대미술관에 1,000억 달러를 기증해 세간에 화제를 낳기도 했다. 당시 미술관 기부금으로는 전무후무한 금액이었기 때문이다. 그가 미술관에 유명 작품과 엄청난 돈을 기부한 이유는 자명하다. 대중이 더 많

자료: 『아트뉴스』, 2012년 여름호

이름	거주지	사업 형태
베르나르 아르노	파리	명품 사업(LVMH)
애덤 린드먼	뉴욕	금융
로만 아브라모비치	런던	금융
폴 앨런	시애틀	컴퓨터
프랑수아 피노	파리	명품 사업·크리스티 경매 회장
찰스 사치	런던	광고
가이 울렌스	오하인(벨기에)	산업
로널드 라우더	뉴욕	화장품
엘리 브로드	로스앤젤레스	금융
스티븐 코언	그리니치	금융
디노스 마르티노스	아테네	교통
데이비드 세인즈버리	런던	유통
데이비드 톰슨	토론토	미디어
데이미언 허스트	런던	예술
아그네스 군드	뉴욕	상속인

미술시장의 주요 컬렉터들

은, 더 좋은 작품을 볼 수 있게 해 미술에 대한 애정을 더욱 키우려는 의도였다.

그러나 21세기 들어 컬렉터의 성향이 달라졌다. 이들은 든든한 자본과 미술계 네트워크를 바탕으로 유명 그림을 최고가에 사들이고 있다. 프랑수아 피노, 찰스 사치, 스티븐 코언, 로만 아브라모비치, 울리 지그 등이 그들이다.

예나 지금이나 돈만 많다고 뭇 세상의 존경을 받을 수는 없다. 좋은 일에 열심히 기부를 해야 하고 또 철학, 인문학이나 예술에도 조예가 깊어야 한다. 미술품은 이런 욕망을 가진 이들에게 날개를 달아준다. 전설적인 헤지펀드 투자자인 스티븐 코언이나 러시아의 신흥 재벌 로만 아브라모비치는 엄청난 재력으로 세계의 유명 미술작품들을 싹쓸이해가며 미술계의 중요 인물로 자리매김했다. 소더비나 크리스티 경매의 주요

경매 결과는 항상 전 세계 언론에 기사화되는데, 프랜시스 베이컨·앤디 워홀·루치안 프로이트·데이미언 허스트 등 스타 작가의 작품들을 낙찰 받은 사람들의 이름으로 이들이 항상 거론되곤 한다. 오늘날, 미술시장에 새로이 등장한 이 젊고 투자 지향적인 부자들에 의해 미술시장이 좌지우지 되고 있다. 이른바 새로운 컬렉터의 등장이다.

리히터 그림 팔아 350억 원 대박 난 에릭 클랩턴

지난 2012년 10월 12일 런던 소더비 경매에서 2,100만 파운드에 낙찰된 게르하르트 리히터의 「추상화Abstraktes Bild 809-4」가 생존 작가 작품 최고가를 기록했다. 이전 생존 작가 최고가 작품이었던 재스퍼 존스의 「깃발Flag」(2010년 뉴욕 크리스티, 1,780만 파운드)의 기록을 갈아치운 것이었다.

무엇보다 시장에서 이 작품이 눈길을 끈 것은 그림의 소장자가 록 가수 에릭 클랩턴이라는 사실이었다. 에릭 클랩턴은 이 그림을 포함한 리히터의 연작 세 점을 지난 2001년 뉴욕 소더비 경매에서 340만 달러에 낙찰 받았다. 2001년 당시 게르하르트 리히터의 그림 값이 평균 46만 달러였던 점을 감안하면 꽤나 고가에 낙찰 받은 셈이다. 그러나 그의 미술 재테크는 짭짤했다. 2012년 경매에 이 연작 중 한 점을 내놓아 약 350억 원의 시세 차익을 누렸기 때문이다. 미술시장 전문가들은 불황을 겪고 있는 미술시장에서 최고가 기록이 나온 데에 '에릭 클랩턴 효과'가 작용했다고 보고 있다. 뉴욕의 한 딜러는 "세계적인 스타가 소장했다는 사실로 실제 가격에 20퍼센트 정도 프리미엄이 붙었을 것"이라고 분석했다.

클랩턴은 리히터 외에도 인상파와 현대미술을 위주로 엄청난 컬렉션을 소장하고 있다. 1997년에는 런던 크리스티 경매에서 마티스와 드가 등을 포함한 작품 32점을 42만 파운드에 팔기도 했다. 가장 최근엔 그의 고가 시계 페이텍 펠리페(1987년 모델)를 11월 12일 이탈리아 제노아 크리스티 경매에 427만 달러에 내놓기도 했다.

아무리 에릭 클랩턴 프리미엄이 붙었다고 해도 그림이 좋지 않으면 가격이 높을 수는 없다. 루치안 프로이트 사후, 생존 작가 중에서도 리히터의 주가는 급상승했다. 지난 몇 년 새 테이트 현대미술관이나 퐁피두센터에서 열린 회고전은 그의 입지를

더욱 단단하게 만들었다. 리히터의 작품들은 두루두루 인기가 많지만 그중 초기 인물화보다는 후기 추상화가 더 사랑을 받는다.

리히터의 그림이 특별히 비싼 이유를 굳이 따지자면 이렇다. 그의 그림은 어떤 장소에 걸어도 잘 어울린다. 비평가들은 그의 그림이 사이즈도 적당하고 고가의 아파트나 호화 요트에 걸었을 때 가장 잘 어울린다고 평가한다. 나이 80세를 넘긴 그가 더 이상 다작을 하기 어렵다는 점도 그의 그림 값을 올리는 데 한몫하고 있다. 그의 그림이 전 세계 컬렉터에게 사랑을 받는 것도 중요한 이유다. 영국의 『텔레그라프』는 "한국, 브라질, 미국 등 전 세계에서 그의 작품을 구매하기 위해 달려든다"라고 보도했다.

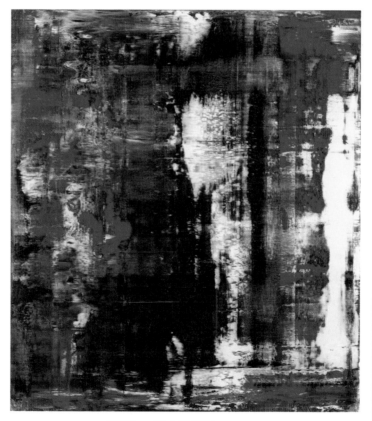

게르하르트 리히터, 「추상화 809-4」, 1994

미술시장의 조력자들: 아트 컨설턴트와 비평가

비록 미술품을 생산하거나 이를 유통시키는 등 미술시장의 운용 주체는 아니더라도 미술시장에 적지 않은 영향을 미치는 사람들이 있다. 아트 컨설턴트와 미술비평가 들이다. 미술시장이 점점 커지면서 다수의 아트 컨설턴트가 시장에 자리를 잡았다. 아트 컨설턴트는 이러저러한 이유로 컬렉팅이 수월하지 않은 고객을 위해 대신 작품을 찾아주는 일을 한다. 대부분이 경매회사에서 전문가로 일했거나 갤러리에서 수십 년간 미술 지식, 취향 등에 대한 내공을 쌓은 사람들이 이 일을 한다. 이들은 구매한 작품당 수수료를 받거나 장기간 일정 금액의 수고비를 받으며 컬렉터의 눈과 발 역할을 하게 된다.

미술비평가는 미술작품을 분석, 해석하고 이를 평가하는 전문가다. 이들의 글은 신문, 잡지, 전시회 도록, 책 등을 통해 대중에게 전달된다. 과거의 전통적인 미디어 수단에서 탈피해 오늘날 비평가들은 온라인상의 블로그에 글을 올려 더 많은 고객들과 소통하려고 노력한다.

20세기 초만 해도 미술비평가의 글은 미술계에 많은 영향을 미쳤다. 신인 작가가 비평가의 찬사로 혜성같이 주류 미술계로 들어가기도 하고, 기존의 유명 작가가 미술가의 쓰디쓴 비평으로 명성에 흠집을 입기도 했다.

비평가는 평론을 쓰는 것 외에 새로운 예술운동의 선봉에 서기도 했다. 1900년대 초반 영국의 평론가로 활동했던 로저 프라이는 올드 마스터 회화 전문가였지만 1910년 〈마네와 후기인상주의〉라는 전시로 인상주의 이후 새로운 흐름을 하나의 용어로 묶어 제시했다. 미국의 평론가인 헤럴드 로젠버그는 잭슨 폴록의 작업을 우연히 보고 나서 이를 '액션 페인팅'이라고 칭하며 이 새로운 회화를 널리 알렸다. 1960년대 영국

과 미국에서 활동한 비평가인 로런스 앨러웨이는 당시 미국에서 시작된 '팝아트'라는 용어의 창시자이기도 하다. 이들은 새로운 장르의 출현을 반기며 꾸준히 작가 스튜디오를 방문하고, 전시회를 소개하며 세계적인 장르로 자리매김하게 했다.

그러나 오늘날 비평가의 날카로운 칼날을 기대하기는 어려워졌다. 미술의 감상적인 측면보다 투자적인 측면이 강조되면서, 작가의 철학이나 작품의 의미보다는 경매에서 얼마에 팔려 나갔느냐가 더 자주 신문 지면을 장식하기 때문이다. 그런 점에서 끊임없이 현대미술에 대한 신랄한 비판을 가하던 비평가 로버트 휴스의 죽음은 비평계에서는 한 시대를 마감하는 충격적인 사건으로 받아들여졌다. 2012년 로버트 휴스가 타계하자 많은 언론은 "이제 진정한 비평은 죽었다"라고까지 표현했다. 이제 미술시장에서는 비평가보다 미술시장 전문가가 대접받는 시대가 왔다.

3.
또 하나의 미술시장:
온라인 미술시장

디지털 혁명의 시대를 맞아 영화·음악·문학 등 문화산업 전반에 걸쳐 재편이 이뤄지고 있다. 책 대신 아이패드로 소설을 읽고, 최신 영화를 극장에 가지 않고 내 방에서 본다. 하루가 다르게 발전하는 신기술의 영향은 미술시장에도 큰 변화를 예고하고 있다. 바로 온라인 미술시장의 저변 확대다. 일반적으로 온라인 미술시장 하면 크게 두 가지 구매 패턴으로 나눌 수 있다. 온라인 경매와 온라인 미술품 매매다.

프린스턴 대학에서 컴퓨터 공학을 전공한 전도유망한 20대 젊은이 카터 클리블랜드는 2009년 신 개념의 미술 온라인 사이트 아트시Artsy를 열었다. 아트시는 컬렉터와 갤러리, 딜러, 미술관을 온라인상으로 연결시켜 그림을 거래하는 사이트다. 가령 갤러리나 딜러, 미술관이 갖고 있는 작품 이미지들을 온라인에 올리면 컬렉터가 마음에 드는 작품을 소장 갤러리나 미술관에서 구입하게 하는 방식이다. 일종의 온라인 직거래 장터인 셈이다. 아트시 이후 아트파인더Artfinder, 앗시클Artsicle, 패들8Paddle8 등 비슷한 사이트가 우후죽순 생겨났다. 이중 아트시의 선전은 놀랍다. 아트시는 트위터의 창시자인 잭 도시, 구글의 에릭 슈미트 회장 등 현재 쟁쟁한 투자자에게서 725만 달러를 투자 받았다.[1] 향후 미술시장의 새로운 비즈니스 모델로서 가치를 인정받은 것이다. 현재 아트시에는 400여 개의 갤러리가 참여해 2만5,000여 점의 작품을 판매하고 있다. 개중에 100여 점의 가격은 100만 달러가 넘는다.

온라인 미술시장이 이토록 뜨거운 관심을 받는 이유는 무엇일까? 온라인 미술시장이 새로운 고객을 찾아 나서 새로운 수요를 창출하기 때문이다. 19세기에 파리 살롱을 중심으로 미술시장이 확대됐고, 20세기

1 Art market online report, "Out with the Old, In with the New", *The Economist*, 3 January 2013, www. economist.com

에 상업 갤러리가 그 저변을 확대했다면, 이제 21세기에는 인터넷이 또 다른 미술시장을 열고 있다. 거래 수수료가 오프라인 거래보다 저렴하고 일반인들이 더 다양한 작품을 접할 수 있어 접근성도 뛰어나다. 신인 작가의 괜찮은 작품을 찾아내는 재미도 있다. 또한 미술관이나 갤러리에 가지 않고도 집 안에서 편안하게 '아트 쇼핑'을 할 수 있다는 점도 장점으로 꼽힌다.

무엇보다도 온라인 미술 거래가 고무적인 이유는 미술 거래에서 중간 단계를 없애버렸다는 점이다. 쟁쟁한 현대미술 컬렉션을 보유하며 자신의 미술관을 세운 컬렉터 사치의 경우, 2011년 사치 온라인Saatchi Online을 새롭게 선보이며 세계 각국의 예술가가 직접 자신의 작품을 올려 구매자와 직거래를 할 수 있도록 물꼬를 터줬다. 사치 온라인은 작품 값의 지불과 운송 등을 책임진다. 사치 온라인은 단순히 그림 중개 사이트에 그치지 않고 세계 유수의 큐레이터를 불러 모아 10만여 점의 그림 중 가치가 있는 작품을 추천해주는 작업도 벌였다.

세계적인 경매회사인 크리스티와 소더비 경매도 최근 들어 온라인 미술시장에서 발 빠른 행보를 보이고 있다. 크리스티 경매는 2006년 온라인 경매를 도입한 이래 2011년부터 온라인에서만 작품을 파는 사업을 추가로 시작했다. 2012년엔 리즈 테일러 유품 경매, 와인 경매, 마티스 판화 경매 등 온라인을 통해서만 경매에 참여할 수 있는 행사를 종종 열었고, 2013년에는 49번의 온라인 세일을 시행해 온라인 미술시장에 성공적으로 안착했다. 온라인 구매자의 30퍼센트는 크리스티 경매의 새로운 손님이었다.[2] 소더비 경매 또한 2010년에는 아이폰과 아이패드로

2 Georgina Adam, "The Art Market: New Buyer Log on to Online-only Art Sales", *Financial Times*, 24 January 2014, www.ft.com

온라인 경매에 참여할 수 있는 앱을 개발하는 등 온라인 시장에 적극적이다. 이들이 오프라인 경매를 기반으로 온라인 경매를 활성화한다면, 아예 처음부터 온라인 경매로 승부수를 띄운 웹사이트도 많다. 아트넷 옥션Artnet Auctions, 아트프라이스, 패들8 등이 대표적이다.

그렇다면 온라인으로 그림을 구매하는 소비자는 어떤 사람일까? 실물을 보지 않고 디지털 이미지만 본 채 클릭을 하는 사람들의 심리는? 이들은 주로 어떤 작품을 좋아할까? 갤러리나 딜러는 온라인 매매로 어떤 새로운 기회를 맞게 될까?

미술시장 전문 분석기관인 아트택틱과 미술품 보험회사인 히스콕스가 2013년 내놓은 '온라인 미술 거래 리포트The Online Art Trade 2013'에는 재미있는 결과들이 담겨 있다.[3] 이 리포트는 아트택틱이 10명의 미술품 구매자와 130명의 미술품 컬렉터, 58개의 유명 갤러리를 대상으로 설문조사를 한 자료에 기초한다.

2012년 현재 세계 미술시장 규모는 560억 달러로 추산된다.[4] 이 중 온라인 미술시장의 규모는 1.6퍼센트, 8억 7,000만 달러로 추정된다. 조사 결과 작품을 한 번 이상 사본 경험이 있는 사람 중 64퍼센트는 온라인 구매 경험이 있었다. 남성은 온라인 경매(56%)를 선호하고 여성은 온라인 경매(26%)보다는 갤러리 웹사이트 구매(52%)를 선호했다. 이들이 주로 온라인에서 사는 장르는 회화, 한정판 판화·사진, 드로잉, 조각, 비디오 작품 순이었다. 이들 중 절반 이상은 주로 1파운드에서 1만 파운드 대의 비교적 저렴한 작품을 샀고, 14퍼센트는 5만 파운드 이상의 작품을 산 것으로 드러나 온라인 매매 시 가격은 큰 영향을 미치지 않는

3 Hiscox and ArtTactic, The Online Art Trade 2013, www.arttactic.com
4 McAndrews, C., TEFAF Art Market Report 2013, www.tefaf.com

것으로 나타났다.

그런데 한 가지 특이한 것은 디지털 문화와 소원할 것 같은 60세 이상 그룹이 온라인 구매에 더욱 적극적이었다는 점이다. 이들은 다른 세대 보다도 웹사이트를 통해 작품을 직접 구매하는 비율이 높았다. 오랜 동안 작품을 사 모으며 쌓은 지식과 노하우로 온라인에서도 어렵지 않게 작품을 구입하는 것으로 보인다.

또한 온라인의 다양한 매매 형태 중 이들이 즐겨 작품을 사는 곳은 갤러리 웹사이트(49%), 온라인 경매(45%), 온라인판매만 하는 갤러리 웹사이트(26%) 순으로 나왔다. 미술관의 웹사이트를 통해 작품을 구매하는 사람은 5퍼센트에 그쳤다. 미술관은 미술관급의 한정판 프린트 작품을 내놓거나 온라인 미술 거래 사이트와 파트너십을 체결하는 등 새로운 비즈니스 모델을 제시해야 할 필요성이 대두된다. 좋은 예로 영국의 유명 공공 갤러리인 화이트채플 갤러리는 자신의 웹사이트와 온라인 업

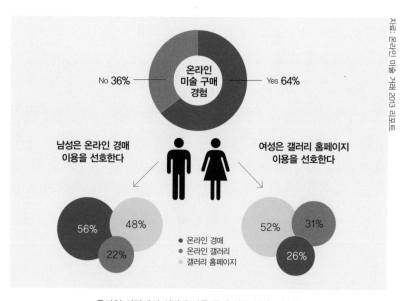

자료: 온라인 미술 거래 2013 리포트

온라인 시장에서 성별에 따른 구매 선호 사이트 분석

1단계: 1999~2005 온라인 미술 사이트 형성기		
아트프라이스	1997~	1985년부터 미술품 가격지수를 만들어 온 사이로직 인수
아트넷Artnet	1998~	딜러와 갤러리 참여를 바탕으로 한 아트넷 갤러리
사프론아트Saffron Art	2000~	인도 미술을 주로 거래하다 보석, 시계 등으로 영역 확대
2단계: 2005~10 온라인 미술 사이트 발전 및 예술가 참여 기반의 사이트 형성기		
사치 온라인Saatchi Online	2006~	예술가가 직접 작품을 올려 판매를 독려
아트넷 옥션Artnet Auctions	2008~	근현대 유명 미술품을 거래
3단계: 2010~12 새로운 개념의 온라인 사이트 진화		
아트시	2009~	컬렉터와 갤러리, 미술관을 연결해주는 중간 플랫폼
아트파인더	2010~	한정판이나 독특한 작품 위주로 판매
패들8	2011~	2주마다 주제가 있는 경매 개최
4단계: 2012~ 온라인 2차 시장의 진화		
아트뱅크Artbanc	2013~	차별화된 가격 감정 서비스 제공 딜러와 컬렉터를 연결

온라인 시장의 진화

체인 아트파인더닷컴artfiinder.com을 통해 프린트 작품을 판매하고 있다.

그렇다면 온라인 작품 구매를 즐겨하는 이들로 하여금 최종 클릭을 하게 만드는 요인은 무엇일까? 92퍼센트가 웹사이트상의 질 좋은 이미지와 각 작품에 대한 충실한 정보를 꼽았다. 그다음으로는 갤러리의 명성(86%), 안전한 지불 방식(71%), 환불 규정 유무(63%)를 꼽았다.

온라인 시장이 전체 미술시장의 1.6퍼센트에 불과한 미미한 시장이라고 무시하면 큰코다친다. 현재 세계 경제는 기술과 문화의 융합으로 새로운 시장 개념을 열어나가고 있다. 세계적인 투자자들이 온라인 미술 사이트에 대거 투자하는 현 상황을 볼 때 온라인 미술시장은 곧 지금까지 없던 새로운 미술 비즈니스로 부상할 것으로 보인다.

아마존에서 '250만 달러짜리 모네' 주문하기

"결제하시겠습니까?"

노란색 최종 결제 버튼을 보며 내 손은 미세하게 떨렸다. 옆자리에 빨간색 글씨로 선명히 적힌 결제 가격이 눈에 들어왔다. 250만 달러, 우리 돈으로 약 27억 5,000만 원! 나는 심호흡을 한 뒤 재빠르게 로그아웃 했다. 아, 이로써 '27억짜리 모네'는 내 손을 떠나갔다.

2013년 가을 전 세계 언론의 경제면은 경쟁이라도 하듯 큼지막한 기사를 내보냈다. 바로 온라인 물품 판매업체인 '아마존'이 이제 미술품도 거래한다는 내용이었다. 일명 아마존의 '미술품 가게Fine Art Store'다. 아마존이 어떤 곳인가! 책 판매로 시작해 이제는 장난감, 화장품, 음식, 와인 등 별의별 것들을 다 파는 세계 최대 온라인 판매 업체가 아닌가. 아마존에서는 주문 과정도 간단하다. 사고 싶은 물건을 장바구니에 담은 뒤 기존에 카드계좌를 등록해놓았다면 '바로 결제' 버튼만 누르면 계산 끝이다.

이렇게 편리한 아마존 사이트에서 그림까지 살 수 있다니, 믿기지 않았다. 바로 그림을 사보기로 했다. '미술품 가게' 사이트로 들어가니 '갤러리 벽에서 당신 벽으로'라는 캐치프레이즈가 눈에 띈다. 사이트 맨 왼편에는 작품의 종류, 주제, 스타일, 가격 별로 그림을 고를 수 있게 해두었다. 제일 비싼 그림을 선택했다. 클로드 모네의 「수련Fragment de Nympheas」(1915)이다. 작품 이미지를 클릭하니 그림의 크기, 제작 연도, 소장하고 있는 갤러리에 대한 각종 정보가 나온다. 친절하게도 벽에 걸면 어떤 느낌인지 가상 이미지도 볼 수 있게 했다.

장바구니에 담은 뒤 결제 단계로 들어갔다. 그림을 받는 곳은 미국 뉴욕에 있는 가고시언 갤러리로 적어넣었다(이 미술품 가게 사이트는 오로지 미국 내에서의 거래만 가능하다. 한국에서 사고 싶어도 아직은 불가능하다). 이어 각종 깨알 같은 구매 조건이 화면에 떴다. 배달료는 무료이며 7일 안에 배달 가능하다고 했다. 세금 문제도 있었다. 미국은 주마다 판매세가 다르기 때문에 갤러리가 있는 캘리포니아에서 뉴욕으로 그림을 보내면 세금이 발생한다.

온라인 상점에는 앤디 워홀의 그 유명한 '캠벨 수프' 시리즈도 많다. 「캠벨 수프, 스카치 브로스Campbell's Scotch Broth」(1969)가 3만5,000달러에 나왔다. 가격 비교

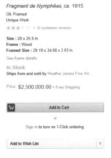

Claude Monet
Fragment de Nymphéas, ca. 1915
Oil, Framed
Unique Work
★ ★ ★ ~ 6 customer reviews

Size : 20 x 25.5 in
Frame : Wood
Framed Size : 29.19 x 34.88 x 2.63 in
See frame details

In Stock
Ships from and sold by Heather James Fine Art.

Price: $2,500,000.00 + Free Shipping

Add to Cart

or

Sign in to turn on 1-Click ordering.

Add to Wish List

Click on the image to zoom in

아마존에서 작품을 클릭했을 경우 나오는 각종 설명들과 작품을 실제로 집에 걸었을 때 어떤 모습일지 보여주는 가상 화면(사진 캡처: amazon.com)

를 해봤다. 세계 주요 경매회사의 미술품 거래 내역을 볼 수 있는 아트넷에 들어가 같은 제품을 그린 작품을 찾았다. 2013년 3월 런던 크리스티 경매소에서 1만 2,297달러에 낙찰된 기록이 있었다. 경매에서 캠벨 수프는 가격이 1만~6만 달러까지 천차만별이지만 대체로 2만 달러 안팎에 거래된다. 그에 비하면 아마존에 나온 이 작품은 가격이 심하게 높게 책정돼 있는 것을 알 수 있다.

현재 아마존의 '그림 가게'에는 150여 개의 갤러리가 관여해 6만여 점의 그림을 판매하고 있다. 그러나 성공 가능성은 아직 미지수다. 그림은 라면이나 슬리퍼 혹은

책이 아니다. 온라인상에서 한 번 클릭으로 덥석 살 수 있는 물건이 아니라는 이야기다. 그림은 직접 보고 집에 걸어봐야 그 진가를 알 수 있다. 생필품과 차별되는 억 소리 나는 그림 가격도 문제. 모네의 27억 원짜리 수련 그림을 온라인 클릭 한 번으로 구매하는 '강심장'은 세계 어디에도 없을 것이다.

아마존은 지난 2000년 소더비 경매와 손을 잡고 온라인에서 그림을 판 적이 있다. 그러나 16개월 후 이 사이트는 문을 닫았다. 야후와 이베이 등도 마찬가지다. 아직은 때가 아니었다. 그런데 2010년대 들어 상황이 바뀌기 시작했다. 대형 물류 도매 업체인 코스트코는 2012년부터 온라인으로 미술품을 판매하고 있고, 아마존이 그 뒤를 따르고 있다. 고무적인 것은 온라인 그림 시장의 가능성이다.

그림 거래는 아주 복잡하다. 더구나 온라인 판매의 경우 더욱 그러하다. 고가의 미술품 배달 문제, 환불 규정, 국가 간 이동 시 세금 문제 등 향후 아마존이 해결해야 할 문제들이 산적해 있다. 아직 온라인 미술시장의 방향이 어디로 튈지는 아무도 모른다. 다만 아마존의 공격적인 마케팅으로 미술시장이 움찔할 것만은 분명하다. 갤러리에 들르지 않고, 딜러의 가격 장난에 속지 않고, 집 안에 앉아서 클릭 하나로 일주일 뒤 그림을 받아보는 시대가 도래할지 누가 알겠는가! 이미 이 새로운 시장의 시동은 걸렸다.

4.
미술시장의
세계화

미술시장은 주식시장이나 물류시장처럼 전 지구적인 글로벌 시장이다. 아프리카 가나의 수도 아크라에 사는 한 예술가가 그린 독특한 그림이 동네 기념품점에 걸린다. 그것이 이곳을 여행 중인 런던의 유명 갤러리스트의 눈에 들어 런던의 어느 한 갤러리에 걸린다. 마침 아프리카풍 그림이 유행을 타면서 그의 단독 개인전이 열리고 갤러리 사장은 열심히 그를 홍보하면서 유럽 투어 전시를 다닌다. 그리고 몇 년 뒤 뉴욕 크리스티 경매에서 그의 그림이 100만 달러에 낙찰된다. 소위 '스타 작품'이 되면서 카타르, 한국, 중국, 프랑스에서 온 컬렉터가 그의 그림을 경쟁적으로 구매해간다.

'지방' 시장(아크라)에 머물렀던 그림이 '지역' 시장(런던을 포함한 유럽)으로 진출한 뒤 결국은 '세계' 시장(크리스티나 소더비 경매)에서 거래된다. 미술시장의 이런 거래 구조는 결국 예술가가 어느 지역에 살고 어떻게 자신의 그림을 대중에게 선보이느냐가 중요한 이슈가 된다는 것을 의미한다. 뉴욕과 런던에 사는 예술가들이 미술시장에서 헤게모니를 쥐는 것은 어쩌면 당연한 결과다. 반대로 런던의 유명 갤러리에 전시된 아크라 출신 예술가의 작품이 별 반응을 얻지 못한다면 그는 다음에는 이보다 하급인 갤러리에서 전시를 하게 되거나 아크라에서 기념품 그림이나 그리는 '그림쟁이'로 전락하게 될 것이다.

세계시장에서 사고, 지역시장에서 팔아라!

세계 미술시장의 중심은 어디일까? 단연 런던과 뉴욕을 꼽을 수 있다. 런던은 미술의 꽃이 활짝 피어난 19세기 파리를 대신해 유럽 전역의 미술을 포괄하는 중심지로 우뚝 서 있다.

프랑스 미술시장은 단단하지만 그 발전 속도가 매우 느리다. 19세기 초반부터 제2차 세계대전 종전까지 전 세계 미술시장의 가장 큰 핵심 지역이자 권력이었던 파리 미술시장은 왜 이렇게 도태됐을까? 여기에는 다양한 이유가 있다. 일단 프랑스인의 국민성을 봐야 한다. 프랑스는 개인 컬렉터 층이 엷다. 프랑스인은 자신의 부유함을 자랑하는 것을 천박하게 여긴다. 비싼 그림을 샀다고 자랑하거나 남에게 보여주고 싶어하지 않는다. 상대적으로 부유층이 엷은 것도 문제다. 또 수입세, 부가가치세, 추급권 로열티 등 미술품 거래 시 세금이 무겁다. 2000년대 후반에 들어서야 경매회사가 개혁에 들어간 것도 부진의 한 요인으로 꼽을 수 있겠다.

부진한 것은 미술시장뿐만이 아니다. 프랑스산 미술품의 인기도 시들하다. 국제적인 무대에서 활동하는 갤러리가 드문데다 프랑스 현대미술은 '뒤샹의 후예'라는 인식이 강해 대중이 어렵고 난해하게 느끼기 때문이다. 정부가 미술시장의 주도권을 쥐고 있어 프랑스산 미술품은 '정부 홍보용'이라는 오명까지 뒤집어쓰고 있는 실정이다. 절대군주의 시대에서 1789년 프랑스혁명으로 국가와 시민이 새로운 권력의 핵심이 되면서 프랑스 정부는 시민의 이익을 최우선으로 했다. 당연히 사치품에 해당하는 미술품을 포함한 문화 전반에 대한 정책을 정부의 주도와 관리하에 수립하고 이끌어오고 있다.

반면 뉴욕은 20세기 초반 다분히 미국적인 추상표현주의와 팝아트로 현대미술의 중심에 서며 현대미술 시장에서 최고의 자리를 고수하고 있다.

글로벌 미술시장은 현재 구매와 판매 면에서도 큰 변화를 겪고 있다. 구매 패턴으로 보자면 미술시장은 철저히 '세계화'됐다. 미술품 컬렉터와 투자자 들은 세계 곳곳에서 벌어지는 유명 아트페어나 전시회를 돌

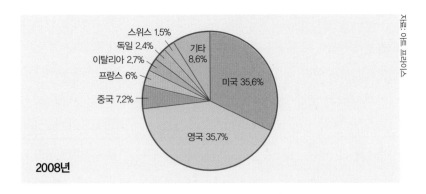

자료: 아트 프라이스

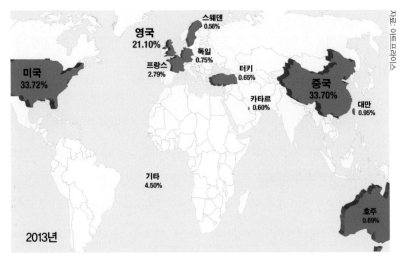

자료: 아트 프라이스

시대의 흐름에 따른 미술시장의 점유율 변화

며 '그림 쇼핑'에 나선다. 그런데 판매 패턴은 세계화의 대척점에 서 있는 '지역화'로 흐르고 있다. 미술시장은 지극히도 지역색이 짙어지고 있다. 홍콩에 가면 중국 미술이나 아시아 미술을 구입하고, 두바이에 가서는 중동 미술이나 인도 미술을 구입하는 식이다.[1]

　미술시장의 중심이 전 지구적으로 널리 퍼지고 있다는 것은 위의 도표를 보면 이해하기 쉽다. 2008년 세계 미술시장의 국가별 거래 내역을 보

면 영국(35.7%), 미국(35.6%)이 근소한 차이로 1,2위를 차지하고 있다. 소위 세계 미술시장이라고 불리는 뉴욕과 런던 시장이 전체 시장 거래의 71.3퍼센트를 점유한 것이다. 그러나 2013년 자료를 보면 미술시장의 재편이 눈에 띈다. 미국(33.72%)과 중국(33.7%)이 앞서거니 뒤서거니 하며 시장의 1인자 노릇을 하고 있고 영국은 21.1퍼센트로 규모가 줄어들었다.

HNWI의 힘: 중국, 인도, 중동 시장의 약진

돈이 있는 곳에 미술이 있다.

지난 30여 년간 세계 미술시장의 주도권이 어디로 흘렀는지를 살펴보는 데 이 가정만큼 딱 들어맞는 것은 없다. 간단히 말해 동시대 가장 뜨거운 이슈가 되는 작품(대부분 최고가를 기록하는 작품들)을 누가 사 갔느냐를 지켜보면 미술시장의 흐름을 파악할 수 있다.

1990년대에는 일본인들이 인상주의 작품을 싹쓸이해갔다. 2000년대 들어 중국의 신흥 부자들이 그림을 사 모으기 시작하더니 중국 미술까지 세계 현대미술에서 한자리를 차지했다. 2010년대에 들어서는? 단연 중동 지역이다. 그중에서도 카타르의 약진이 눈에 띈다. 일본, 중국, 중동 모두 경기가 활황인 시대에 큰돈을 모은 부자들이 그림에 아낌없이 투자했다. 미술시장에서는 돈을 가진 자가 권력자다. 자연히 돈이 있는 곳으로 미술시장의 모든 관심과 정보, 거래가 집중된다.

1 McAndrew, C., *Globalization and the Art Market*, The European Fine Art Foundation, Helvoirt, 2009, p.29

1990년대 일본 시장의 힘

1990년 5월 미국 뉴욕의 크리스티 경매장. 반 고흐의 그 유명한 작품 「의사 가셰의 초상」이 8,250만 달러에 낙찰되자 장내가 술렁였다(물가인 상률을 감안하면 이 가격은 오늘날 3억 달러의 가치를 지닌다). 그림의 새 주 인공은 일본인 사업가인 사이토 료에이였다. 그는 일본에서 둘째로 큰

빈센트 반 고흐, 「의사 가셰의 초상」, 1890

종이 제조업체를 경영하며 40여 년간 일본 미술과 미국 미술을 주로 소장해왔다. 그러다 1988년 메트로폴리탄 미술관에서 반 고흐의 그림을 보고 그 그림에 푹 빠진 사이토는 이 작품이 경매에 나온다는 소식을 접하고는 딜러에게 "무슨 일이 있어도 그 그림을 가져와야 한다"라고 당부했다고 한다. 그리고 바로 다음 날 열린 뉴욕 소더비 경매에서도 사이토는 르누아르의 「물랭 드 라 갈레트의 무도회」를 7,800만 달러에 낙찰 받았다. 미술시장의 최고가를 기록한 두 작품을 일본인 사업가가 가져간 것이다.

사이토는 이듬해 이 작품들을 자신이 죽을 때 함께 매장해달라고 유언했다가 전 세계 미술인들의 지탄을 받기도 했다. 개인의 소유물이기는 하나 절대 개인만이 향유해서는 안 되는 최고의 미술품들이었기 때문이다. 1996년 그의 사후 이 두 작품의 행방은 묘연하다. 사업이 기울면서 그가 비밀리에 작품을 팔았다는 것이 정설로 받아들여진다.

사이토 외에도 많은 일본인 부자들이 경매에서 비싼 값을 주고 작품을 구매했다. 1980년대 중반부터 1990년대 초반까지 일본인들의 미술품 고가 낙찰은 연일 뉴스에 올랐다. 피카소의 「피에레테의 결혼The Marriage of Pierrette」(쓰루마키 도모노키가 1989년 5,100만 달러에 구입), 반 고흐의 「해바라기」(고토 야스오가 1988년 3,970만 달러에 구입) 등 근·현대 거장 화가의 작품이 일본인들의 손으로 들어갔다.

그러나 미술시장에서 슈퍼 파워로 유명세를 떨치던 일본인의 작품 수집은 1990년대 중반 일본의 버블경제가 가라앉고 불황이 닥치면서 막을 내렸다.

2000년대 중국 시장의 힘

13억의 인구에게 라면 하나씩만 팔아도 13억 개의 매출이 발생한다!

요즘 떠도는 말로, 중국 시장의 중요성을 인지한 우스갯소리다. 이미 세계 경제대국 G2에 편입한 중국의 성장세는 놀랍기만 하다. 미술시장의 관점에서도 마찬가지다.

아트프라이스가 발표한 2012년도 「세계 미술시장 보고서」에 따르면 중국 미술시장은 이미 전통의 강호인 뉴욕과 런던을 제치고 1위로 우뚝 섰다. 중국은 경매 매출 실적 면에서 전체 시장의 38.79퍼센트를 차지해 미국(26.1%)과 영국(22.66%)을 보기 좋게 따돌린 것이다. 2006년 중국이 세계 미술시장의 4.9퍼센트를 차지한 것과 비교할 때 정말 놀라운 성장이다. 중국 미술시장의 이 무서운 힘은 과연 어디에서 나오는 것일까?

중국 미술시장이 세계 미술시장의 레이더에 들어온 것은 21세기에 들어서면서다. 중국의 슈퍼 부자들이 해외 유명 경매소에서 비싼 그림을 사 가기 시작한 것이다. 동시에 위에민준, 장샤오강 등 중국의 현대미술을 이끌어온 '정치적 팝아트political pop art' 작가들의 작품이 하나둘씩 세상의 관심을 받게 되면서 이들은 속속 주류 작가로 편입됐다.

중국 내부에서도 변화의 바람이 불었다. 2000년대 중반부터 정부 소유의 베이징 폴리 경매회사와 더불어 중국에는 차이나 가디언, 차이나 자더 등 세계적인 경매회사가 속속 문을 열었다. 2013년 폴리는 13억 달러의 낙찰액을, 차이나 가디언은 10억 달러의 낙찰액을 기록하며 크리스티 홍콩(9억 7,750만 달러)을 제치는 기염을 토했다.

중국 미술시장이 이렇듯 급성장한 데는 정부의 의지가 무엇보다 크게 작용했다. 정부가 주도적으로 경매법을 만들어 경매회사 설립의 기반을 닦고 지방정부 등이 개인과 손잡고 경매회사를 열기 시작했다. 도자, 서예 등 수천 년간 이어져 온 중국의 예술문화에 대한 자부심과 슈퍼 부

자들의 컬렉팅 열풍도 미술시장을 탄탄히 키워온 저력이었다.

　그러나 이런 무서운 상승세도 최근 들어 한풀 꺾인 모양새다. 2013년 중국 미술시장이 세계 미술시장에서 차지하는 비율이 2012년 38.79퍼센트에서 33.7퍼센트로 떨어진 것만 봐도 그렇다. 중국 내에서 거래 건수도 줄고 작품 가격도 하락했다. 그러나 전문가들은 이를 중국시장의 전락이 아닌 재조정 상태로 보고 있다. 2000년대 우후죽순으로 나온 아트펀드 상품 등 미술 투기 열풍이 사그라들면서 벌어지는 과도기적 상황이라는 것이다.[2] 실제로 베이징이나 상하이, 홍콩의 경매소는 아직도 뜨거운 분위기를 보여주고 있다. 현대미술은 전체 경매시장의 10퍼센트 이하를 차지하는 데 반해 중국 전통 회화와 서예는 48퍼센트, 도자는 27퍼센트를 점하면서 매출의 큰 견인차로 자리 잡았다. 2013년 가을 폴리 국제 경매에서 후앙저우黃胄, 1925~97의 채색수묵화가 1,930만 달러에 낙찰되고, 명나라 때의 유명한 작가인 심주沈周, 1427~1509 화첩이 760만 달러에 낙찰되는 등 중국 미술에 대한 열기는 여전히 뜨겁다.

2010년대 중동 시장의 힘

　'오일'로 상징되던 중동 지역이 '미술'로 세계 미술시장의 이목을 끌기 시작한 것은 2000년대 중반부터다. 2006년 세계적인 경매회사인 크리스티가 두바이에 지점을 냈고, 2년 후 본햄스도 두바이에 지사를 내면서 중동은 이제 미술 신흥시장으로 두각을 나타내고 있다. 크리스티는 오랜 기간 시장조사를 한 끝에 이곳에 경매장을 열었다. 크리스티는 당시 한창 떠오르는 중국이나 인도 대신 왜 미술시장의 오지인 두바이를

2　McAndrew, C., TEFAF Art Market Report 2013, www.tefaf.com

새로운 사업지로 선택했을까? 첫째, 두바이는 중동 지역 부자뿐만 아니라 서부 아시아 시장을 포괄하는 요충지다. 인도에서 비행기로 2시간, 이란에서 1시간 거리에 있어서, 걸프 지역 인근의 잠재 고객을 끌어들이기에 이만한 위치가 없다. 둘째, 두바이는 비즈니스의 천국이다. 두바이 내에 자유무역지구DMCC에는 세금이 없다.[3] 중동 지역의 건설 붐도 한몫했다. 초고층 빌딩에 걸맞은 그림 인테리어가 필요했던 것이다. 셋째, 현대식 갤러리와 각종 아트페어, 페스티벌을 열어 미술에 대한 관심을 지속적으로 일으키는 두바이 정부의 의지도 한몫을 했다.

중동의 미술 경매시장은 일반적인 미술 경매시장과 달리 독특한 특징을 갖고 있다. 첫째, 경매에서 보석과 시계, 가구 등 사치품 판매 횟수와 낙찰액이 여타 지역에 비해 수치가 높은 편이다. 오일로 돈을 번 부자들의 경우 쉽게 구하지 못하는 보석이나 한정판 시계 등에 관심이 많다.

둘째, 경매에 참여하는 사람들은 대부분 중동 지역 출신 인사들이 주류를 차지한다. 두바이에 경매소가 생기기 전 이들은 유럽이나 인도로 날아가 경매에 참여했지만 이제는 안방에서 느긋하게 그림 쇼핑을 하게 되었다.

이언 로버트슨은 미술시장의 발달에 미치는 거시경제적 요인으로 강력한 정부, 경제적 번영, 잘 관리되는 경제 시스템, 그리고 높은 삶의 수준을 들고 있다.[4] 두바이를 비롯한 중동 지역에서 관 주도의 강력한 미술 정책이 오늘날 눈부신 발전을 이루게 한 바탕이 되었다. 이와 더불어 그간 경쟁적으로 세계적인 작품들을 최고가에 사들이던 중동의 부자들

3 두바이 내에서는 부자세, 자본이득세, 수출세, 상속세 등이 없다. 대신 수입세만 5퍼센트를 부과한다. 게다가 자유무역지대에서 사업을 하면 수입세도 장장 50년간 감면 받게 된다.

4 Robertson, I., *Understanding International Art Markets and Management*, Routledge, 2005, p.18

2012년 4월 아랍에미리트 연방의 주마이라 에미리트 타워에서 열린 크리스티 경매에 출품된 파하드 모쉬리의 「금빛 알라Golden Allah」

은 이제 자국 출신 작가들의 작품을 고가에 사들이는 등 적극적인 구매 행위로 '중동 예술'의 가치를 끌어올리고 있다. 그 대표적인 작가가 이란 출신의 파하드 모쉬리Farhad Moshiri다. 그의 작품 「이란 지도 1」은 2006년 크리스티 두바이 지점에서 추정가 1만 달러에 나와 4만8,000달러에 낙찰 됐다. 그리고 2년 후 본햄스 두바이 지점에서 비슷한 크기의 작품 「러브」 가 104만8,000달러에 낙찰되는 진기록을 세웠다. 2008년 크리스티 두바 이 경매에 참여해 낙찰 받은 고객의 77퍼센트가 중동 출신임을 감안하 면 이들의 '머니 파워'가 어느 정도인지 짐작할 수 있다.

세계 미술시장의 중심에 우뚝 선 카타르

중동 미술시장의 약진, 그 힘의 중심에는 카타르가 있다. 두바이는 이제 세련된 갤러리와 대형 아트페어가 열리는 상업 미술의 대명사가 됐고, 아부다비는 루브르와 구겐하임 미술관의 프랜차이즈 미술관 사업에 만족하고 있다. 반면 카타르는 아랍 예술뿐만 아니라 세계 미술작품을 공격적으로 사 모아 이제는 세계에서 주목하는 현대미술의 메카로 성장하고 있다. 그 배경에는 카타르 왕의 딸이자 이슬람 미술관 위원회 의장을 맡고 있는 셰이카 알 마야사 빈트 하마드 빈 칼리파 알 타니Sheikha Al-Mayassa bint Hamad bin Khalifa Al-Thani 공주가 있다. 셰이카 알 마야사 공주는 지난 2011년 미국의 미술잡지 『아트앤드옥션Art+Auction』 12월호에서 꼽은 '세계 미술계에서 가장 영향력 있는 10인' 중 1위에 올랐다. 딜러인 래리 가고시언, 컬렉터인 프랑수아 피노 크리스티 경매 회장을 제치고 최고의 자리에 오른 것이다. 사실 카타르는 1980년대까지만 해도 불모지인 사막에서 근근이 살아가는 국가였다. 이후 극적으로 유전과 천연가스가 발견되면서 카타르는 부자 나라가 됐다. 지난해 카타르는 16퍼센트의 경제 성장률을 기록하며 세계 경제 불황 속에서 홀로 승승장구하고 있다. 그러나 석유와 천연가스 역시 언젠가는 바닥을 보일 터. 카타르는 석유산업 국가에서 지식산업 국가로의 변환을 준비하고 있다. '카타르 국가 비전 2030'은 그 일환이다. 카타르 왕의 진두지휘 아래 셰이카 알 마야사 공주가 추진하는 이 거대한 프로젝트에는 2030년에는 카타르를 세계 문화의 핵심에 자리 잡게 한다는 야망이 서려 있다.

아부다비가 루브르와 구겐하임 미술관의 프랜차이즈 사업에 올인한 반면 카타르는 스스로 미술관을 짓고 자신들의 컬렉션을 세계에 선보이고 있다. 2008년에는 이슬람 미술관을, 2010년에는 아랍 현대미술관Mathaf을 개관했다. 2014년에는 카타르 국립박물관이 프랑스 건축가 장 누벨이 새로 디자인한 건물에 들어선다.

지난 7년간 카타르 왕족은 약 10억 달러를 들여 회화, 조각, 설치 등 서양미술을 사들인 것으로 추정된다. 특히 카타르 왕족이 2011년 폴 세잔의 「카드놀이 하는 사람들」을 2억 5,000만 달러에 구입한 것이 2012년 뒤늦게 언론에 알려지면서 카타르는 또다시 미술계의 주목을 받았다. 이는 지금까지 거래된 미술품 중 가장 비싼 가격이다. 이외에도 11점의 마크 로스코 작품 구입(약 3,400억 원 상당), 소나벤드 가문

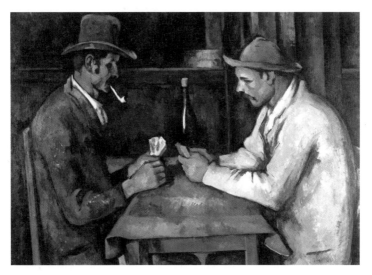

폴 세잔, 「카드놀이 하는 사람들」, 1892~93, 캔버스에 유채, 97×130cm, 카타르 왕실 소장

의 릭턴스타인과 제프 쿤스 컬렉션 구입(약 4,400억 원 상당) 등 웬만한 재력과 집념이 아니라면 소유할 수 없는 그림들을 손에 넣었다. 카타르 왕족은 경매시장에서도 매회 최고가를 부르면서 마크 로스코의 「화이트 센터White Center」(7,284만 달러, 소더비 뉴욕, 2007), 앤디 워홀의 「그녀 인생의 남자The Man in Her Life」(6,340만 달러, 필립스 드 퓨리 뉴욕, 2010) 등을 말 그대로 쓸어 갔다.

불모의 사막에서 피어난 문화 대국의 꿈이 어떻게 구현될지 모두의 이목이 집중되고 있다.

II. 미술 마케팅Art Marketing

마케팅 이론의 대가인 필립 코틀러는 마케팅을 "어떤 조직이 타깃 시장이 원하는 바를 찾아내 목표를 성취하고, 고객 만족을 경쟁자보다 좀 더 효과적이고 효율적으로 이뤄내는 일"이라고 정의했다. 미술도 마찬가지다. 최고의 상품으로 최대의 이윤을 남기기 위해 우리가 알게 모르게 다양한 마케팅 기법들이 동원된다. '아트'라는 특수한 상품을 팔기 위해 이들은 전쟁터에서 어떠한 무기로 어필을 하고 있을까? 그 흥미진진한 미술 마케팅의 세계로 들어가보자.

1.
미술 소비와
소비자

현대인들은 예술과 동떨어진 삶을 상상할 수 없다. 애인과 뮤지컬을 보러 가고, 어린 아들과 미술관을 찾고, 친구들과 록페스티벌에 놀러 간다. 사람들은 왜 예술 상품을 소비할까? 저마다 나름의 동기가 있을 것이다. 예술에 대한 관심과 향유, 동행한 사람과 보내는 좋은 시간, 예술을 소비하면서 느끼는 자부심 등…… 이런 것들이 버무려져 예술 소비를 이뤄낸다.

심리학자인 매슬로의 욕구 단계 이론Maslow's hierarchy of needs을 예술상품 소비자에게 적용해보면 그 행동 특성을 이해하는 데 도움이 된다. 매

아이와 함께 미술품을
감상하는 아빠

슬로는 인간에게는 생리적 욕구, 안전 욕구, 사회적 욕구, 자존 욕구, 자아실현 욕구 등 다섯 가지 욕구가 있다고 역설했다. 사람들이 갖는 동기를 다섯 단계로 구분한 매슬로는 생리적 욕구 같은 하위 욕구가 충족되어야 비로소 상위 욕구의 충족을 원하게 된다고 주장했다. 이 이론에 따르면, 인간은 생존 문제가 해결되면(생존 욕구) 개인의 안전을 추구하게 된다(안전 욕구). 이후에는 주변을 둘러보며 타인과 교류한다(사회적 욕구). 그리고 이 모든 욕구가 충족됐을 때 다음 단계로 미술을 감상하고, 클래식 음악을 듣고, 뮤지컬 공연을 보면서 자기애를 극대화한다(자존 욕구). 예술상품을 소비하면서 자신을 다른 사람들과 구분지어 '특별하다'고 의식하게 되는 것이다. 그리고 이 과정에서 미적, 예술적 경험을 통해 최고의 욕구, 즉 자아실현 욕구가 해소된다.

그렇다면 무엇이 소비에 영향을 미치는가? 그 요인은 무척 다양하지만 크게는 환경적 요인과 개인적 요인을 들 수 있다. 환경적인 요인은 외부의 객관적이고 거시적인 환경의 변화를 말한다. 정치, 경제, 사회, 문화, 기술 등의 주어진 외부 환경에 따라 예술 소비가 달라질 수 있다는 것이다. 한편 개인적 요인은 주관적이고 미시적인 변수를 말한다. 교육 경험, 생애 주기, 직업, 계층, 심리 등이 예술을 소비하는 데 주요 요인으로 작용한다.[1]

미술품 소비에도 단계가 있다

어느 분야나 마찬가지지만 처음부터 특정 분야의 전문가가 될 수는 없다. 시작은 취미나 작은 관심에 불과했지만 여기에 점점 전문적인 지

1 용호성, 『예술경영』, 김영사, 2010, 444쪽

식과 현장 경험이 더해지면서 좀 더 깊숙하게 그 분야의 핵심에 도달하게 된다. 미술품의 소비도 마찬가지다. 미술시장 전문가인 이언 로버트슨에 따르면 일반적으로 사람들이 미술품을 소비하는 과정은 크게 세 단계로 나눌 수 있다. 공공미술관의 관람객들(1단계), 그림을 소장하는 개인이나 기관(2단계), 미술 투자에 참여하는 투자자(3단계)가 그것이다.[2]

소비의 1단계: 미술 감상

미술 감상은 '탐닉'과 '자기만족'의 결과다. 좋은 작품들을 반복적으로 감상하면서 미술에 관한 전반적인 지식을 습득하게 되고 점점 미술 감상의 재미에 빠지게 된다. 다시 말해, 많이 알면 알수록 미술 감상의 횟수는 늘어나게 된다. 만족도도 당연히 배가된다.

미술 감상이 일어나는 가장 친숙한 공간은 공공미술관이다. 적은 입장료로 동시대 최고의 미술 전시를 볼 수 있는 곳이기 때문이다. 사회학자인 부르디외는 미술관에 들러 전시를 감상하는 등의 행위는 교육의 성과이며 출신 배경과도 상관이 깊다고 말했다.

가령, 미술관 바닥에 놓여 있는 네모난 박스를 비누 회사 포장 박스로 볼 것이냐 아니면 경매에서 470만 달러에 팔린 앤디 워홀의 예술작품으로 볼 것이냐는 보는 이의 교육 정도에 달려 있다. 1950년대를 풍미한 미국의 팝아트부터 이어져온 뉴욕 회화의 역사 등 배경지식을 알아야 이 작품이 얼마나 의미 있고 값진가를 알 수 있다는 이야기다.

이처럼 미술은 알면 알수록 잘 보인다. 꾸준한 미술 감상으로 자신만의 취향이 생겨나고 미술품 감상으로 인한 즐거움에 빠져들게 된다.

2 Robertson, I., *Art Business*, Routledge, 2008, p.13

앤디 워홀,
「브릴로 박스Brillo Box」,
1964

소비의 2단계: 미술품 소장

미술품 감상을 좋아하는 사람이라면 마음에 드는 작품을 직접 소유하고 싶은 욕구에 빠지게 되는 것은 자연스러운 수순이다. 1단계인 관람자 단계에서 미술품을 사 모으는 컬렉터 단계로 발전하는 것이다. 저명한 소비자 행동 분석학자인 러셀 벨크Russell Belk는 컬렉팅 과정을 재미있게 묘사했다.[3]

컬렉팅의 첫발은 우연에서 시작된다. 길을 지나다 보게 된 작품이 정말 좋은 나머지 그 작가의 작품을 사 모은다. 컬렉팅에 재미를 붙이다 보면 '탐닉'(혹은 중독)의 단계에 이르게 된다. 그림을 사야 한다는 강박관념과 충동이 뒤따른다. 가령, 기존의 컬렉션을 강화하기 위해 좀 더

3 Belk, R.(Eds.), "Collectors and Collecting", *Consumer Research*, Volume 15, Association for Consumer Research, p.548~53

좋은 작품을 구입하는 데 집중하거나 아니면 컬렉션을 좀 더 풍성하게 해줄 새로운 스타일의 작품들을 추가하는 식이다. 이 단계에 이르면 미술 소장품은 컬렉터의 또 다른 자아가 된다. 소장한 작품들을 통해 컬렉터의 취향과 판단 능력 등이 드러나기 때문이다. 컬렉터는 완성도 높은 컬렉션 구성을 위해 좀 더 심혈을 기울여 작품 구매에 나서게 된다.

어떤 분야에 이끌려 작품을 처음 구입했더라도 취향은 시간에 따라 바뀔 수 있다. 컬렉터이자 저술가인 애덤 린드먼은 미술 소장 행위에 대해 "인상주의로 시작해 미니멀리즘이나 팝아트에 정착한다"라며 취향의 변덕스러움에 대해 이야기한다.[4] 그러나 미술에 대한 사랑은 견고하기 때문에 이를 '열정적인 컬렉팅'이라고 부른다.

이와 더불어 미술품 컬렉팅을 통해 만족감을 느끼는 행위는 '사회적 컬렉팅'이라고 할 수 있다. 미술품은 누구나 소장할 수 있다. 마음에 드는 유화 그림을 벼룩시장에서 1만 원 주고 살 수도 있고, 아트페어에서 유명 작가의 판화를 100만 원에 구입할 수도 있다. 그러나 저명한 작가의 미술작품은 충분한 돈이 있어야만 소장할 수 있다. 오늘날 사람들은 돈이 많아질수록 자신의 욕구나 감정을 충족시킬 수 있는 상품에 더 이끌린다. 결국 자신의 지위를 잘 표현해주고 자신이 궁극적으로 되고 싶은 이상형을 실현해줄 수 있는 상품에 돈을 쓰게 된다.[5] 미술품이 주요한 소비 대상이 되는 것이다.

위에 언급한 개인 컬렉터 이외에도 공공미술관, 주요 기업 등도 미술품 소장의 중요한 한 축을 이루고 있다.

4 Lindermann, A., *Collecting Contemporary*, Taschen, 2006, p.68
5 Silverstein, M. and Fiske, N., "Luxury for the Masses", *Harvard Business Review*, April 2003, p.54

소비의 3단계: 미술 투자

미술품을 사 모으다 보면 어느새 '나만의 컬렉션'이 이뤄진다. 국내의 한 유명 컬렉터인 A씨는 "20여 년간 모은 수백 점의 작품들 중 괜찮은 작품은 30퍼센트 정도"라고 말했다. 살 때는 마음에 들어도 시간이 지나면서 흥미가 떨어지거나 가치가 하락하는 작품들이 더 많다는 이야기다. 컬렉터는 이렇게 실패와 성공을 거듭하면서 미술품에 대한 안목을 키우게 된다. 어느 정도 전문가 수준에 이르게 되면 소위 '돈 되는 미술'이 눈에 보이기 시작한다. 이제는 심미안과 각종 정보 등을 바탕으로 전략적으로 작품을 구매하고, 시장 상황을 살펴 작품을 되팔게 된다. 미술 투자의 길로 들어선 것이다.

소비의 3단계에서는 미술시장에서 아직 저평가되거나 갓 시장에 나온 미래 가치 지향적인 작품을 찾아내 이를 소장하고 수년 후 가치가 올랐을 때 되판다. 미술품에 대한 투자는 일반적인 투자에 비해 더 큰 풍요로움을 안겨준다. 주식이나 선물 등 전통적인 투자 수단의 경우 실물을 쥐고 있을 수가 없다. 그러나 미술품은 다르다. 내 방에 걸어놓고 언제든 이를 감상할 수 있다. 미술품 컬렉터가 여전히 경매와 아트페어, 갤러리에 드나들며 고가의 그림을 사들이는 이유다.

2.
성공적인 미술품 거래를 위한
마케팅 전략들

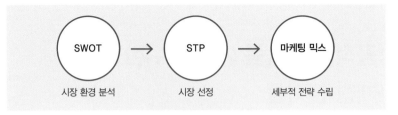

마케팅 기획의 과정

기업은 상품을 팔아 최대한의 이윤을 남기기 위해 총력전을 벌인다. 이러한 모든 행위를 '마케팅'이라고 부른다. 성공적인 마케팅을 위해서는 전략적이고 분석적인 마케팅 기획이 우선돼야 한다. 마케팅 기획이란 적절한 마케팅 목표를 설정하고 이를 달성하기 위한 전략을 형성하며 이에 따른 세부적인 프로그램, 전술, 예산을 수립하는 과정이다. 세부적으로 단계를 살펴본다면 우선 시장을 분석하고(SWOT 분석법), 사업을 벌일 잠재 시장이 있다는 가정하에 적절한 시장을 선정한다(STP 분석법). 마지막으로 선정한 목표 시장에 맞는 각종 전략을 짜는(마케팅 믹스) 일련의 과정이 마케팅 기획이라고 보면 된다. 일반 기업이 총력을 쏟는 마케팅 방식처럼 미술 비즈니스에도 다양한 마케팅 방식이 존재한다.

SWOT 분석:
시장의 환경을 분석해 사업의 타당성을 따지다

중동의 컬렉터가 미술시장의 새로운 핵심으로 부상한 2000년대 초반, 크리스티 경매회사는 중동 시장을 공략할 전략을 짜기 시작했다. 중동 사람들은 어디에서 그림을 살까? 이들이 좋아하는 미술 장르는? 이들을 끌어들이기 위해 가장 좋은 사업 장소는 어디일까? 만약 중동

지역에 크리스티 경매소를 연다면 사업적 승산이 있을까? 그곳은 사업하기 좋은 곳일까? 중동 지역이 아니라면 대안은 어디일까?

사업 가능성을 타진하면서 이런 총체적인 질문을 끄집어내면 머리는 점점 복잡해진다. 이를 단순화시키고 좀 더 분석적으로 접근하는 게 바로 SWOT 분석법이다.[1] 이는 사업 환경을 분석하는 도구로, 마케팅 전략 수립의 출발점이기도 하다. 사업 자체의 강·약점과 사업을 둘러싸고 있는 외부 환경의 기회·위협 요인을 다각도로 분석해 사업을 시작할지 말지 타당성을 부여해준다.

SWOT 분석틀로 본 크리스티의 두바이 설립은 어떤 결과를 보여줄까? 크리스티 경매소의 강점은 중동 컬렉터들이 선호하는 장르인 이슬람 미술이나 보석 등에 대한 경매 노하우가 이미 쌓여 있다는 점이다. 반면 두바이에 지사를 설립할 경우 현지의 전문가를 키우는 데 오랜 시간이 걸린다는 것이 큰 약점이다. 외부 환경을 봤을 때 크리스티가 두바이에 지사를 설립하는 것은 여러모로 기회 요인이 많다. 두바이는 중동 지역 중에서도 미술의 인프라를 적극적으로 구축하고 있으며, 자유경제 구역에서는 엄청난 세금 혜택을 얻을 수 있다. 초고층 빌딩 등 건설 붐으로 각 빌딩에 걸어둘 인테리어용 그림에 대한 수요도 폭발적이다. 단, 정치 상황이 좋지 않은 이스라엘, 이라크 등 주변 국가의 상황은 불안 요인으로 작용한다.

자, SWOT 분석 결과를 보고 나니 어떤 생각이 드는가? 여러 정황을 살펴봤을 때 크리스티가 두바이에 지사를 설립하는 게 이롭다는 결론

1 마케팅 전략 도구인 SWOT 분석은 오늘날 기업체뿐만 아니라 문화단체에서도 기본적으로 활용되는 분석 도구로, S(Strength, 강점)·W(Weakness, 약점)·O(Opportunity, 기회)·T(Threat, 위협)의 약자를 따서 붙은 이름이다. 이를 통해 기업 내부 환경 등 목표 달성에 직접적인 영향을 미치는 요인(미시 환경)과 정치, 법률, 경제, 인구 변화 등 기업이 속한 산업의 외부에서 발생해 영향을 미치는 요인(거시 환경)을 분석한다.

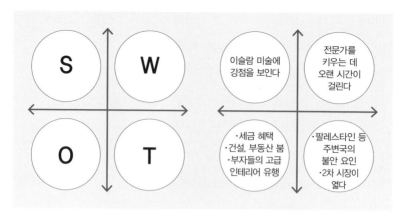

SWOT 분석틀을 활용한 중동 지역 경매소 설립 분석 모형

을 내릴 수 있다. 실제로 크리스티는 2006년 두바이에서 경매를 열며 화려하게 데뷔했다. 그리고 중동의 부자들을 상대로 회화와 보석 등을 팔며 중동 미술시장의 주도권을 거머쥐었다. 크리스티 설립 2년 후, 본햄스는 두바이에, 소더비는 카타르의 수도 도하에 지사를 세웠다.

사업을 추진할 것인가 말 것인가 고민될 때 SWOT 분석은 유용하게 쓰인다. 강점, 약점, 기회, 위협 요인을 일목요연하게 정리하다 보면 부족한 부분이 눈에 띄기 마련이다. 강점과 기회를 살리고, 약점을 보완하고, 위협을 최소화하거나 회피하는 세부적인 전략으로 사업을 성공의 길로 이끌 수 있다.

또 다른 예를 들어보자. 문을 연 지 얼마 안 되는 갤러리가 수익 다각화를 위해 〈100만 원 돌 선물 그림전〉을 기획했다. 요즘 일부 상류층에서 돌 선물로 반지나 현금 대신 그림을 선물하는 것이 유행하는 데서 아이디어를 얻어 이를 일반인 층으로 저변 확대를 꾀하고자 한 것이다. 과연 〈돌 선물 그림전〉은 이 갤러리에게 좋은 사업 아이템이 될 것인가? 판단은 독자에게 맡기겠다.

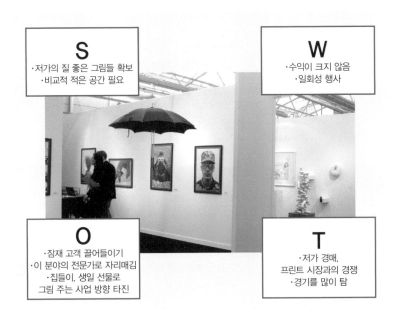

SWOT 분석틀을 활용한 〈100만 원 돌 선물 그림전〉 분석 모형

STP: 사업하기 좋은 시장을 고르다

일단 사업 아이템을 추진하기로 결정했다면 그다음 해야 할 것이 STPSegmenting, Targeting and Positioning 분석 작업이다. 소비자를 어떻게 분류하고 그들에게 각각 차별적인 서비스를 제공할 것인가? 이것이 이 작업의 핵심이다. STP는 시장 세분화Segmentation, 목표 시장 선정Targeting, 위치 선정Positioning의 세 단계로 이뤄진다.

시장을 특성별로 분류하라!

첫 단계인 '시장 세분화'는 시장을 비슷한 속성을 가진 작은 단위로 나

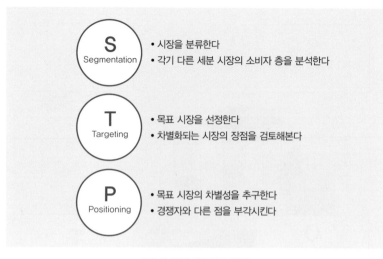

S Segmentation	• 시장을 분류한다 • 각기 다른 세분 시장의 소비자 층을 분석한다
T Targeting	• 목표 시장을 선정한다 • 차별화되는 시장의 장점을 검토해본다
P Positioning	• 목표 시장의 차별성을 추구한다 • 경쟁자와 다른 점을 부각시킨다

STP의 각 단계별 주요 쟁점

누어가는 작업을 말한다. 예술 조직에서 일반 기업처럼 마케팅을 적극적으로 활용하는 데에는 한계가 있다. 한정된 인력과 시간적 제한이 크기 때문이다. 결국 가장 반응도가 높을 것으로 예상되는 세분 시장에 재원을 집중해 효과를 높여야 한다. 시장 세분화의 틀은 "주어진 마켓 요인에 비슷한 방식으로 반응하는 소비자 집단"이라고 볼 수 있다.[2]

소비자 시장은 소비자의 성향과 특성에 따라 다양한 카테고리로 나뉠 수 있다. 나이, 성별, 종교, 가정환경, 부의 정도, 지리적 위치, 생활방식, 성향 등 무궁무진하다.

나이에 따른 시장 세분화

「모나리자」 「비너스」 등 세계적인 미술품을 보유한 프랑스의 루브르

2 필립 코틀러·안광호·게리 암스트롱 공저, 『마케팅 입문』, 피어슨에듀케이션코리아, 2013, 62쪽

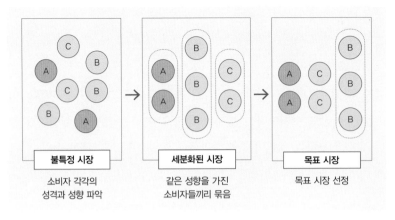

불특정 시장	세분화된 시장	목표 시장
소비자 각각의 성격과 성향 파악	같은 성향을 가진 소비자들끼리 묶음	목표 시장 선정

시장 세분화 과정

박물관조차 고민이 있었으니 바로 젊은 층이 루브르 박물관을 냉대한다는 것이었다. 루브르 박물관하면 떠오르는 이미지는 과거 왕이 살던 궁 안에 빽빽이 걸려 있는 오래된 그림들, 그리고 이곳을 촘촘히 채운 관광객들이었다. 루브르는 젊은 파리지앵을 끌어들이기 위해 나이를 기초로 한 세분화 작업을 했다. 18세 이하인 청소년층, 18~25세의 대학생층, 26세 이상의 젊은 직장인들로 세분화해 이들의 요구에 부합하는 이벤트를 여는 등 전략을 새로이 수립했다.

부의 정도에 따른 시장 세분화

미술시장에서 대상 고객을 선정하는 기준은 고가의 그림을 살 수 있는 충분한 돈을 가진 자, 즉 'HNWIHigh Net Worth Individuals, 고액순자산보유자'인가 아닌가의 여부다. HNWI란 100만 달러 이상을 동산으로 소유한 자를 말한다. 여기서 동산은 즉각 현금화할 수 있는 자산을 말하는 것으로, 현금이나 주식 등이 이에 해당하고 부동산은 제외된다. 그 위에는 UHNWIUltra High Net Worth Individuals, 초고액순자산보유자가 있다. 3,000만

달러 이상을 동산으로 소유한 자다. 미술시장의 경우 전 세계 부자들을 상대로 시장 조사를 하기 때문에 '초국가적 시장 세분화'의 성격을 띤다.

미술품에 투자해 투자 수익을 꾀하는 영국 파인아트펀드의 경우를 보자. 파인아트펀드의 시장 세분화를 통한 대상 고객은 UHNWI다. 미술품을 미술로 보기보다는 투자 상품으로 본다는 점에서 컬렉터가 아닌 자를 선호하며 개인의 투자 포트폴리오 구성에 적합해야 한다. 이들은 대부분 순자산의 2퍼센트 내에서 미술 투자를 하는 경향이 있다.

인구통계에 따른 시장 세분화

컨설팅 회사인 모리스 하그리브스 매킨타이어는 영국 문화부의 의뢰로 미술품 컬렉터를 심층 분석한 보고서를 내놓았다. 이 보고서는 16세 이상 6,000여 명의 영국인들을 대상으로 영국 내 미술시장의 소비자층을 분석했다. 그중 인구통계 자료를 근거로 현재 고객과 잠재 고객을 13개의 유형별로 나누어 분류했다.[3]

① **현재고객**Existing buyers

• **진지한 컬렉터**Serious Collectors: 전체 시장의 1퍼센트 미만. 매우 부자이며 미술시장에서 타인을 의식하며 시장의 중요한 부분을 구성한다.

• **일반 컬렉터**Collectors: 영국 내에 1만3,600여 명. 런던에 0.3퍼센트, 런던 외 지역에 0.1퍼센트 포진. 그림 소장을 즐거워하며 미술계 내에서 왕성하게 활동한다. 새로운 작가를 발굴하고 위험을 감수하며 전략적으로 그림을 사 모은다.

3 Morris Hargreaves McIntyre, "Taste Buds: How to Cultivate the Art Market", October 2004, p.20~21

- **전문가**Connoisseurs: 8,600여 명. 전체 시장의 0.1퍼센트를 차지. 시장의 주목을 받지는 못하지만 스스로 열심히 공부를 하며 그림을 사 모으는 사람들. 취향과 직관으로 그림을 구매한다.

- **예술가**Artists: 7만~10만 명 안팎. 런던에 3.7퍼센트, 그 외 지역에 4.6퍼센트. 예술 활동을 하며 다른 작품을 감상하고 사기도 한다.

- **신진 컬렉터**Budding Collectors: 전체 미술시장의 0.1퍼센트 차지. 매우 심각한 태도로 현대미술을 구입하지만 전문가의 도움도 필요로 한다. 디자인이나 미디어 업계의 전문가로 상당한 연봉을 받으면서 미술품 구입을 즐긴다.

- **감각파**Sensualists: 영국 내에 200만 명. 런던에만 26퍼센트, 그 외 지역에 19퍼센트 분포. 미적이고 장식적인 것이 삶의 질을 향상시킨다고 본다. 때로 그림을 수집하긴 하지만 부자이거나 물질만능주의자는 아니다. 디자인이나 미디어 등 창조적인 산업에서 일한다.

- **이상적인 지지자들**Ideological Supporters: 영국 내에 36만 명. 자유로운 생각을 가진 전문직들. 작가에게서 직접 작품을 구입한다.

- **엣지 있게 사는 사람들**Contemporary Lifestylers: 120만 명. 런던에 11퍼센트, 그 외 지역에 12퍼센트. 젊고, 도시에 살며, 패셔너블한 사람들. 현대적인 아이디어와 디자인을 좋아한다.

② **잠재적인 소비자들**Potential Buyers

- **젊은 예술애호가**Young Aesthetes: 120만 명. 런던에 14퍼센트, 그 외의 지역에 11퍼센트. 주로 학생이며 개인적인 취향에 따라 그림을 구매한다.

- **소극적인 사람들**Open but Inactive: 50만 명. 런던에 7퍼센트, 지방에 4퍼센트. 수동적이고, 무언가를 살 때 고민이 많은 사람들. 미술 컬렉터가 되기 어려운 부류이다.

- **인테리어에 관심 있는 사람들**Changing Rooms: 140만 명. 런던에 14퍼센트, 지

방에 14퍼센트. 집안 가꾸기에 관심이 많으며 이케아 등 저가 가구업체 대신 원조 고급 가구를 고집한다.

- **잠재적인 이상주의자들**Latent Ideologists: 55만여 명. 런던에 2.6퍼센트, 지방에 6퍼센트. 고소득 전문직들로 미술품을 사고자 하는 마음은 있으나 아직 시도해보지 않은 자. 오픈 스튜디오나 하우스 파티, 중소 규모의 아트페어에 익숙해지면 그림을 살 사람들이다.
- **중년의 잠재 감각파**Older Latent Sensualists: 240만 명. 런던에 18퍼센트, 지역에 25퍼센트. 자유주의적 사고에 창조 산업이나 미디어계에서 일하는 전문직들. 돈이 조금씩 모이면서 앤티크나 미술품에 관심을 돌리고 있다.

위의 다양한 사례에서 보듯 시장 세분화 작업은 아주 다양한 카테고리로 나눠 진행할 수 있다. 시장 세분화는 궁극적으로 타깃 소비층을 결정하기 위한 수단이다. 효과적인 시장 세분화를 위해서는 다음의 두 가지 요건을 충족하는지 따져봐야 한다. 시장이 매력적인가, 그리고 시장에 침투할 잠재적 능력을 갖고 있는가다. 경쟁자보다 뛰어난 능력이 있거나 시장을 선점할 장점이 있다고 판단했을 때 비로소 시장에 진입할 수 있다.

매력적인 시장을 이루는 데는 여러 구성요소가 필요하다. 고수익을 내는가, 다른 시장보다 성장 속도가 빠른가, 독특하고 가치 있는 상품이나 서비스인가, 최고의 질을 보장하는가, 마진이 충분히 남는가 등을 살펴야 한다.[4]

4 Hooley, G.J. and Saunders, J.A., *Marketing Strategy and Competitive Positioning*, Financial Times, 2004, p.49

돈이 될 만한 시장을 찾아라!

STP의 첫 단계인 시장 세분화 작업이 끝나면 목표 시장을 선정해야 한다. 이를 타깃팅targeting이라고 한다. 타깃팅은 대상 시장을 선정하는 작업을 말한다. 타깃 시장을 하나만 선택해 집중하거나 여러 개의 시장을 선택해 각각 다양한 마케팅 전략을 구사할 수 있다. 일단 목표 시장을 설정하면 확장 여부가 중요한 과제가 된다. 좀 더 폭넓은 지역과 연령, 소득 수준, 교육 수준의 관객을 타깃으로 삼을수록 예술상품 마케팅의 성공 가능성은 커진다.

타깃 시장을 설정하는 데에는 세 가지 접근 방식이 있다. 일반적인 대중 마케팅mass marketing, 차별화된 마케팅differentiated mass marketing, 역점 마케팅focused marketing 등이다. 뮤지컬을 예로 들어보자. 뮤지컬의 관객 대부분은 20대 미혼 여성들이다. 뮤지컬 기획사의 경우 이들에게 일반적인 대중 마케팅을 벌인다. 그런데 타깃 소비자를 확대하기 위해서는 좀 더 전략적인 타깃팅이 필요하다. 가령 자녀가 성장한 후 상대적으로 자유로워진 30대 후반 여성과, 문화와 회식에 관심 많은 30~40대 직장인들을 상대로 차별화된 마케팅을 선보일 수 있다. 아이가 있는 30대 여성의 경우 공연 동안 아이를 돌봐주는 서비스를 제공하거나 직장인들에게 단체 구매 할인 이벤트를 적용하는 등의 방식이다. 한편 아직 뮤지컬 공연에 노출되지 않은 10대 후반 학생들에게는 이들이 좋아하는 아이돌 배우를 출연진으로 섭외해 끌어들일 수 있다. 10대의 취향에 맞춘 역점 마케팅의 좋은 예다.

이 세 가지 마케팅 접근법 중 가장 효과적이고 대중적인 것이 차별화된 마케팅 전략이다. 차별화는 시장에서 특별한 어떤 것을 창조해내는 것이다. 차별화를 위해 디자인, 스타일, 상품, 서비스, 가격, 이미지 등을 바꿀 수 있다. 미술계 최고의 아트페어로 자리매김한 테파프는 최

고의 인테리어 환경에서 올드 마스터 회화를 거래한다. 2012년 테파프가 열리는 기간 동안 주최 측은 6만5,000송이의 튤립과 3만3,000송이의 장미 등 생화를 전시장 곳곳에 배치해 아트페어의 품격을 한층 고급스럽게 올려놓았다.[5] 마치 귀족 가문의 오래된 성의 컬렉션을 보는 듯한 내부 인테리어와 값비싼 꽃으로 비싼 그림에 얼마든지 주머니를 열 수 있는 환경을 만드는 것이다. 테파프는 단순한 미술품 거래의 장이 아니라 미술 문화 그 자체를 상품으로 팔고 있다는 점에서 다른 아트페어와 차별화에 성공했다.

경매소의 집중화 전략

소더비나 크리스티 경매소와 같은 세계적인 경매회사의 주요 타깃은 누구일까? 물론 돈이 많은 컬렉터 층일 것이다. 이들은 대상을 HNWI, UHNWI, 그리고 다수 대중으로 나누고, 이들 경매에서 작품을 낙찰 받아가는 다수의 VVIP인 UHNWI에게 마케팅을 집중한다. 다른 HNWI나 다수 대중에게 따로 신경을 쓰고 마케팅 전략을 수립하는 것은 이들에게 시간 낭비일 뿐이다. 전형적인 집중화 전략이다.

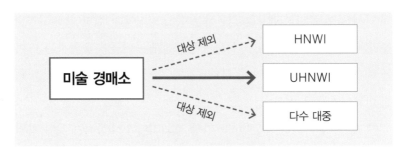

미술 경매소의 타깃 집중화 전략

5 www.tefaf.com

상품의 브랜드를 생각하라!

STP의 세 단계 중 시장 세분화와 타깃 시장 선정이 끝났다면 이제 마지막 단계로 '위치 선정' 작업에 들어간다. 위치 선정이란 어떤 상품이 소비자의 마음속에 다른 상품들과 차별성을 가지고 특정한 어떤 대상으로 인지되도록 하는 행위다. 이 단계에서는 상품이 다른 상품에 비해 어떤 차별적 특성을 갖는지 알려줘야 한다. 위치 선정의 성공 여부는 상품의 본질적 가치보다는 개개인의 마음속에 어떤 이미지의 상품으로 자리 잡게 하는지에 의해 좌우된다. 성공적인 위치 선정을 위해서는 상품의 성격이 명확해야 하고, 지속적이어야 하며, 고객에게 신뢰감을 주고, 다른 상품과 비교해 경쟁력이 있어야 한다. 즉, 경쟁력 있는 위치를 선점하기 위해서는 제품, 서비스, 브랜드 자체를 강화해야 한다.

내가 선택한 상품(혹은 시장)이 어떤 위치에 있는지를 쉽게 알아보기 위해서는 '인지 지도Perceptual Mapping'를 그려보면 된다. 2차원 지도상에 세분화를 통해 도출된 상품(혹은 시장)의 위치를 찍어보는 것이다. 이를 통해 상품과 세분 시장 사이의 심리적 거리를 알아낼 수 있다.

미술계의 현재 이슈를 선보이는 비상업적 행사인 비엔날레를 통해 위치 선정이 제대로 되어 있는지 살펴보자. 2년에 한 번씩 전 세계인을 상대로 여는 미술계의 큰 행사인 비엔날레로는 베니스·휘트니·이스탄불 비엔날레를 대표적으로 들 수 있다. 여기에 5년마다 독일에서 열리는 비중 있는 행사인 카셀 도쿠멘타도 있다. 이런 행사의 성공 여부는 행사의 총 기획을 맡은 큐레이터, 전시 주제, 전시의 성격, 전시의 효율적인 진행 등에 달려 있다고 볼 수 있다.[6]

이런 분석 자료를 기초로 인지 지도를 그려보면 다음과 같은 결과가

6 캐서린 모델, 소더비 미술대학원 예술 마케팅 수업, 위치 선정 전략, 2008년 10월 9일

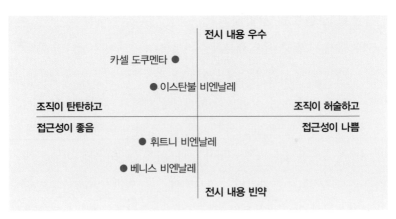

전시 내용 우수

카셀 도쿠멘타 ●

● 이스탄불 비엔날레

조직이 탄탄하고 / 조직이 허술하고
접근성이 좋음 / 접근성이 나쁨

● 휘트니 비엔날레

● 베니스 비엔날레

전시 내용 빈약

인지 지도를 활용한 비엔날레 분석

도출된다.

테이트 현대미술관 갤러리의 위치 선정

런던 템스 강변에 있는 테이트 현대미술관은 세계 각국의 미술관 경영자들이 벤치마킹하기 위해 꼭 들르는 성지 같은 곳이다. 십 수 년 전만 해도 테이트는 소장품도 빈약하고 전시 관람객도 드문 곳이었다. 그런데 니콜라 세로타라는 경영 마인드로 무장한 관장이 부임하면서 이 미술관은 엄청난 변신을 꾀했다. 세계적인 은행인 UBS와 손잡고 대대적인 무료 상설 전시를 열었으며 젊은이들을 끌어들이기 위해 중앙 홀에서 '디스코 나이트' 같은 댄스파티를 여는 등 다양한 이벤트를 벌였다.

이런 다양한 시도들을 통해 테이트는 이제 런더너뿐만 아니라 전 세계 관광객에게 최고의 미술관으로 자리 잡았다. 이제 질문을 해보자. 테이트 하면 떠오르는 이미지는? 사람들은 획기적인 전시, 자유분방한 미술관의 분위기, 젊은이를 사로잡는 각종 이벤트, 미술관 앞 자작나무 밭에서의 휴식 등을 떠올린다. 한마디로 쿨하고, 활기차고, 재미있는 곳

테이트 현대미술관
터빈 홀 입구에
서 있는 기부금 박스.
동전을 넣으면
바닥으로 주르륵
흘러내려가
누구나 한 번쯤
기부해보고 싶은
마음이 든다.

으로 '위치 선정'이 된 것이다.

바젤 아트페어의 위치 선정

아트 저널리스트인 세라 손튼은 바젤 아트페어를 "돈을 벌기 위한 미술 행사가 아닌 세계 정상회담이 열리는 곳으로 착각할 수 있다"라고 표현했다.[7] 세계 곳곳에서 연중 열리는 무수한 아트페어 중 바젤 아트페어

7 세라 손튼 지음, 배수희·이대형 옮김, 『걸작의 뒷모습』, 세미콜론, 2011, 138쪽

2011년 제42회 바젤 아트페어 전경

는 이처럼 미술시장에서 최고의 권력으로 군림하고 있다. 무엇이 바젤 아트페어에 '정상회담'에 비견할 만한 지위를 부여했는가?

바젤 아트페어는 좋은 작품을 사기 위한 치열한 전쟁터다. 중요 작품의 절반 정도가 아트페어가 열린 지 한 시간 안에 다 팔린다. 그중 절반 정도는 첫 15분 안에 주인을 찾아간다.[8]

아트페어가 열리는 공간도 다른 아트페어와 차별화된다. 검은색 유리

8 도널드 톰슨 지음, 김민주·송희령 옮김, 『은밀한 갤러리』, 리더스북, 2010, 424쪽

박스로 만든 현대적인 외관에 깔끔하고 천장이 높은 내부 인테리어는 보는 이의 마음을 동요시킨다. 바젤 아트페어는 멋진 전시장, 최고의 작품을 살 수 있는 곳, 최고의 갤러리만이 참여할 수 있는 아트페어로 위치 선정을 했고, 결과는 대성공이었다.

필립스 드 퓨리의 리포지셔닝

위치 선정을 제대로 하지 못해 성과가 나지 않는다면 방법은 두 가지다. 사업을 접거나 다시 위치 선정 작업을 해야 한다. 이를 '리포지셔닝 re-positioning'이라고 한다. 경매소인 필립스 드 퓨리의 예를 보자.[9] 필립스 드 퓨리는 10여 년 전만 해도 뭘 해도 망하는 이미지의 경매소였다.

이 경매소는 크리스티 경매소의 설립자인 제임스 크리스티의 점원이었던 해리 필립스가 1796년 '필립스'라는 이름으로 시작했다. 1999년 LVMH 그룹의 회장인 버나드 아르노가 인수했으나 사업은 신통치 않았고 몇 년 후 본햄스에 인수합병 됐으나 거의 문을 닫을 지경에 이르렀다.

필립스가 회생 가능성을 보인 것은 2002년 유명한 경매사인 사이먼

타깃	위치 선정
• 그림을 처음 사는 고객 • 20~30대 활동적인 젊은이들 • 프라다 가방에 100만 원 이상 쓸 수 있는 사람 • 경매에 첫발을 들이는 고객	• '우리는 부티크 경매소 (boutique auction house)다' • 젊고, 세련되고, 논쟁적인 이미지

필립스 드 퓨리의 리포지셔닝 전략

9 필립스 드 퓨리는 2013년 1월 공동 지분을 갖고 있던 사이먼 드 퓨리가 회사를 떠나면서 이름을 '필립스'로 변경했다.

드 퓨리가 인수를 하면서부터다. 그는 바로 리포지셔닝 작업에 들어갔다. 그 결과 필립스 드 퓨리는 10년 만인 2012년 세계 주요 경매회사의 매출 면에서 크리스티(시장 점유율 28.25%), 소더비(21.88%)에 이어 3위 (10.41%)를 기록하는 기염을 토했다. 필립스 드 퓨리는 젊고 능력 있으며 미술을 사랑하는 세대를 타깃으로 잡았고 또 이들의 성향에 어울리는 젊고 첨단적이며 때론 논쟁을 불러일으키는 이슈로 경매소의 이미지를 새롭게 만들어냈다.

마케팅 믹스: 세부적인 전략을 짜다

SWOT 분석법으로 사업 가능성을 가늠해보고, STP 작업으로 타깃 층과 대상 시장을 결정했다면, 이제는 세부적인 성공 전략을 짜야 한다. 이것을 '마케팅 믹스'라 부른다. 마케팅 믹스는 경쟁 상대와 차별화되는 장점을 강조해 목표 소비자의 요구에 부합하는 마케팅 기법이다. 상품product, 가격price, 장소place와 홍보promotion의 네 가지 카테고리로 구성돼 '4P'라고도 불린다. 마케팅 믹스는 마케팅의 주체가 중심이 되기보다는 고객의 욕구에 부합해야 하는 특성상 문화 분야에서 적극 활용되는 경영전략이다.

예를 들어, 필립스 드 퓨리는 '젊은 전문직들이 애용하는 부티크 경매소'로 자신을 리포지셔닝했다. 그 이후에는 세부적인 마케팅 믹스 전략을 짜야 한다. '상품'은 젊은이들이 좋아하는 현대미술이나 디자인, 자동차 등으로 한정했다. '가격'은 500~2만 달러로 이들이 충분히 지불할 수 있는 금액대로 잡았다. '장소'는 가장 쉽게 다가갈 수 있는 뉴욕, 런던으로 정했고, '홍보'는 전통적인 홍보 방식 대신 고객의 눈길을 확 끄는 신

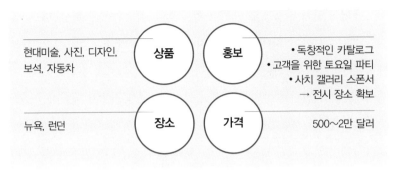

현대미술, 사진, 디자인, 보석, 자동차 **상품** **홍보** • 독창적인 카탈로그 • 고객을 위한 토요일 파티 • 사치 갤러리 스폰서 → 전시 장소 확보

뉴욕, 런던 **장소** **가격** 500~2만 달러

필립스 드 퓨리의 마케팅 믹스 전략

선한 카탈로그, 고객을 위한 토요일 파티 등으로 차별화했다.

마케팅 믹스의 네 가지 각 구성 요소가 미술시장에서는 어떻게 적용되는지 사례를 중심으로 살펴보자.

상품

인간의 삶처럼 상품에도 생애 주기가 있다. 시장 진입기, 발전기, 성숙기, 쇠퇴기를 거치며 시장에 나왔다가 시장에서 사라진다. 미술품이 처음 작가의 손을 떠나 시장에 나오는 시장 진입기에는 고객에게 그 존재를 알리는 것이 무엇보다 중요하다. 일단 대상 고객을 명확히 해야 한다. 이 단계에서는 작가나 갤러리의 비중이 매우 크다. 작가의 작품이 갤러리 전시를 통해 어느 정도 이름이 알려지면 발전기에 들어선다. 이때는 시장에서 소비 규모가 커가는 단계이기 때문에 새로운 타깃 층을 확대하는 노력을 기울여야 한다. 해외 아트페어에 출품하거나 유명 갤러리의 그룹전에 나가는 등 기반을 확대하고 끊임없이 화제를 모아야 한다.

어느 정도 유명 작가의 반열에 오르면 성숙기에 들어선다. 해외 유명

아트페어의 인기 작품으로 팔리고 이름 있는 미술관에서 회고전도 갖는다. 이때는 시장이 확대되지는 않지만 지속적인 소비계층이 있기 때문에 안정적인 규모의 매출이 발생한다. 그러나 이 최고의 순간을 오래 지속시키려면 신선미를 유지하는 게 중요하다. 이런 점에서 데이미언 허스트를 참조할 만하다. 허스트는 스핀 페인팅, 약장 시리즈, 도트 페인팅, 포름알데히드 용액에 넣는 작품 등 계속 새로운 스타일의 작품들을 선보이며 끊임없이 대중의 눈길을 사로잡았다.

달이 차면 기울기 마련이다. 언젠가 쇠퇴기가 찾아온다. 새로운 작품들이 속속 나오면서 경쟁력이 떨어지고 결국 시장에서 사라진다. 이때에는 전략을 세워 부정적인 영향을 최소화해야 한다. 기존 시장을 버리고 한정된 시장에 집중하는 것도 좋은 방법이다.

물론 미술품은 다른 상품과 차별화되는 독특한 특성상 성숙기에 들어선 작품의 경우 쇠퇴기에 들어가지 않고 계속 값이 오를 수 있지만, 이는 정말 소수의 작가나 작품에만 한정된다. 대개의 경우 미술품 또한 일반 상품처럼 발전 주기를 거치는 만큼 각 단계에 따른 전략이 필요한 것이 사실이다.

미술시장에서는 무엇보다도 좋은 질의 상품이 최고의 경쟁력을 갖는다. 아트페어는 이를 여실히 드러낸다. 미술품을 거래하는 데 작품의 질은 가장 중요한 요소다. 주최 측이 아무리 홍보를 잘하고 환상적인 마케팅 전략을 짜더라도 좋은 작품이 없다면 아트페어는 성공할 수 없다. 마케팅 이론가인 홀리가 지적했듯 남들과 다른 상품이나 서비스가 있다면 소비자는 그점을 금세 알아차리고 여기에서 강력한 경쟁력이 생긴다.[10] 아트페어에 최고의 작품들이 있다고 하면 미술관 관계자, 세계적인 컬렉터, 딜러 들이 이 페어에 참석하기 때문이다. 그것은 궁극적으로 매출과 직결된다.

가격

가격 책정은 수익을 극대화하는 데 최종 목표가 있다. 생산과 유통에 드는 비용과 상품의 수요 수준, 경쟁 상품 가격 등을 고려해야 하는 등 복잡한 분석을 거쳐야 한다. 일반 생필품의 경우 비용에 따른 가격 책정 방법을 쓴다. 비용 중심 가격 책정은 제품 원가에 일정 이윤을 덧붙이는 방식이다. 한 작가가 시장에 내놓은 작품이 있다고 치자. 10호(53×45.5cm)[11] 크기의 인물화 가격은 얼마가 될까? 캔버스 값 1만 원, 물감 값 3~4만 원, 그리고 이를 그리는 데 들인 인건비를 포함하면 10만 원 정도가 이 그림의 원가이다. 여기에다 이 작품이 갤러리에 전시됐을 경우 갤러리 공간 대여비, 홍보비, 인건비, 카탈로그 제작비, 설치비, 보험, 운송비 등 여러 가지 부대비용을 추가로 고려해야 한다.

그러나 미술시장에서는 일반 상품 시장에서 적용되는 비용 중심 가격 책정 방식을 적용할 수 없다. 미술품이라는 독특한 상품의 특성 때문이다. 미술품은 수요에 따라 가격이 형성된다. 수요가 많으면 가격은 급격하게 올라가고 수요가 적으면 가격은 제자리에 머물거나 떨어진다. 따라서 소비자가 지불할 수 있는 최대의 금액 수준에서 가격을 책정해야 이상적이라고 할 수 있다.

미술시장에 처음 나온 그림의 경우 암묵적인 기본 가격이 있다. 미대를 갓 졸업한 꽤 괜찮은 실력을 가진 작가의 경우 10호 크기 유화가

10 Hooley, G.J. and Saunders, J.A., *Marketing Strategy and Competitive Positioning*, Financial Times, 2004, p.355

11 작품의 규격을 우리나라에서는 아직 '호'라고 부른다. 일반적으로 인물화 1호라고 하면 엽서의 두 배 크기인 가로 22.7센티미터, 세로 15.8센티미터의 크기다. 0호부터 200호까지 숫자가 커질수록 그림의 크기가 커진다. 호의 치수 계산은 복잡한 편이다. 캔버스 가로 폭의 비율에 따라 F형(Figure: 인물화), P형(Passage: 풍경화), M형(Marine: 바다 풍경화)으로 나뉘어 약간씩 크기가 달라진다.

150만 원 안팎이다. 꽤나 인지도가 오른 작가라고 해도 업계의 평균 가격이 있다. 최근 경매에서 거래된 해당 작가의 작품 가격, 비슷한 부류의 작가의 작품 가격 등이 종합적으로 고려된다. 그런데 상위 몇 퍼센트 안에 드는 유명 작가가 되고 나면 상황은 달라진다. 작가의 명성이 높아지고 또 작품을 원하는 컬렉터가 많아지면 가격 책정 방식은 수요 중심으로 돌아선다. 말 그대로 부르는 게 값이 된다.

서울의 노화랑은 매년 봄이면 〈작은 그림 큰 마음〉전을 연다. 이 전시는 일반 화가의 작품 전시와 차별화된다. 전시된 작품의 가격이 일괄 200만 원의 가격에 팔리는 것이다. 그래서 이 전시는 일명 '200만 원 전'으로 불린다. 전광영·황주리 등 한국 대표 작가의 작품을 상대적으로 저렴한 가격에 살 수 있다는 장점 때문에 매번 전시는 컬렉터들의 발걸음으로 성황을 이룬다. 2006년 서울대가 개교 60주년을 기념해 연 〈60만 원〉전은 오늘날에도 회자되는 특이한 미술품 판매 행사였다. 이종상·윤명로 등 서울대 미대 출신 작가들의 작품 500여 점을 일괄 60만 원에 판매한 이 행사에 총 7만5,000명이 작품 구매 의사를 밝혔고 학교 측은 추첨을 통해 구매자를 선발했다. 갤러리에서 샀다면 수백만 원에서 수천만 원 사이의 가격에 살 수 있는 작품을 60만 원에 살 수 있었으니 구매자들로서는 '로또' 당첨이나 마찬가지였던 셈이다. 이렇듯 미술시장에서는 가격이라는 요소가 흥행에 큰 요인으로 작용하고 있다.

장소

도시마다 자연스레 떠오르는 미술 거리가 있다. 런던의 메이페어와 이스트엔드, 뉴욕의 첼시와 브루클린, 서울의 인사동과 소격동……. 작은 규모의 갤러리부터 세계적인 갤러리까지 대부분의 갤러리들이 이곳에

모여 있다. 일종의 '클러스터Cluster(집합체)'다. 갤러리가 모여 있음으로써 그 지역의 명성은 더 높아진다. 그림을 사고자 하는 사람들에게는 여기저기 돌아다니지 않아도 되는 쇼핑의 편리함을 주고, 갤러리 입장에서는 동종 업계와 수시로 비교를 하며 갤러리 운영 방향과 비전을 조정할 수 있다. 미술 거리라는 유명세로 끊임없이 관광객이 찾아드는 것도 클러스터를 좀 더 확장하고 발전시키는 요인이다.

　장소의 중요성은 세계적인 미술관의 위치에서도 확인할 수 있다. 테이트 현대미술관은 지난 2000년 런던 템스 강 남쪽의 소위 '못사는 동네'에 떡 하니 세워졌다. 그러자 런던 북부의 비싼 갤러리 임대료에 휘청하던 소규모 갤러리들이 테이트를 따라 주변에 포진하기 시작했다. 요즘에는 템스 강 남쪽 강변길을 따라 사우스뱅크 센터, 국립극장, 셰익스피어 글로브 극장, 테이트 현대미술관으로 이어지는 최고의 문화 공간이 형성됐다. 이렇듯 문화는 경제적으로 낙후된 지역의 위상을 올려주는 놀라운 능력을 갖고 있다.[12] 앤디 워홀 미술관의 개관으로 새로운 미술계의 파워로 등장한 미국의 피츠버그 시나 '빌바오 구겐하임'이라는 기념비적인 건축 디자인으로 탄광 지역인 스페인의 빌바오가 세계적인 관광도시가 된 것도 다 이런 맥락이다.

　장소라는 개념은 크게는 클러스터의 지리적인 위치를 말하고, 작게는 한 업체의 장소 혹은 공간(건물 디자인, 내부 스타일, 시설 등)을 지칭한다. 오늘날 전형적인 갤러리의 형태를 '화이트큐브white cube'라고 부른다. 19세기 갤러리는 기존의 궁이나 전통적인 건물을 활용했기에 창이 넓고 전시장 안에 꽃이며 의자며 커튼 등이 작품과 공존했다. 그러나 오늘날의 갤러리는 네모반듯한 공간만이 관람객을 맞는다. 벽을 온통 하얗게

12　Kolb, B., *Marketing for Cultural Organizations*, Thomson, London, 2005, p.132

칠하고 창문을 없애고 천장에는 은은한 불빛을 달아 오로지 작품에만 시선이 가도록 만들어놓았다. 또한 전시장과 사무실을 엄격하게 분리해놓은 것도 중요한 특징이다.

오늘날 마케팅 믹스의 장소 개념에는 유통 개념이 포함되는 추세다. 장소에서 새로운 사업 부분을 창출해낼 수 있기 때문이다. 미술관을 관람한 뒤 가장 마지막에 들르게 되는 '뮤지엄 숍'은 경영진의 입장에서는 매우 중요한 실험 공간이다. 전시 카탈로그나 각종 아트 상품을 파는 이곳은 미술관의 소장품이나 각종 자료들을 접할 수 있는데다, 전시장 내에서 경직되고 움츠러드는 심리와 반대로 편안하고 즐겁게 이것저것 흥미롭게 구경할 수 있다. 아기자기한 판매 상품들로 미술관의 브랜드 이미지를 강화할 수 있다는 점도 꽤나 중요한 마케팅 포인트가 된다.

조지프 파인과 제임스 길모어는 그들의 책 『경험하는 경제The Experience Economy』(1999)에서 기업체는 이제 상품보다 경험을 어필하고 판매한다고 일갈했다. 따라서 미술관의 위치, 건축물, 전시장 분위기 등 관람객이 경험하는 모든 것들이 고려돼야 한다.

프로모션

마케팅 믹스의 네 가지 구성 요소인 상품, 가격, 장소, 홍보 네 가지 중 성공적인 사업을 위해서는 어느 하나 중요하지 않은 것이 없다. 그러나 굳이 좀 더 비중을 두어야 하는 게 있다면 홍보가 아닐까 싶다. 아무리 상품을 잘 만들고, 경쟁력 있는 가격으로 내놓고, 좋은 장소를 확보하더라도, 홍보가 없다면 상품에 대해 알 수 있는 방법이 없기 때문이다.

홍보는 신문·잡지·텔레비전·인터넷 등 각종 매체에 널리 알리는 행

313 아트 프로젝트에서 열린 아트 토크. 작가인 소피 칼과 관객들이 이야기를 나누고 있다.

위를 말한다. 소더비나 크리스티 경매뿐만 아니라 중소 규모의 경매회사는 매번 경매를 열기 전 언론에 홍보 자료를 배포한다. 오랫동안 법적 소유권 분쟁에 있었던 에곤 실레의 작품이나 수십억 원 대의 추정가를 기록한 피카소의 작품 등 소위 '스타 작품'이 경매에 나오면 언론은 앞다퉈 이를 보도한다. 이는 자연스레 홍보로 이뤄져 그날 경매에 더 많은 사람들이 참관하고 관심을 보이는 효과를 이끌어낸다.

갤러리의 경우, 다양한 이벤트를 통해 전시를 홍보한다. 지난 2013년 가을, 서울 313 아트 프로젝트에서 열린 소피 칼 전시회에는 소피 칼이 직접 방한해 아트 토크를 열었다. 요즘 갤러리들은 전시회를 여는 데 그치지 않고 작가와의 만남을 주선해 작가의 작품 세계를 이해하는 시간을 제공하는 등 관람객들에게 좀 더 친숙한 방법으로 다가간다. 언론에 홍보하기에도 좋은 이야깃거리가 된다.

각종 엽서나 팸플릿, 도록 등도 전시를 알리는 중요한 홍보 수단이 된다. 작품 판매와 직간접적으로 밀접하게 연관이 돼 있기 때문이다. 세계 최고의 아트페어로 꼽히는 테파프의 경우, 참가자들을 위한 시각 자료를 만드는 데 엄청난 공을 들인다. 참여 갤러리의 50퍼센트 이상이 카탈로그 등 홍보 자료를 만드는 데 1만 유로를 사용했다. 참여 갤러리의 6퍼센트는 무려 5만 유로를 쏟아부었다. 테파프의 전체 프린트물 예산 액만 해도 32만5,000유로로 포장·운송 비용과 맞먹는 규모다.[13]

자료: 테파프

테파프에서 참여한 딜러들이 지불한 총 비용

미술시장에서 가장 홍보를 적극적으로 하는 이는 가고시언 갤러리의 대표 래리 가고시언일 것이다. 『아트 뉴스』나 『아트 인 아메리카』 등 세계적인 미술 잡지를 보면 종종 눈에 띄는 것이 가고시언 갤러리의 상업 광고다. 이미 알려질 대로 알려진 미술계의 슈퍼 파워인 가고시언이 왜 광

13 Eckstein, J, *The Art Fair as an Economic force: TEFAF Maastricht and Its Impact on the Local Economy*, The European Fine Art Foundation, 2006, p.34

고를 하는지 의아할 정도다. 그러나 이런 전문지 광고 활동의 뒤에는 깊은 뜻이 숨어 있다. 이 광고는 고객을 유치하기 위한 수단이 아니라 가고시언 브랜드를 강화시키는 역할을 한다. 전속 작가를 계속 대중에게 노출시키고, 또 가고시언에서 작품을 산 구매자들에게 그들이 선택한 작가가 이렇게 널리 홍보되고 있다는 사실을 전해 그들을 안심시키기 위함이다.[14]

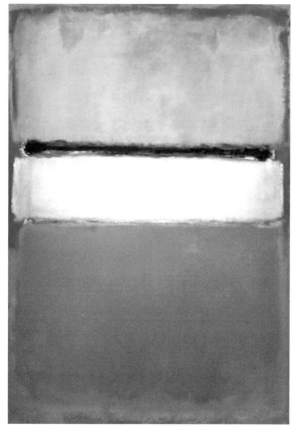

마크 로스코,
「화이트 센터」, 1950

14 도널드 톰슨, 김민주·송희령 옮김, 『은밀한 갤러리』, 리더스북, 2011, 178쪽

경매회사도 광고를 적극 활용한다. 2007년 3월 소더비 경매가 앤디 워홀을 내세운 크리스티에 대항하기 위해 대대적인 신문 광고를 내놓았다. 추정가 4,000만 달러의 대작인 로스코의 「화이트 센터White Center: Yellow, Pink and Lavender on Rose」(1950)를 『뉴욕타임스』에 전면 광고로 내보낸 것이다. 기존 가격을 두 배나 뛰어넘는 이 작품의 출품자는 전설적인 기업가이자 미술 후원자인 데이비드 록펠러였다. 소더비는 '록펠러의 로스코'를 확실히 성공시키고 그에 힘입어 경매 전체에서 성공을 거두기 위해 사력을 다했다. 광고는 그 그림의 색깔, 특히 짙은 분홍색을 선명하게 보여줘 보는 이들을 압도했다.[15] 광고 덕분인지 모르겠지만, 이 작품은 카타르 왕가에 7,284만 달러에 팔렸다. 추정가의 두 배에 가까운 금액이었다. 신문 광고는 이렇듯 해당 경매회사의 위상을 높여줄 뿐만 아니라 그림 자체의 위상을 더욱 견고히 하는 효과가 있다.

요즘에는 정보통신의 발달로 인터넷의 활용도가 높아져 전통적인 홍보나 광고를 탈피해 다양한 프로모션 방법이 쏟아져 나오고 있다. 인터넷 홍보는 저비용 고효율, 쌍방향 커뮤니케이션, 신속한 접근 및 평가, 시간 및 공간적 제약 극복이라는 장점을 갖고 있다. 온라인뿐만 아니라 동호회 등 커뮤니티 중심으로 홍보를 하고 정기적으로 홍보 자료나 소식지를 웹진 형태로 발송하는 등 홍보의 형태는 나날이 발전하고 있다.

15 리처드 폴스키 지음, 배은경 옮김, 『나는 앤디 워홀을 너무 빨리 팔았다』, 아트북스, 2012, 308쪽

문화마케팅의 7P:
미술 마케팅에 더욱 필요한 세 가지

1990년대 들어 문화가 마케팅의 핵심으로 자리 잡으면서 마케팅 이론 또한 큰 변화를 맞았다. 특히 마케팅 믹스 분류 체계가 새롭게 쟁점화되었다. 서비스는 재화와 달리 무형성, 이질성, 생산과 소비의 동시성, 소멸성 등의 특징을 가졌기 때문에 기존의 4P 외에 더 많은 요소들이 추가돼야 한다는 것이다. 그것이 바로 사람People, 과정Process, 물리적 증거 Physical evidence로 구성된 3P다. 이 이론이 제기된 뒤 오늘날에는 거꾸로 재화 마케팅에도 7P가 적용되고 있다.

'사람'은 업계에서 일하는 인력을 뜻한다. 미술관이나 갤러리의 큐레이터나 직원 들은 정서 노동을 하는 직업군이다. 고객의 기분과 눈높이에 맞추는 교육과 인센티브, 이미지 메이킹이 중요하다는 이야기다. 위압적인 갤러리에 들어갔는데, 안내 데스크의 직원이 쌀쌀맞으면 그 전시뿐만 아니라 갤러리 이미지까지 부정적으로 남게 된다.

'과정'은 말 그대로 서비스를 하나의 흐름으로 보자는 것이다. 미술관에 전시를 보러 가면 전시를 보는 행위뿐만 아니라 전시를 선택하고, 미술관에 들어서고, 티켓을 사고, 전시 관람 후 커피숍에서 차 한 잔 마시는 등 일련의 모든 행위가 중요하다는 것이다.

'물리적 증거'는 쉽게 말해 시설을 의미한다. 최고의 문화상품을 고객에게 제공하기 위해서는 시설도 중요한 요소가 된다. 미술관에서는 차별화된 레스토랑이나 뮤지엄 숍이 좋은 예가 될 수 있다. 목걸이, 시계, 수첩 등 전시나 소장품과 동떨어진 제품을 팔면 부정적인 인상을 심어 줘 이미지 실추로 이어진다. 반대로 알기 쉬운 어린이용 도록 등을 개발하는 것은 미술관의 이미지를 높여줄 것이다.

3.
미술관의
마케팅

공공미술관은 이익을 극대화해야 한다는 상업적인 측면에서 자유롭지만, 여전히 수익을 창출하기 위해 끊임없이 노력을 해야 한다. 더 좋은 작품을 구입해 소장품을 강화하고, 질 좋은 전시를 제공하고, 새 관객을 개발하기 위해서는 돈이 필요하기 때문이다. 그래서 미술관의 마케팅에는 세 가지 접근법이 필요하다. 미술관 브랜드의 유지와 발전, 블록버스터 전시 제공, 그리고 기금 마련이다.

미술관에 들르는 관객들에게 기존의 마케팅 방식을 적용하는 동시에 미술관은 잠재 관람객들을 위한 관객 개발을 해야 한다. 미술에 무관심한 소비자에게 다가가 교육하기 위해서는 다양한 마케팅 전략이 필요하다.

테이트 브리튼 미술관의
'자신만의 컬렉션을 만드세요' 프로젝트

생애 처음 미술관에 간 날, 로비에 우두커니 서서 몇 초간 멍하니 서 있었던 경험이 있었을 것이다. 무슨 그림부터 봐야 하는 거지? 이런 심정으로 심장은 조금씩 떨리고, 미술관이 자랑하는 그 수많은 유명 작품들이 부담스럽게 다가올 것이다. 그림 감상을 할 것이냐, 아니면 그냥 돌아서서 맛있는 식당에나 갈 것이냐, 그것이 문제다.

이런 미술관과의 '첫 만남'을 두려워하는 사람들을 위해 테이트 브리튼 미술관이 내놓은 기발한 아이디어가 '자신만의 컬렉션을 만드세요' 프로젝트다. 테이트 현대미술관이 쿨하고 멋진 미술관이라는 이미지로 자리 잡은 데 반해 먼저 생긴 테이트 브리튼은 오래되고 지루한 미술관으로 인식되었다. 테이트 브리튼은 이를 타개하고 새로운 관람객 층을 개발하기 위해 2006년 이 프로젝트를 진행했다. 1,500여 점의 테이트 브리

튼 컬렉션을 주제별로 나눠 대중에게 선보이는 독특한 전략이었다. 이는 일정 주제 몇 가지를 잡아 테이트의 컬렉션 중 6~10점의 작품을 골라 팸플릿을 만드는 작업이다. 그러니까 미술관에 처음 온 관람객이나 미술관에 아직 거부감이 드는 관람객을 위해 일종의 '엄선한' 작품들을 '짧은 시간에' 감상하도록 도와주자는 취지다.

테이트 브리튼 로비에 20여 개의 각기 다른 팸플릿을 비치해뒀는데 그 주제들이 참 재미있다. '나는 지금 숙취에 시달려요' '애인과 방금 헤어졌어요' '나는 동물을 정말 사랑해요' '곧 중요한 비즈니스 미팅이 있어요' 등이다. 미술관에 들러 무슨 작품을 봐야 할지 모를 때 그날 기분이나 상황에 따라 원하는 팸플릿을 하나 골라 딱 예닐곱 작품만 감상하게 하는 것이다.

전날 과음으로 고생하는 내가 '나는 지금 숙취에 시달려요' 팸플릿을 골랐다고 해보자. 팸플릿을 펴보니 A4 한 장 크기에 여덟 점의 작품과 그 설명들이 간략하게 나열돼 있다. 제일 먼저 2번 방에 들러 「첨리 자매The Cholmondeley Ladies」를 보고 4번 방에 가서 윌리엄 호가스의 「호가스 가문의 여섯 하인들의 머리Heads of Six of Hogarth's Servants」를 보라고 추천해준다. 팸플릿에는 "술에 취해 한 사람이 둘로 보이거나(「첨리 자매」) 사물이 빙빙 도는 듯한 느낌을 받는(「호가스 가문의 여섯 하인들의 머리」) 그대는 지극히 정상"이라고 위트 있게 적어놓았다. 이어 조용한 시골 마을이나 익살스런 풍속화를 보며 숙취에서 벗어나라고 종용한다. 마지막 그림은 존 마틴의 「천국의 평원」이라는 대자연의 풍경화를 보여주며 숙취에서 해방된 나를 만나게 한다. 참 위트 있지 않은가?

테이트 브리튼은 이 프로젝트로 연중 20퍼센트의 관람객이 증가했다고 밝혔다. 영국의 『이브닝 스탠다드』나 『데일리 메일』 등 대중 신문과 잡지에 꾸준히 소개한 덕분에 관람객은 더욱 친숙하게 테이트 브리튼에

'자신만의 컬렉션을 만드세요' 팸플릿을 펼치면
몇 개의 그림과 함께 위트 있는 설명이 곁들여진다

방문해 컬렉션을 즐겁게 감상할 수 있었다. 미술사를 몰라도 얼마든지
그림을 감상할 수 있고, 좀 더 편안한 마음으로 미술을 감상할 수 있으
며, 또 적은 동선으로 몇 개의 괜찮은 그림을 봄으로써 시간을 아낄 수
있었다.

작자 미상, 「첨리 자매」, 1600~10년경, 테이트 브리튼

윌리엄 호가스, 「호가스 가문의 여섯 하인들의 머리」, 1750년대 중반, 테이트 브리튼

젊은이들의 취향에 소구하라: 테이트 현대미술관의 발 빠른 전환

미술 감상에 심드렁한 10~20대 젊은이들을 미술관으로 끌어들이는 일은 오늘날 미술관들에게 크나큰 화두가 됐다. 따분한 미술 감상보다 시끄러운 음악, 자극적인 뮤직 비디오에 익숙한 이들을 위한 특별한 전략은 무엇이 있을까?

사실 10대 청소년과 20대 젊은이들은 미술보다는 음악, 공연 등에 더욱 관심을 갖는다. 그러나 이들이 미래의 잠재 고객인 점을 감안하면 일찍 젊은 세대들을 미술관으로 끌어들이는 것은 무엇보다 중요하다. 테이트는 10대와 20대 등 젊은 세대가 음악, 특히 펑키한 음악에 열광한다는 점에 착안해 매달 케미컬 브라더스나 롤 딥 등 유명 밴드를 불러 미술관 안팎에서 공연을 벌였다. 결과는 대성공이었다. 젊은이들은 밴드 공연을 보러 왔다가 덤으로 미술관 전시도 보고 갔다. 게다가 한번 미술관에 들렀던 젊은이들이 또다시 미술관으로 발길을 옮기는 선순환이 이뤄졌다. 이들은 향후 테이트의 정기회원이 되고, 훗날 자신의 아이들을 데리고 다시 미술관을 찾는 테이트의 '중요 고객'으로 업그레이드될 것이다.

혁신적인 전시도 젊은이들의 눈길을 끄는 데 한몫했다. 테이트 현대미술관은 지난 2000년대 초부터 '혁신'을 주창하며 공격적인 미술관으로 변모했다. 테이트가 소장한 컬렉션은 뉴욕 현대미술관에 비해 턱없이 빈약했지만 테이트는 특유의 전시 기획으로 10여 년이 지난 현재 엄청난 티켓 파워와 국제적인 위상을 자랑하고 있다. 특히 눈길을 끄는 것은 테이트 현대미술관 1층 중앙에 있는 '터빈 홀Turbine Hall'이다. 발전소를 리모델링해 세련된 건물로 재탄생한 테이트의 대표 상품이 바로 '터빈 홀'이다. 입구부터 건물 반대편까지 200여 미터 가까이 경사로로 이어진 터빈 홀은 예술가에게는 온갖 상상력을 현실에 옮길 수 있는 꿈의

테이트 현대미술관 터빈
홀에 2009년 설치된
독일 예술가 카르스텐
휠러의 「테스트 사이트」

공간이다. 이 터빈 홀은 때론 워터파크처럼 2층에서 미끄럼틀을 타고 내려오는 놀이 공간이 되기도 하고,(카르스텐 휠러의 「테스트 사이트」) 바닥 전체를 실제 드릴로 뚫어 마치 지진 현장을 실제로 걷고 있는 두려움을 안기기도 한다.(도리스 살체도의 「시볼렛Shibboleth」) 이처럼 혁신적이고 상식을 깨는 전시로 테이트 현대미술관은 런더너뿐만 아니라 전 세계 관광객들에게 한 번은 들러야 하는 장소로 자리매김했다.

관람객 수를 늘려라: 진화하는 미술관 마케팅 전략

미술관의 위상을 결정하는 가장 중요한 척도는 관람객 수다. 더 많은 관람객을 찾아가기 위해 노력하는 미술관의 최선봉에 구겐하임이 있다. 뉴욕 구겐하임 미술관의 경영을 맡고 있는 구겐하임 재단은 1990년대부터 세계로 눈을 돌렸다. 세계적인 미술관·기업과의 파트너십을 통해 구겐하임은 오늘날 뉴욕, 베네치아, 빌바오, 베를린에 자리를 잡았고 2017년에는 아부다비에 또 하나의 미술관을 개관한다. 세계 곳곳에 '구겐하임 프랜차이즈 지점'을 건설하는 것이다. 구겐하임은 다양한 관람객 개발을 위해 이 프로젝트를 시작했다고 밝혔다. 구겐하임은 특히 퐁피두센터, 테이트 현대미술관, 암스테르담 시립미술관 등과 손잡고 전시를 공동 기획하는 등 전략적 동맹을 통해 소장품과 인력은 물론 각종 프로그램을 공유하고 있다. 이런 노력에 힘입어 네 개 지역의 구겐하임 미술관을 찾는 관객 수는 한 해 250만 명을 넘어섰다.

파리의 퐁피두센터도 이런 흐름에 가세했다. 퐁피두센터는 2011년에 한 해 누적 관객수 360만 명을 돌파하는 등 지난 5년 새 40퍼센트의 관람객 증가율을 기록했다. 이는 퐁피두센터의 저돌적인 관객 개발 전략이 주효한 결과다. 퐁피두센터는 7만2,000여 점의 컬렉션을 무기로 짧은 시간에 수시로 전시 내용을 바꿔서 여는 '미니 쇼'를 선보였다. 또 프랑스의 각 지역을 찾아가는 '모바일 퐁피두센터'를 추진해 첫 전시 지역이었던 쇼몽에서 피카소와 칼더 등 유명 작가 작품 15점을 선보였다. 이 전시에는 3개월간 3만5,000여 명의 관람객이 다녀갔다.

퐁피두센터는 해외로도 눈을 돌렸다. 구겐하임 재단과 합작해 2018년까지 홍콩에 복합 미술 단지를 건설하고, 최근에는 사우디아라비아에 퐁피두센터를 짓기로 하고 투자를 받았다. 하지만 이 두 프로젝트 모두 진행에 난항을 겪고 있다. 퐁피두센터는 좌절하는 대신 인도나 브

라질 등의 다른 나라들에 지점을 열 계획을 세우고 있다. 국내와 해외 관람객을 개발해 미술관의 위상을 높이고 미술시장에서 관객 선점을 하려는 의지는 여전히 현재 진행형이다.

테이트 현대미술관의 2012년 관람객 수는 530만 명으로 전해보다 9퍼센트 증가했다. 네 개 지역에서 360만 명의 관람객을 유치한 구겐하임 미술관과 비교했을 때 엄청난 성적이다. 같은 기간 뉴욕 현대미술관은 280만 명으로 전해보다 11퍼센트 떨어졌다. 세계 미술시장에서 가장 큰 양대 산맥으로 불리는 두 미술관의 실적을 봤을 때 테이트 현대미술관은 지존에 가까워 보인다. 그렇다면 테이트 현대미술관은 어떻게 이 많은 관람객을 끌어들일 수 있었을까?

일단 테이트 현대미술관의 경우 무료 입장이라는 것을 감안해야 한다. 전 세계 유명 미술관들 중 무료 입장이 가능한 것은 영국의 미술관들이 유일하다. 2014년 현재 성인 기준으로 세계 유명 미술관의 입장료는 뉴욕 현대미술관 25달러, 퐁피두센터 11~13유로, 오르세 미술관 11유로, 메트로폴리탄 미술관 25달러 등이다. 무료 입장으로 미술관의 수익이 감소한 상태에서 영국의 미술관들은 어떻게 살아남았을까? 여기 그들이 새롭게 창조해낸 마케팅 전략들이 있다.

무료 입장이 더 큰 가치를 가져오다

전 세계 관광객이 몰려드는 런던 시내 중심의 트래펄가 광장. 트래펄가 해전의 주역인 넬슨 장군의 동상과 거대한 사자상이 있는 분수 사이로 관광객들이 한낮의 여유를 즐긴다. 그 뒤편으로 눈을 돌리면 거대한 석조 건물인 내셔널 갤러리에 걸려 있는 대형 현수막이 눈에 띈다. Admission Free! 입장료가 무료란다. 반 고흐의 「해바라기」를 보는 것도

자료: ALVA(Association of Leading Visitor Attractions), www.alva.org.uk

	미술관·박물관	총 관람객수	입장료	증감추이
1	영국박물관	5,575,946	무료	−4.7%
2	테이트 현대미술관	5,318,688	무료	9%
3	내셔널 갤러리	5,163,902	무료	−2%
4	자연사 박물관	5,021,762	무료	3.05%
5	빅토리아앤드앨버트 박물관	3,231,700	무료	16%
6	과학 박물관	2,989,000	무료	3.5%
7	타워 오브 런던	2,444,296	유료	−4.3%
8	국립 초상화 미술관	2,096,858	무료	12%
9	스코틀랜드 내셔널 갤러리	1,893,521	무료	29.11%
10	세인트 폴 성당	1,789,974	무료	−2%

영국의 문화기관 방문객 수(2012년)

공짜, 벨라스케스의 「거울을 보는 비너스」를 보는 것도 공짜, 레오나르도 다 빈치의 스케치들을 보는 것도 공짜라는 이야기다. 광장 입구에서 수십 개의 계단을 올라가 현관문을 열고, 또다시 수십 개의 계단을 올라가 방문을 열면 반 고흐와 세잔, 모네가 나를 기다리고 있다. 마치 옆집 친구네 놀러가듯 그렇게 사람들이 드나든다. 그냥 문 두 개만 열면 책에서나 보던 거장의 그림들을 볼 수 있다. 한국에서 이런 그림을 보려면 적어도 2만 원의 티켓 값과 함께 지나치게 우글대는 관람객 속에서 줄을 지어가며 그림의 귀퉁이만 겨우 보고 오게 된다.

내셔널 갤러리뿐 아니라 영국의 모든 국립미술관은 무료로 입장할 수 있다. 테이트 현대미술관, 현대미술센터 등도 마찬가지다. 박물관도 무료다. 공룡 뼈를 조립해 실제 공룡 크기만 하게 복원해 중앙 홀에 떡 하니 세워놓은 자연사 박물관도, 달에 착륙했던 아폴로 11호의 실체 크기 모형을 볼 수 있는 과학박물관도, 각종 미라와 세계 각국의 고대 유물로 넘쳐나는 영국박물관도 모두 무료로 관람할 수 있다. 주머니에 돈 한 푼 없이도 박물관을 내 집 드나들 듯 할 수 있다. 이것은 엄청난 혜택이다.

런던 내셔널 갤러리 전경 ⓘⓢMorio

　영국 정부는 2001년부터 공공 문화시설 무료 입장 정책을 시작했다. 티켓 수입이 미술관이나 박물관 수익의 중요 부분을 차지한다고 볼 때 이 무료 정책이 얼마나 큰 결단이었는지 짐작이 간다. 처음에는 각 문화 기관들의 엄청난 반발에 부닥쳤다. 수익이 줄어들면 전시의 질이 떨어지는 것은 자명한 이치다. 정부 관련 기관에서도 이 제도에 부정적인 입장이었다. 정부가 줄어든 티켓 수익만큼 운영비를 지원할 수는 없는 노릇이기 때문이었다.

　미술관 무료 입장 논란의 핵심은 무엇보다 예산 확보에 있었다. 미술관은 전시를 기획하고, 수많은 직원들의 월급을 주고, 미술관 건물도 관리하고, 방대한 컬렉션을 구축해야 한다. 그러나 이런 어려움 속에서 영국의 미술관과 박물관 들은 보기 좋게 성공을 거뒀다. 오히려 티켓 수입

에 의존하던 수동적인 행태를 벗어나 전략적인 마케팅 전략을 시도하고 나서는 계기가 되었다.

이들은 티켓 수익을 포기하고 정부 지원금도 동결된 상태에서 기업체들과 전략적인 스폰서십을 체결해 문제를 해결했다. 내셔널 갤러리는 프린터 기기 회사인 휴렛패커드와 손을 잡았다. 일명 '거리로 나온 명화' 이벤트다. 휴렛패커드는 매년 일정액을 기부하고 내셔널 갤러리 안내 책자에 조그마한 로고를 실었다. 여기까지는 기업체가 미술관에 후원하는 일반적인 방식이다. 내셔널 갤러리는 여기에 그치지 않았다. 이 미술관이 소장한 유명한 그림을 휴렛패커드의 프린트를 이용해 실물 크기로 고화질 출력한 후 런던 시내 곳곳에 전시한 것이다. 내셔널 갤러리는 소장품을 거리 곳곳에 전시하며 홍보할 수 있어 좋았고, 휴렛패커드는 자기네 고화질 프린터의 놀라운 성능을 널리 알려서 좋았고, 시민들은 런던 시내 골목을 거닐다 갑자기 나타나는 명화들을 보며 그림 감상할 수 있어 좋았다.

Learn more

미술관 안 레스토랑에 놀러갑시다

미술계에서는 이런 우스갯소리가 떠돈다. "미술관을 먹여 살리는 것의 8할은 전시가 아닌 레스토랑이다"라고. 세계 유명 미술관이 앞다퉈 레스토랑을 고급스럽게 치장해 운영하는 것을 비꼰 말이다. 그런데 가만 생각해보면 이 말이 어느 정도 일리가 있다. 인테리어, 메뉴, 분위기 등을 보면 한번쯤 레스토랑에 들르고 싶게 꾸며둔 미술관들이 많기 때문이다. 순수한 미술관에 웬 레스토랑 타령이냐고 반문할지도 모르겠다. 그러나 이제 미술관이 성공하려면 레스토랑 사업은 필수가 됐다.

런던 시내 중심가에 '월러스 컬렉션'이라는 미술관이 있다. 18세기 프랑스 미술을 방대하게 소장한 곳으로, 무료로 입장할 수 있다. 월러스 컬렉션은 입장권 수익을 포기한 대신 레스토랑 운영 등 부대사업으로 미술관 수익 구조를 탄탄히 하고 있

빅토리아앤드앨버트 박물관 내 식당

다. 마치 마리 앙투아네트가 어디선가 튀어나올 것 같은 우아한 프랑스풍 방에서 런더너들은 오후의 차 한 잔을 즐긴다. 샌드위치 몇 조각과 차 한 잔이 12파운드로 좀 비싼 편이지만 오후 티타임에는 빈자리가 없을 정도로 인기다.

템스 강변에 있는 테이트 현대미술관 건물 6층에 가면 스테이크와 와인 등을 파는 고급 레스토랑이 있다. 이곳에서는 런던 시내가 한눈에 들어오는 멋진 광경을 보면서 식사를 할 수 있다. 그런데 이 레스토랑은 항상 사람들로 꽉 차 자리가 없다. 테이트 현대미술관의 연례 보고서에 따르면 이 레스토랑이 2011년에 벌어들인 수익은 90만3,000파운드에 달한다. 전해에 비해 매출이 50퍼센트 이상 늘면서 미술관 경영에 효자 노릇을 하고 있다.

런던 남서부에 위치한 빅토리아앤드앨버트 박물관은 장식미술 분야에서 세계 최고를 자랑한다. 이 박물관에는 전시장 외에 꼭 가봐야 할 곳이 더 있다. 영국의 전통 차와 케이크, 샌드위치 등을 파는 레스토랑이다. 이곳에서는 중년의 영국 여성들이 삼삼오오 모여 차를 마시며 담소를 나눈다. 이들은 미술관을 관람하려는 목적보다는 친목 모임을 위해 이곳에 온다. 마치 자기 집 거실에서처럼 편안하게 앉

아 소곤소곤 이야기를 나누다 집으로 돌아간다. 미술관의 레스토랑이 시쳇말로 '넘사벽'이 아니라 미술을 모르더라도 누구나 친숙하게 들를 수 있는 일종의 사랑방 역할을 하는 것이다.

이렇듯 이름깨나 하는 미술관들이 레스토랑 사업에 전력을 다하고 있다. 물론 좋은 전시는 기본이고 그 외의 수익사업에도 열심이란 이야기다. 세계 여러 유명 미술관은 더 이상 지루한 고전미술이나 난해한 현대미술을 보러 가는 곳이 아닌, 언제고 마음이 동하면 들를 수 있는 친숙한 공간으로 거듭나고 있다. 북적이는 사람들로 인한 카페와 레스토랑의 수익은 덤으로 얻는 행운이다. 미술과 음식은 상호보충적인 관계다. 음식이 더 맛있을수록 미술관에서의 경험은 더 강렬해진다. 뉴욕 현대미술관의 글렌 라우리 관장이 강조한 말이다.

4.
기업의
미술 마케팅

1990년대 이후 문화가 시장의 새로운 화두로 떠오르면서 기업체는 하나둘씩 문화를 활용한 마케팅을 선보이기 시작했다. 금전적 지원 등 예술 분야를 후원해 기업 이미지를 개선하는 데서 벗어나 기업의 이익을 증대하는 방향으로 진화한 것이다. 이름 하여 예술을 활용한 미술 마케팅Art for Marketing이다. 이는 고객의 소비 패턴이 품질 중심에서 품격 중심으로 가면서, 기업이 대중의 문화 욕구를 충족시키는 제품 서비스를 제공하고 문화를 매개로 한 마케팅으로 차별화하기 위한 노력이다.

점점 진화하는 미술 마케팅의 세계

전통적으로 기업은 문화단체에 후원금을 내는 등 후원자의 역할을 담당했다. 그 뿌리는 메세나 운동에서 비롯됐다. '메세나'라는 단어는 고대 로마 아우구스투스 황제 시절 여러 작가, 시인 들과 돈독한 관계를 유지하며 이들의 창작 활동을 지원해 예술 진흥에 기여한 가이우스 마에케나스의 이름에서 유래했다. 이후 이 단어는 프랑스에서 예술·문화·과학에 대한 두터운 보호와 지원을 통칭하며 자리를 잡았고, 문화의 중요성에 대한 인식이 자리 잡기 시작한 1970년대부터 기업체가 문화예술 지원 활동에 적극적으로 참여하면서 오늘날 메세나가 형성됐다.

초기에는 재단을 건립해 학술 연구와 교육을 지원하거나 예술을 위한 문화공간을 건립하는 등의 지원책이 대다수였다. 그러나 1980년대 중반 이후 예술 지원과 마케팅의 연합은 궁극적으로 회사의 매출을 늘리기 위한 마케팅 전략으로 이용되고 있다. 자사 제품을 예술품과 함께 전시하거나 기업체가 주체가 돼 공연·전시를 주도하기도 한다. 이는 문화적인 이미지를 부각함으로써 기업이 좀 더 소비자에게 긍정적으로 다가가기 위한 것이다.

명화를 이용한 마케팅은 가장 잘 알려진 미술 마케팅 기법 중 하나다. 예술이 상품의 가치를 높여주고 기업의 이미지를 개선시켜 매출 상승 효과를 내기 때문이다. 더구나 우리에게 잘 알려진 명화의 경우 현대 미술과 달리 저작권이 없다는 점에서 얼마든지 미술 마케팅에 활용할 수 있는 길이 열려 있다.

마티스의 그림을 활용한 LG전자 제품 광고

가장 대중적인 미술 마케팅의 예로 ㈜LG의 '마티스 그림' 광고를 들 수 있다. ㈜LG는 2006년부터 전자제품에 예술을 입힌 '아트 전자'를 소재로 광고에도 파격적으로 반 고흐, 모네, 드가의 작품을 등장시켰다. 마티스 광고의 경우, 마티스 명작의 장면들을 모티프로 해서 냉장고, 전화기, 심지어 화장품까지 곳곳에 삽입해 LG 제품의 이미지를 한층 업그레이드해 보여줬다.

기업의 문화 마케팅 사례

기업의 문화 마케팅은 총 네 가지로 분류할 수 있다. 자선 기부, 후원, 스폰서십, 그리고 파트너십이다. 자선 기부는 말 그대로 인도주의 정신에 근거해 아무 보상도 바라지 않고 관대하게 자금을 베푸는 행위다. 반면 후원은 누군가의 후원자가 되어 예술 활동을 적극 지지해주는 것을 말한다. 르네상스 시절 많은 예술가를 금전적·심적으로 지원해준 피렌체의 메디치 가문이 대표적인 예술 후원자였다. 예술가를 금전적으로 지원하면 예술가는 그 보답으로 풍경화나 초상화 등 작품을 선물한다는 점에서 보상이 완전히 없다고는 할 수 없다.

오늘날 기업체는 좀 더 조직적으로 예술과 손을 잡는다. 스폰서십과 파트너십을 통해서다. 스폰서십은 금전, 현물 또는 서비스의 제공을 의미한다. 문화예술에 대한 무조건적인 지원이라기보다는 문화예술을 통한 기업의 마케팅을 추구하는 행위다. 상업적인 의도가 내재했더라도 기업 문화 마케팅의 주요 목표는 물건을 판매하기보다는 기업의 문화적 이미지를 높이는 데 있다.

이탈리아의 명품 브랜드인 프라다가 세운 프라다 재단은 미술에 적극적인 스폰서 지원으로 정평이 나 있다. 1995년 설립된 프라다 재단은

이탈리아 베네치아에서 매년 현대 미술가들의 전시를 열어주고 카탈로
그를 출판해주고 있다. 존 발데사리, 마크 퀸, 루이즈 부르주아, 카르스
텐 휠러 등 30여 명의 세계적인 작가들이 이곳에서 전시를 해 주목을
받았다.

　반면 파트너십은 문화예술과 기업이 동반자가 되어 서로 원원 하는
문화 투자적 관점에서 봐야 한다. 기업과 예술의 관계가 주고받는 수직
적 지원에서 벗어나 상호 이익을 추구하는 파트너의 관계로 정립된다.

사진: 아틸리오 마란차노, 프라다 재단 제공

프라다 재단에서 전시한 카르스텐 휠러의 「뒤집어진 버섯이 있는 방Upside-Down Mushroom Room」
(480×1,230×730cm, 2000)

기업과 예술의 가장 대표적인 파트너십 형태는 '아트 컬래버레이션'이다. 요즘 기업이나 시장에서 뜨거운 화두 중 하나인 '컬래버레이션(협업)'은 각자 경쟁력 있는 두 개의 브랜드가 만나 시너지를 일으키는 작업을 말한다. 아트 컬래버레이션은 말 그대로 예술을 상품 기획에 끌어들이거나 아니면 일반 상품을 예술 속으로 끌고 들어가는 방식이다.

지난 2013년 10월 열린 국내 최대 아트페어 행사인 한국국제아트페어 KIAF 속으로 들어가보자. 이곳에서도 다양한 아트 컬래버레이션을 목격할 수 있었다. 국내외 최고 미술품들이 한자리에 모이는 미술 아트페어에 탄산수 업체인 '소다스트림'이 스폰서 업체로 참여했다. 미술품과 탄산수? 어떤 상관관계도 없어 보인다. 그런데 정말 상관관계가 컸다. 아트페어를 두세 시간 동안 걸어 다니며 작품들을 보다 보면 다리가 쑤시고 목도 잠긴다. 이때 들이켜는 톡 쏘는 탄산수! 그래, 이것이다. 소다스트림사는 아트페어가 열린 5일 내내 이곳을 찾은 방문객들에게 무료로 탄산수를 제공했다. 그림 감상으로 지친 이들에게 소다수는 하나의 오아시스였다. 소다스트림사는 미술품과 소다수를 기가 막히게 연결해 꽤나 성공적인 홍보 마케팅을 벌였다. 소다스트림은 여기서 그치지 않고 홍성용 작가와 협업해 소다수의 톡톡 튀는 느낌을 표현한 작품을 전시해 눈길을 끌었다. 아트 컬래버레이션을 통해 예술가와 기업이 함께 상생해 미술시장도 살고 상품 시장도 살아나는 일거양득의 효과가 있다.

아트페어 한편에서는 여행가방 샘소나이트의 컬래버레이션 작업도 눈길을 끌었다. 샘소나이트는 배병우(2011년), 이용백(2012년), 황주리(2013년) 작가와 협업해 이들의 작품 이미지가 가방의 전면에 드러나는 한정판 여행 가방을 매년 출시하고 있다. 한정판 가방은 판매 전 대기자들이 있을 정도로 인기를 끌었고 나올 때마다 완판이 돼 성공적인 아트 컬래버레이션으로 자리 잡았다.

저작권 문구로 보이는 세로 텍스트:

한국국제아트페어의 샘소나이트 아트 컬래버레이션 설치

 세계적인 명품 브랜드인 루이뷔통도 20여 년째 작가와 협업해 상품을 내놓고 있다. 루이뷔통은 2012년 구사마 야요이와 손잡고 독특한 패턴과 물방울무늬로 대표되는 '구사마 라인'을 전 세계에 선보였다. 루이뷔통은 그간 스테판 스프라우즈, 무라카미 다카시, 리처드 프린스 등의 작가들과 협업했다. 이들 중 단연 성공을 거둔 것은 2003년 일본의 팝 아티스트 무라카미 다카시와의 작업이었다. 그는 루이뷔통의 제품을 디자인할 때 지루한 고동색 바탕에 패턴이 반복되는 기존 스타일을 과감하게 버렸다. 대신 흰색 바탕에 빨강, 노랑 등 알록달록한 꽃무늬 모노그램을 넣은 가방과 액세서리 등을 내놓아 센세이션을 일으켰다. 무명에 가까웠던 무라카미는 루이뷔통과 협업 후 이름을 널리 알리면서 세계적인 경매에서 한 해 20점의 작품을 파는 등 루이뷔통의 브랜드 파워를 입증했다. 그의 작품 값은 경매에서 10년 새 무려 10배 이상 뛰어올랐다.

기업, 미술 투자에 눈을 돌리다

기업이 벌이는 네 가지 주요 문화 마케팅 활동과 별도로 기업체는 미술 투자에도 관심을 기울인다. 1980년대부터 1990년대까지 세계 경제가 호황기를 맞으면서 기업체는 새로운 투자 대상으로 미술품에 주목했다. 더구나 미술품을 소장하면 기업의 이미지도 함께 좋아지기 때문에 기업체로서는 일거양득인 셈이었다. 미술품을 소장하는 기업은 아무래도 현금 자산이 풍부한 석유회사나 금융회사, IT 업체가 많다.

기업 컬렉션의 시초는 역시 르네상스 시절의 메디치 가문으로 거슬러 올라간다. 그러나 메디치 가문은 작가를 후원하고 문화를 융성하게 했다는 데서 오늘날 기업 컬렉션과는 그 목적에서 차이를 보인다. 오늘날 기업 컬렉션은 철저한 미술시장 분석을 통해 투자의 한 수단으로 이뤄지고 있는 게 일반적이다. 현재 UBS, 도이치방크, 뱅크 오브 아메리카 등 세계적인 투자 은행과 마이크로소프트, 던킨도너츠 등의 기업들이 미술품 소장을 활발히 하고 있다.

미술시장 전문가인 알레시아 졸로니Alessia Zorloni는 미술품 컬렉팅의 장점을 이렇게 분석했다.[1] 첫째, 미술품에 대한 사랑과 열정을 실행으로 옮길 수 있다. 둘째, 벽에 작품을 걸어두면 예술적인 환경을 만들어 일하기 즐거운 분위기를 조성할 수 있다. 셋째, 잠재적 가치 상승을 이끄는 투자 수단이 된다. 기업의 미술품 컬렉팅도 마찬가지다. 위의 세 가지 장점과 더불어 기업의 이미지 메이킹과 홍보 수단에 더없이 좋은 방법 중 하나다. 반대로 기업 컬렉팅은 비용이 만만치 않게 든다. 작품 가격이 높은데다 보험, 보관, 유지 비용이 추가로 드는 것을 감안해야 한다.

기업체들은 자신들의 컬렉션을 구축함과 동시에 컬렉션을 활용해 미

1 Zorloni, A., *The Economics of Contemporary Art*, Springer, 2013, p.119

술시장에서 큰 영향력을 발휘한다. 소장품을 주요 미술관에 저가에 대여해주기도 하고, 프리즈나 아트바젤 같은 영향력 있는 아트페어에 파트너십으로 참여해 VVIP 고객의 그림 구매에 대한 조언을 해주는 등 다각적인 방법으로 미술 마케팅에 주력하고 있다.

투자은행의 방대한 미술 컬렉션: 예술에 파묻혀 일하다

UBS의 미술 컬렉션은 전 세계 금융기관 중 가장 방대한 규모를 자랑한다. 요제프 보이스, 리처드 롱, 제프 쿤스, 무라카미 다카시 등 1960년대 이후 내로라하는 현대미술 작가들의 작품들을 사 모았다. 은행 측은 그림 컬렉션의 주요 이유 중 하나가 "직원들이 벽에 걸린 예술작품에서 영감을 받고 즐겁게 일하게 해주고 싶은" 취지라고 말하지만 사실 그 기저에는 그림으로 투자 이익도 얻고 미술계에서 영향력을 행사하고자 하는 UBS의 야망이 엿보인다. 사실 세계적 금융회사들이 미술품을 사 모으는 것은 어제오늘의 일이 아니다. 이들은 이미 1970년대부터 전략적으로 그림을 사 모았다. 길게는 십 수 년 동안 보유하고 있다가 수십 배 비싸게 팔아 시세차익을 노릴 수 있기 때문이다.

지난 2008년 세계 경제 위기의 시발점이 됐던 투자은행 리먼 브러더스사도 그림 투자에 공을 들였다. 그러나 리먼 브러더스의 몰락 이후 한 푼이 아쉬웠던 회사 측은 소장했던 수천 점의 미술 컬렉션을 시차를 두고 시장에 내놓았다. 2010년 9월 런던 소더비 경매에서만 1,200만 달러의 경매 낙찰 기록을 세울 정도로 판매 수익은 짭짤했다.

실제로 미술품을 전략적으로 구입하는 대형 기업에 가보면 곳곳에서 손쉽게 이들의 컬렉션을 만날 수 있다. 런던 소더비 대학원에서 공부할 때 운 좋게도 여러 금융회사의 미술 컬렉션을 볼 기회가 있었다. 사무실 각 방마다, 그리고 비좁은 복도에도, 심지어 화장실까지 현대미술이 점령하고 있었다. 마치 무슨 미술품 수장고 속에서 일을 하는 느낌이었다. 길버트 앤드 조지의 대형 실크스크린 옆에서 회의를 하고, 회의를 마친 후 앤디 워홀의 「카우보이」 앞에서 자료를 복사하고는, 칼더의 모빌이 조용히 춤을 추는 자신의 사무실로 들어가는 것이다. 영국 런던 금융의 중

히스콕스 보험사 사무실 내부의 그림 전시 모습

심지인 뱅크 지역에 있는 '도이치방크'의 사무실 풍경이다.

도이치방크는 1970년대 초부터 그림을 사 모았다. 판화나 사진 등 5만3,000여 점의 현대미술 작품을 소장하고 있으며 세계 54개국 911개 지사에 이 작품들을 걸어두고 있다. 그림 구매를 전담하는 예술 고문이 전 세계에 열두 명 있고, 런던에만 네 명의 큐레이터가 있다. 도이치방크는 이런 방대한 컬렉션을 사무실에 전시하고 또 테이트 현대미술관이나 영국 왕립미술관에 대여도 해준다. 직원들에겐 점심시간 등을 이용해 미술과 관련한 강의를 마련해준다.

영국 최대의 보험회사인 히스콕스는 9층짜리 건물 전 층에 회사가 사 모은 그림과 판화를 걸어두고 있다. 한 그림만 보면 질릴까봐 큐레이터가 3개월마다 작품을 교체한다. 히스콕스 홍보 담당은 "1년에 작품을 세 점 정도 구입한다. 비용은 25만 파운드 한도 내에서 해결한다"라고 말했다. 다량의 작품을 구입하는 것은 아니지만 지난 30년간 착실하게 작품을 컬렉팅한 결과 데이미언 허스트의 해골 시리즈 중 하나인 「인간의 운명The Fate of Man」(2005) 등 알짜 작품들을 다수 보유하고 있다.

상상해보라. 현대미술 대가들의 숨결이 살아 있는 공간에서 일을 한다는 것! 굳이 갤러리에 가지 않아도 미술품을 곁에 두고 볼 수 있으니 즐거울 것이다.

그런데 불경기가 되면? 상황이 돌변한다. 열심히 일했던 직원은 정리해고 대상 1순위로 그림만도 못한 신세가 된다. 그렇다면 예술작품은? 극단의 상황에서 팔면 큰돈을 마련할 수 있는 '마지막 보험'이 된다.

III. 미술 투자 Art Investment

20세기 이전만 해도 미술품을 사는 사람들은 미술품 그 자체의 아름다움을 제일의 가치로 여겼다. 물론 몇 년 사이 수십 배 뛰어오른 그림 값에 뒤에서 혼자 웃고 있을지 모르겠지만 말이다. 그러나 21세기로 넘어오면서 상황은 달라졌다. 광고, 부동산, 주식 등 일반 비즈니스로 성공한 거부들이 미술시장에 뛰어들면서 미술품은 이제 하나의 새로운 투자 수단으로 인식되고 있다. 미술 투자로 수익을 얻으려면 기존의 주식 투자나 여타 재테크 활동처럼 많은 공부를 해야 한다. 그림만이 갖는 특성을 이해함과 동시에 각종 수치를 씨줄과 날줄로 분석해야 한다. 여기에 시장의 상황을 읽는 눈도 갖춰야 성공적인 미술 투자의 길로 들어설 수 있다.

1.
투자로서의
미술

미술 투자의 세계로 들어가기에 앞서, 다음 그래프를 보며 간단한 워밍업을 한번 해보자.

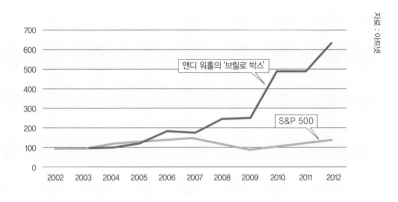

자료 : 아트넷

워홀의 「브릴로 박스」 가격 추이 Vs. S&P 500 지수

붉은색 선은 앤디 워홀의 「브릴로 박스」(아트 마케팅 편 참조)의 가격 변화, 그리고 녹색 선은 미국의 주요 주가지수인 S&P 500 지수의 실적을 나타낸다. 이 그래프는 2002년부터 2012년까지 '아트'와 '주식'이라는 두 투자 수단의 실적을 한눈에 알기 쉽게 보여주고 있다. 2002년부터 2005년까지 둘은 비슷한 성적을 보이지만 2006년부터 워홀의 「브릴로 박스」가 치고 올라가 2012년에는 600점을 넘어선다. 여기서 600이라는 숫자는 2002년을 기준으로 「브릴로 박스」 가격이 여섯 배나 상승했다는 것을 의미한다. 2008년에는 이 「브릴로 박스」 시리즈 중 한 작품이 뉴욕 소더비 경매에서 470만 달러에 팔렸다. 이후에도 「브릴로 박스」는 여전히 상한가를 치고 있다.

자, 우리는 이 그래프에서 무엇을 분석해낼 수 있을까? 작품만 제대로 고른다면 미술품 투자가 주식 투자보다 훨씬 더 많은 수익을 낼 수

있다는 것을 알 수 있다. 이것이 바로 미술 투자의 매력이자 마력이다.

지난 20세기까지만 해도 미술품은 하나의 미적 가치이자, 또 이를 감상하면서 느끼는 감동의 원천으로 여겨졌다. 이 고상한 미술에 돈이라는 개념이 개입되면 천박하다고 생각했다. 기껏해야 경매회사의 직원 혹은 미술상 들이나 "미술에 투자하시오"라고 떠들어댈 뿐이었다. 그런데 1980년대 초부터 상황은 조금씩 달라졌다. 미술품의 가격이 천정부지로 올라가면서 '미술품은 돈이 된다'라는 관념이 컬렉터들 사이에서 조금씩 자리 잡기 시작했다. 여기에 1990년대 말 세계 주식시장이 붕괴되면서 미술품이 '투자 수단'의 새로운 대안으로 떠올랐다. 이른바 투자 세계에서 미술품이 주식이나 채권처럼 '고형 자산Hard Asset'으로 받아들여지기 시작한 것이다. 제일 발 빠르게 움직인 것은 은행이었다. UBS, 바클레이 등 세계적인 은행은 2000년대 중반부터 VIP 고객을 위한 미술 투자 컨설팅 서비스 등을 시행하고 있다.

그렇다면 새롭게 부상한 미술 투자는 기존의 전통적인 투자 방식과 어떻게 차별화될까? 경제학자인 윌리엄 보몰은 미술시장과 일반 투자시장의 차이점을 여러 각도에서 분석했다.[1]

첫째, 독특하고 유일하다는 미술품의 특수성 때문에 미술시장은 주식시장과 다르게 접근해야 한다. 주식시장에서는 투자자가 삼성전자 주식을 사지 못하더라도 현대자동차 등 우량주를 매입해 기대 수익을 얻을 수 있다. 그러나 미술품은 같은 제품도, 대체품도 거의 없다. 따라서 원하는 미술품이 있다면 가격이 천정부지로 오르더라도 일단 사고 봐야 한다.

1 Baumol, W., "Unnatural Value: Or Art Investment as Floating Crap Game", *The American Economic Review*, Vol. 76, No. 2, 1986, p.10~11

둘째, 금융시장의 투자 상품은 여러 사람의 손에서 가격이 결정되고 공유된다. 삼성전자 한 주의 가격은 시장에 의해 결정된다. 반면 미술품은 소유자가 독점하고 있기 때문에 이를 갖기 위해서는 소유자가 부르는 값에 의지하는 수밖에 없다.

셋째, 금융상품은 시장에서의 거래가 빈번하고 지속적이다. 몇 분 안에 삼성전자 주식을 팔고 현대자동차 주식으로 갈아탈 수 있다. 그러나 미술품은 거래 횟수가 적고 지속성도 희박하다. 한번 시장에서 팔린 미술품은 영원히 시장에 나오지 않거나 십 수 년이 지나서 나올 수도 있기 때문에 원하는 때 거래할 수 없다.

넷째, 금융상품은 투자자가 실물을 갖고 있지는 않지만 언제고 가격이 상승할 때 팔 수 있다는 긍정적인 가치를 갖는다. 또 매매 시 약간의 수수료만 내면 된다. 반면 미술품은 보유 시 부정적인 가치를 갖는다. 도난에 대비해 보험도 들어야 하고, 시간이 지나면서 보존·보수 비용이 들어간다. 또 매매 시 각종 수수료와 세금 등 부대 비용이 적지 않다.

	가치 평가 수단	운용 형태	운용 수단
주식	• 주가 수익률(P/E Ratio) • 1주당 이익 증가율(EPS Growth) • 할인한 현금 흐름(DCF)	• 주식 선정 • 포트폴리오 구성 • 위험 분산 • 장기/단기	• 뮤추얼 펀드 • 투자단 • 헤지펀드 • 개인의 포트폴리오 구성
미술품	• 작가 • 장르 • 프로비넌스 • 상태 • 소재 • 주제 • 크기 • 질 • 희귀성	• 큐레이팅 • 미술계에서의 영향력 • 홍보 • 전문 지식 • 포트폴리오 구성	• 파인 아트 펀드 • 아트 트레이딩 펀드

주식 투자와 미술 투자의 차이점

이렇듯 금융상품 투자와 미술품 투자의 장단점을 전체적으로 따져보자면, 미술품에 투자하는 것보다 주식이나 여타 금융상품에 투자하는

게 더 속 편하고 간단할 것 같다. 하지만 전 세계 부자들은 점점 더 미술 투자에 관심을 기울이고 있으며, 실제로 시장에 쏟아지는 각종 데이터는 지난 10년 새 금융상품 투자보다 미술 투자의 수익률이 더 높았다는 것을 방증하고 있다.

사람들은 왜 미술품 투자의 비효율성과 불편함을 감수하며 미술 투자를 하는 것일까? 여러 가지 요인이 있겠지만 가장 근본적인 해답은 미술품이 주는 감동과 아름다움에서 찾을 수 있다.

2장 '미술 마케팅'에서 미술 소비를 설명하며 언급했듯이, 일반 소비자가 미술 투자의 단계로 가기 위해서는 미술 감상, 미술품 구매, 미술 투자의 단계를 거쳐 간다. 처음에는 단지 미술이 좋아 갤러리나 미술관에 들러 그림을 감상한다. 그러다가 하나 둘씩 좋아하는 장르나 작가가 생겨나면 그림을 사고 싶은 욕구가 발생하고 이 단계에서 미술 소비가 시작된다. 수동적인 미술 관람자에서 자발적인 컬렉터가 되는 것이다. 그림을 사 모으다 보면 그간 모아놓은 컬렉션을 팔아 수익을 얻기도 하고 미술품 전문 투자 펀드에 자산의 일부를 투자하기도 한다. 이 단계에 다다르면 비로소 미술 소비의 가장 마지막 단계인 미술 투자자에 이르게 된다. 이런 점에서 미술 투자는 아무런 배경 지식 없이도 시장 분석만으로 거래 수익을 올릴 수 있는 일반 투자 시장과는 차별화된다. 일단 미술작품을 좋아하고, 또 좋아하는 작품을 사고팔며 시행착오를 거쳐야만 진정한 미술 투자의 길로 들어설 수 있는 것이다.

미술시장을 연구하는 두 학자의 '미술 투자' 배틀

사실 미술 투자의 효용에 관해서는 미술시장 안에서도 의견이 분분하다. 미술 투자는 결국 남는 것이 없다는 부정적인 시각부터 미술 투자는 주식 투자보다 훨씬

많은 수익을 남겨준다는 긍정적 시각까지 각양각색이다.

다양한 의견을 내놓는 학자들 중 눈여겨볼 두 사람이 있다. 경제학자인 도널드 톰슨과 미술 투자 전문가인 제러미 엑슈타인이다. 이들은 미술 현장에서 꽤나 흥미로운 연구 결과들을 내놓았다. 경제학자인 도널드 톰슨은 미술시장의 현실세계를 경제학자의 눈으로 파헤친 책 『은밀한 갤러리』(원제: The $12 Million Stuffed Shark)를 출간해 미술시장에 대한 새로운 시각을 제시했다. 그는 저서에서 미술 투자를 '고비용·저효율의 투자 수단'으로 보았다.[2] 반면 회계사로 영국 철도연금 펀드 운용에 관여했다가 현재 소더비 미술대학원 교수로 재직 중인 제러미 엑슈타인은 미술 투자가 주식 투자와 상관관계 없이 좋은 실적을 보여주고 있다고 보고 있다. 두 사람이 한자리에 모인다면 과연 어떠한 이야기가 오갈까? 이들 각각의 주장에 바탕을 두고 가상 대화를 구성해보았다.

제러미 1990년대 후반부터 경제계에서는 이미 미술을 투자 수단으로 인정하기 시작했습니다. 투자자들은 미술품을 새로운 투자자산의 하나로 받아들일 준비가 됐다는 소리지요. 마치 주식이나 채권처럼 유형 자산이 된 거죠.

도널드 그러면 뭐합니까. 투자 수익이 기대만큼 크지 않은데. 우리는 언론에 나온 몇몇 기사만 보고 마치 미술시장 전체의 투자 수익이 엄청난 것처럼 오해를 한단 말입니다.

제러미 내가 관여했던 영국 철도연금 펀드의 경우 미술품 투자로 얻은 수익률이 10년 새 13퍼센트였습니다. 이 정도면 꽤 괜찮은 성적 아닌가요?

도널드 하지만 당시에 그 돈을 우량 주식에 투자했다면 14〜16퍼센트의 수익률은 거뜬히 올릴 수 있었습니다. 물론 채권에 투자한 것보다는 성적이 좋았지만……

제러미 나는 투자의 개념을 좀 다르게 생각합니다. 투자의 기본은 위험 요소를 줄이기 위해 투자를 다각화하는 데 있지요. 철도연금 펀드의 일부를 미술에 투자한 것도 그런 취지에서였고, 결과는 대성공이라 자부합니다만.

도널드 알 만한 분이 왜 그리 순진한 말씀을 하십니까? 미술 투자에는 일반 투자

2 도널드 톰슨 지음, 김민주·송희령 옮김, 『은밀한 갤러리』, 리더스북, 2010, 500〜04쪽

수단과 다른 특이한 점들이 있잖습니까. 가령, 미술품 거래 시 드는 엄청난 수수료와 운송료, 그리고 미술품을 관리하는 데 드는 보험료 등 생각지도 못한 비용들 말입니다. 그런 것들을 감안하면 투자 수익률은 원래 수익률에서 2~3퍼센트는 떨어진다고 봐야죠.

제러미 거꾸로 생각해봅시다. 미술품 거래에 드는 비용이 크긴 하지만, 고무적인 일은 미술품은 주식이나 채권처럼 투자 위험 요소가 거의 없다는 겁니다. 왜냐면 미술품은 아주 견고하고 높은 가치를 지녔기 때문이지요. 또 시장이 안 좋을 때는 그냥 벽에 걸어놓고 감상하는 것으로 만족하면 되지 않습니까? 한번 카날레토는 영원한 카날레토지요! (카날레토 등 올드 마스터의 가치는 시간이 지나도 결코 떨어지지 않는다는 의미다.)

도널드 허, 뭘 모르는 소리! 언론에 안 나와서 그렇지 미술 투자로 쪽박을 찬 경우가 허다합니다. 미술 투자로 큰돈을 번 찰스 사치도 다섯 점의 작품 중 세 점만 수익을 올렸을 뿐 나머지 두 점은 실패했어요. 예를 더 들어봅시다. 1989년 11월 소더비 경매에서 1,200만 달러에 팔렸던 모네의 「대운하」를 기억합니까? 그 작품이 16년 후 역시 소더비 경매에서 1,080만 달러에 팔렸습니다. 그뿐인가요? 피카소의 「광대」는 1989년 소더비 뉴욕 경매에서 240만 달러에 팔렸다가 1995년에 다시 경매에 나와 겨우 82만7,000달러에 팔렸어요. 대중과 언론은 미술 투자로 대박이 난 일만 기억하지요. 왜냐하면 대박이 나는 경우는 가뭄에 콩 나듯 벌어지니까요!

제러미 맞는 말씀입니다. 미술품 투자에도 때와 운이 작용하는 건 인정해요. 하지만 미술 투자와 다른 투자 수단 간의 실적을 비교해보면 미술 투자가 점점 수익이 높게 나오는 것을 누구든 알 수 있습니다. 문제는 투자를 하되 투자가치가 높은 아이템을 사야 한다는 것이지요. 올드 마스터의 경우 검증이 됐지만 현대미술의 경우 어느 작품이 투자 위험을 줄일 수 있는지는 검증에 시간이 더 필요한 듯싶습니다.

도널드 동감이에요. 시카고 대학 경제학과 데이비드 갈렌슨 교수가 이런 말을 합디다. 앤디 워홀이나 잭슨 폴록같이 성공한 작가에게는 대부분 공통된 특징이 있더랍니다. 최고 수작으로 손꼽히는 작품은 초기 시절에 창작됐다는 겁니다. 또 혁신을 시도한 작가가 성공한다고 하니, 투자가의 관점에서

이 두 가지를 유념하면 실패는 면치 않을까요?

제러미 글쎄요…… 나에게 현대미술은 워낙 난해한 분야라서……. 어쨌든 한번 지
 켜봅시다!

두 사람 중 어느 누구도 틀린 말을 하지 않았다. 그렇다면 이들의 논쟁에서 얻어야
할 결론은 무엇인가? 우리가 광고에서 누누이 들어왔듯 '투자 손실의 책임은 본인
에게 있다'는 것, 그리고 투자 손실을 피하기 위해서는 끊임없이 갤러리를 들락거
리고 정보를 긁어모으고 공부하는 방법밖에는 없다는 것이다. 주식에 투자할 때도
그렇게 하지 않는가!

부자들은 돈을 어디에 투자할까?

주식, 채권, 금 등 전통적인 투자 수단을 선호하는 투자자에게 미술
품은 투자 자산으로서 별 매력이 없었다. 원할 때 팔아 바로 현금화하
기도 어렵고, 작품을 구입했을 때 드는 수수료, 보험료, 운송비 등 거래
비용도 지나치게 많이 든다. 또 '부르는 게 값'이라고 할 정도로 미술품
에 대한 객관적인 정보가 불명확해 시장 투명성도 낮아 보인다.

그런데 2008년 세계 금융위기 이후 부자들의 투자 성향이 달라지기
시작했다. 금융시장에 각종 규제가 더욱 심해지자 투자자들은 대체 투
자[3] 수단으로 눈을 돌렸다. 그중의 하나가 바로 미술 투자였다.

미술 투자의 경우 경기가 안 좋은 때 되레 좋은 투자 수단으로 각광
받았다. 다른 투자 수단과의 상관성이 별로 없기 때문이었다(주식시장

3 대체 투자(alternative investment)는 주식이나 채권에 투자하는 전통적인 방식이 아닌, 헤지펀
드, 벤처 캐피탈, 선물, 각종 파생상품, 외환 거래 차익 등에 투자하는 것을 말한다. 미술품이나
와인 등 수집품에 투자하는 것도 대체 투자라고 할 수 있다. 이들은 주식이나 채권보다 투자 기
간이 상대적으로 길다.

이 침체되더라도 미술시장에서는 이와 상관없이 꾸준히 작품 거래가 이뤄지는 점을 생각하면 이해하기 쉽다). 그 대표적인 예가 있다. 세계 경제가 곤두박질친 후 얼마 안 돼 2008년 11월 3일 뉴욕 소더비 경매가 열렸다. 이날 인상파와 근대미술 주요 경매는 낙찰율 64.3퍼센트, 낙찰액 2억 2,400만 달러를 기록하며 뜨거운 경매 열기를 보여주었다. 경기가 안 좋아지면 되레 다량의 미술품이 싼 가격에 시장에 나오기 때문에 컬렉터 입장에서는 더 없이 좋은 구매 기회가 되기도 한다.

그렇다면 부자들은 지난 수십 년간 어디에 투자해 재미를 보았을까? 컨설팅 회사인 캡제미니와 캐나다로열뱅크의 자회사인 RBC 웰스 매니지먼트사가 공동으로 매년 발표하는 '세계 부자 보고서World Wealth Report'를 보면 전체적인 그림이 그려진다. 2013년까지 17년간 나온 보고서를 찬찬히 살펴보면 부자들의 생활 방식과 투자 유형이 어떻게 변해왔는지 가늠할 수 있다.

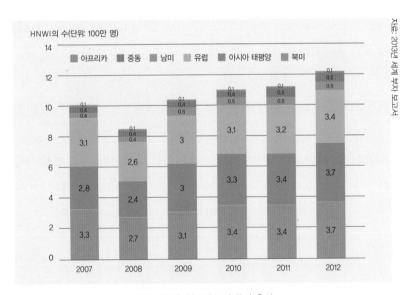

세계 대륙별, 연도별 부자 증감 추이

이 보고서에서 가장 주목할 것은 'HNWI'라는 용어다. HNWI란, 순 자산이 100만 달러 이상인 사람을 말한다. 여기서 순 자산이란 부동산 등을 제외한, 즉시 현금화할 수 있는 주식·현금 등 동산을 말한다.

HNWI의 수는 2012년 들어 전 해에 비해 9.2퍼센트 올라 1,200만 명으로 집계돼 사상 최고를 기록했다. 그중 세계에서 가장 부유한 대륙인 북미와 아시아의 부가 다른 대륙보다 더 크게 증가했다. 리포트는 2015년에는 아시아가 전체 부의 15.9퍼센트를 이루며 북미(15%)를 앞지를 것으로 내다보고 있다.

부자들이 점점 사치품에 투자를 많이 한다는 점도 흥미롭다. 아래의 그래프는 2013년 현재 세계 부자들의 투자 스타일을 보여주고 있다. 전문 용어로는 '열정에 대한 투자Investment of Passion'인데, 이는 대체로 사치품의 소장 행위를 일컫는다. 전체 시장을 놓고 볼 때, 부자들은 보석

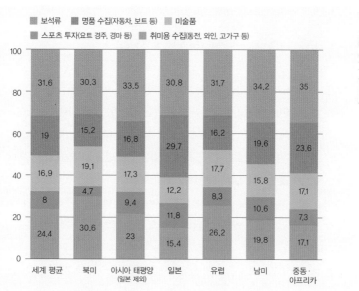

세계 부자들의 2013년 투자 성향

(31.6%), 와인이나 고가구(24.4%), 자동차와 요트(19%), 미술품(16.9%), 스포츠(8%) 등에 돈을 썼다. 재미있는 것은 북미와 유럽, 아시아 권역에서 자동차와 요트 구매보다 미술품 구매 비율이 높다는 것이다.

그림에 투자할 때는 반드시 인플레이션을 따져라!

자료: 통계청

연도	전년 대비 증감 추이
2002	100
2003	104
2004	107
2005	107
2006	107
2007	109
2008	113
2009	117
2010	121
2011	123
2012	124

한국의 인플레이션율 연도별 추이

미술시장에서 가장 큰 이슈 중 하나는 그림 값의 변동이다. 특히 10년 전 산 미술품이 10년 후인 현재 얼마만큼의 가격대를 형성하는가는 투자자로서는 초미의 관심사다. 이들에게 미국의 팝가수 에릭 클랩턴은 미술 투자의 신으로 보였을 것이다. 그는 2012년 게르하르트 리히터의 추상화를 10년 만에 시장에 내놓아 10배 이상 시세 차익을 얻으며 소위 '투자 대박'을 터뜨렸다.

그러나 모든 이가 이렇듯 그림 값 상승이라는 꿀맛을 보지는 못한다. 더구나 그림 값이 조금 올랐더라도 생각보다 많이 오르지 않은 경우에는 투자 손익을 꼼꼼히 따져봐야 한다. 그 속에는 '인플레이션'이라는 복병이 숨어 있기 때문이다.

예를 들어보자. 김미모 씨는 10년 전부터 현대미술을 사 모았다. 2002년 그녀는 구사마 야요이의 '호박 그림'을 2,000만 원에 구입했다. 그리고 10년이 흐른 2011년,

이 그림을 경매에 내놓아 2,200만 원에 팔았다. 그렇다면 김미모 씨는 '호박 그림'으로 200만 원이라는 투자 순익을 얻은 것일까?

유감스럽게도 그녀는 그림 투자에서 쓴맛을 봤다. 투자 손익을 따지기 위해서는 실질적인 돈의 가치, 즉 실질 가격Real terms을 먼저 따져봐야 한다. 일단 그녀는 그림을 팔아 200만 원이라는 시세 차익을 누렸다. 그러나 이는 인플레이션을 고려하지 않은 순수한 돈의 가치Money terms일 뿐이다. 그렇다면 인플레이션을 고려했을 때 그녀가 얻은 수익은 실제로 얼마만큼일까?

위의 그래프에 따르면 2002년 인플레이션을 기준치인 100으로 봤을 때 2011년 인플레이션은 123까지 올랐다. 2002년 2,000만 원의 돈은 인플레이션을 고려했을 때 2011년 2,460만 원의 가치를 갖는다. 김미모 씨는 2011년 2,200만 원에 작품을 팔았고, 결국 2,000만 원의 가치와 상응하는 2,460만 원에 못 미치는 돈을 수중에 넣은 것이다. 김미모 씨는 실상 이 거래로 260만 원의 손실을 입은 셈이다.

머리가 좀 아픈가? 그렇다면 당신은 투자자로서 자격이 없다. 그림을 사고 몇 년 뒤 가격이 조금이라도 올랐다고 마냥 좋아해서는 안 된다. 그림을 팔 때는 계산기를 들고 꼼꼼히 인플레이션에 따른 가격 상승 가치를 따져봐야 한다. 이것이 그림 투자의 기본이요, 첫걸음이다.

2.
미술시장 분석 기법:
아트 인덱스

실질적인 미술 투자가 이뤄지면서 투자자들은 각종 미술시장 정보를 필요로 하게 됐다. 이로 인해 지난 수십 년간 미술시장을 분석하는 다양한 인덱스Index가 개발됐다. 인덱스란 날것 그대로의 자료인 데이터베이스를 토대로 어떤 가설을 세워 분석한 지수다. 시장에서 거래되고 있는 상품 가격 등의 변화를 수치로 나타내 보여주기 때문에 시장을 전반적으로 이해하는 데 큰 도움을 준다. 주식 투자를 하려면 우선 주가지수를 파악하고 분석하는 게 투자의 기본인 것처럼, 미술 투자를 위해서는 아트 인덱스를 파악하고 분석해야 한다.

현재 미술품에 관한 각종 거래 정보를 제공하는 아트넷, 아트프라이스, 아트마켓 리서치Art Market Research, 아트택틱 등이 자신들만의 분석기법을 활용한 아트 인덱스를 제공하고 있다.

아트넷은 1985년 이후 약 300만 건의 경매 기록을 보유하고, 작가나 작품의 경매 기록을 아주 세세하게 제공하고 있다. 어떤 작가의 이름을 넣고 기간, 재료, 경매회사 등 각종 조건 사항을 체크하면 그 결과가 시간 순 혹은 가격 순으로 일목요연하게 나타난다. 그러나 한 작가 작품의 가격 추이는 볼 수 없다는 단점이 있다. 반면 대표적인 미술시장 인덱스인 아트프라이스 인덱스는 개별 작가의 작품 가격 추이를 보는 데 가장 탁월한 지수로 평가 받고 있다. 아트프라이스 인덱스는 전 세계 40만여 명 작가의 250만여 개 경매 결과를 바탕으로 해 가장 방대한 자료를 구축하고 있다.

아트마켓 리서치 인덱스의 경우, 소위 잘 팔리는 작품과 작가 들을 위주로 한 데이터를 제공한다. 이는 전체 미술품의 가격을 나타내지 못하고, 인기 있는 일부 작품군의 가격만 분석했다는 점에서 한계점을 드러내고 있다.

이렇듯 미술시장의 흐름을 살펴볼 수 있는 다양한 미술 지수가 개발

되어왔다. 그중 가장 획기적으로 평가받는 것이 '메이 앤드 모지스 파인 아트 인덱스Mei and Moses Fine Art Indices'[1]다. 대부분의 아트 인덱스는 일정 기간 동안 매매된 작품의 가격을 인기작과 비인기작의 구별 없이 한데 뭉뚱그려 평균가를 구하는 방식을 채택했다. 반면 메이 앤드 모지스 지수는 한 작품이 반복적으로 판매됐을 때 그 수익률의 변화에 중점을 두었다. 이 지수는 지난 1950년부터 소더비와 크리스티 경매에서 두 번 이상 거래된 작품 8,000여 점을 대상으로 낙찰가와 거래 실적을 분석했다. 또한 분석 결과를 토대로 그 수익과 위험 요인을 금, 주식, 채권 등의 다른 투자 수단과 비교하기도 했다. 메이 앤드 모지스 아트 인덱스에 따르면 1956년부터 2006년까지 미술 투자를 했을 때 연간 수익률이 10.5퍼센트로, 주식 투자(S&P 500)를 했을 때 연간 수익률 10.9퍼센트와 비등한 결과가 나온 것으로 조사됐다.

한국에서도 최근 국내 미술품의 지표를 알아보기 위한 인덱스가 나왔다. 2007년 미술시장이 본격적으로 활성화된 이후 변변한 인덱스 자료가 없어 국내 미술인뿐만 아니라 한국 미술시장에 관심을 갖고 있는 외국인들마저 답답함을 호소해왔다. 이런 상황에서 한국 미술시가 감정협회는 몇 해 전부터 한국 미술시장의 가격체계 구축 및 가격지수 개발에 들어갔다. 바로 캠프지수KAMP: Korea Art Market Price[2]다.

캠프지수는 거래 실적, 작품 크기, 작품의 질 등을 다양하게 고려한 한국 미술품 가격지수다. 캠프지수의 주요 지표인 KAMP50 지수를 보자.

1 메이 앤드 모지스 파인 아트 인덱스는 뉴욕대 경영대학원의 교수였던 마이클 모지스와 지안 핑 메이가 고안해낸 미술시장 분석 지수다. 이는 경매에서 두 번 이상 거래된 작품들의 거래 가격을 기초로 분석한 지수인데, 경매시장 외에 아트페어나 갤러리에서 거래된 작품이 제외됐다는 점, 그리고 경매에서 두 번 이상 거래된 작품의 수가 의외로 적다는 점에서 자료의 신빙성이 다소 떨어진다는 단점이 있다. 그러나 이들의 지수는 미술품 가격지수를 계량화해 다른 투자 수단과 비교를 했다는 점에서 많은 투자 분석가들에게 호응을 얻고 있다.

KAMP50 지수는 국내 최고 수준의 서양화가 50명의 주요 작품을 10호당 평균가격으로 표준화한 가격지수다. 가령 KAMP50 지수가 3,000이라면 이들 작가들의 10호 크기 작품의 평균 가격이 3,000만 원이라는 뜻이다. 2005년부터 2012년까지 지수 추이를 보면, 미술시장이 처음 활성화됐던 2007년 지수는 5,630까지 올랐다가 2010년에 4,000까지 떨어진 뒤 2011년 5,576까지 올라가 원래 수준을 회복한 것으로 나타났다.

한국의 KAMP50 지수
50인 서양화가의 연도별 평균 거래 가격

아트 인덱스는 이렇듯 미술시장에서 예술가나 작품의 실적을 파악하는 데 유용할 뿐만 아니라 다른 투자 수단과 비교 분석하기에 좋은 도구가 된다. 다음 장의 표는 필자가 미술 투자와 다른 투자 수단 간의 상관관계를 비교해 만든 그래프다. 2000년부터 2009년까지 10년간 FTSE 지수(영국), S&P 500 지수(미국), 코스피(한국) 등 각국을 대표하는 주가지

2 지난 2000년부터 2012년 9월까지 서울옥션, K옥션, 옥션단(한국화) 등 경매에서 낙찰된 작품들을 분석 대상으로 한다. 최근 10여 년간 거래된 낙찰 건수와 낙찰 순위 등을 고려해 서양화, 한국화 등으로 분류해 작가 52명을 선정했다. 작품 크기에 따라 가격의 영향을 많이 받는 미술시장의 특성을 반영해 모든 작품의 가격을 10호(53.0×45.5cm)당 가격으로 표준화했다. 예를 들어 30호 크기의 작품이 1억 원이라면, 10호를 기준으로 0.5배의 가중치를 두어 5,000만 원이라는 표준가격을 산출한다. 이와 함께 작가의 작품 시기, 재질, 소재 등을 고려해 작품마다 등급을 A·B·C 등으로 세분화했다.

수와 세계 미술시장의 톱100 작가들 작품의 가격지수를 비교했다. 가장 눈에 띄는 것은 세계 금융시장 분석의 척도가 되는 영국과 미국의 주가지수와 미술시장 지수가 2006년까지 비슷한 추세로 움직이다가 2007년부터 각각 다른 행보를 보였다는 점이다. 2008년 리먼 브러더스 사태 이후 세계적인 경제 위기가 닥친 상황에서 뉴욕과 런던의 주가지수는 하향세를 기록하고 있는 반면 미술시장은 이를 비웃듯 꾸준히 상향세를 유지하고 있다.

특이한 점은 한국의 코스피 지수는 세계 주식시장의 저조한 실적과 달리 2003년부터 홀로 승승장구하고 있다는 것이다. 코스피 지수와 미술시장 지수를 비교했을 때, 2007년까지만 해도 미술시장의 실적은 코스피 지수의 3분의 2 수준에 머물러 있다가 2008년을 기점으로 코스피 지수가 약간 떨어진 반면 미술시장 지수는 상향세를 유지하고 있다.

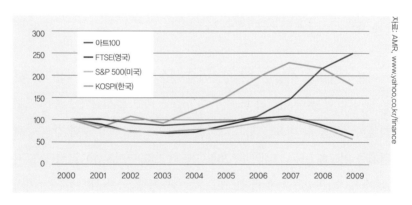

미술 투자와 주식 투자 간의 실적 비교

이 한 장의 그래프는 많은 것을 암시한다. 첫째, 많은 미술시장 학자들이 주장한 대로 주식시장과 미술시장의 실적은 상관관계가 별로 없다. 주식시장이 좋지 않더라도 미술 투자로 수익을 낼 수 있다는 의미다. 둘

째, 한국 미술시장에서는 특수하게도 주식 투자가 미술 투자보다 전반적으로 더 많은 수익을 내고 있다. 이는 세계 시장에서 아무리 미술 투자가 주식 투자의 대체수단으로 유행하고 있더라도 한국적 특수 상황에서 주식 투자에서 미술 투자로 갈아타기에는 위험성이 따른다는 뜻이다.

아트 인덱스는 시장 분석의 유용한 도구라는 놀라운 기능에도 불구하고 여러 방면에서 한계를 드러내고 있다. '미술품'이라는 독특한 상품을 토대로 한 태생적 한계 때문이다. 미술품에 투자하려면 객관적인 가격 지표가 나와야 하는데 개별 작품마다 특성과 가격이 다른 미술품의 이질적인 특성상 객관성이 보장된 지표가 나오기는 힘들다. 더구나 지금까지 나온 인덱스는 모두 경매에서 거래된 결과만을 기초로 하기 때문에 개인 간 혹은 갤러리 내에서 거래된 결과는 포함되지 못했다. 전체 미술시장의 흐름과 실적을 판단하기에는 무리가 있다는 이야기다.

예를 들어보자. 삼성전자의 주식 한 주는 현재의 시장가치를 대변한다. 왜냐하면 삼성전자 개별 주식의 가격은 모두 똑같고 이것들이 모여 현재 삼성전자의 가치를 나타내기 때문이다. 그러니 삼성전자의 주식 가격 변화를 토대로 정확한 가격지수를 산출해낼 수 있다. 하지만 미술품은 다르다. 비슷한 시기에 비슷한 크기로 그려진 모네의 그림이 하나는 엄청난 가격으로 팔리고 다른 하나는 저가에 팔렸다면, 그 차이점을 가격지수로는 어떻게 설명할 것인가? 여기에다 개별 작품의 상태, 프로비넌스, 희소성 등 작품 가격에 큰 영향을 미치는 여러 요인들을 감안하면 '완전한' 형태의 미술시장 지수나 측정 도구를 얻어내기는 거의 불가능하다고 봐야 한다.

물론 방법은 있다. 바로 각종 지수를 만들 때 이용되는 '헤도닉hedonic' 가격 모델 방식을 적용하는 것이다. 헤도닉 모델은 한 상품의 가격에 영향을 미칠 수 있는 여러 요인을 다각도로 찾아내 분석하는 기법이다.

즉, 한 상품의 가격은 상품 그 자체의 특성뿐만 아니라 상품과 연관된 다양한 특성에 의해 결정된다는 것이다. 가령 아파트 가격을 분석할 때는 방 수, 크기, 소음, 교통, 주변 상권 등 다양한 요인들이 가격에 영향을 미친다. 미술품 또한 작품의 질뿐만 아니라 크기, 제작 연도, 작품의 진위, 이전 소유자, 시대적 평가 등 가격에 영향을 미치는 다양한 요인이 있다. 그러나 아쉽게도 이런 모든 중요한 요소를 고려한 가격지수는 아직 나오지 않고 있다. 미술시장 데이터를 분석하는 것은 새로운 영역이다. 주어진 데이터를 더욱 정교하게 다듬고 분석한다면 미술시장에 혁명적인 인덱스가 언젠가는 나오리라고 기대한다.

인덱스 만들어보기

인덱스란 주어진 데이터를 토대로 평균값을 낸 뒤, 어떤 한 해를 기준(100)으로 잡고, 매년 가격 변화의 추이를 비교 분석하는 것이다. 이를 통해 시장의 변동성을 쉽게 알아볼 수 있다. 이탈리아의 올드 마스터인 카날레토의 경매 기록 추이를 분석하고자 한다면, 오른쪽 위의 표와 같이 경매 작품 수, 총 낙찰액을 기입한다. 그리고 총 낙찰액을 작품 수로 나누면 1년 치 평균가격이 나온다. 이를 100을 기준으로 한 인덱스로 전환한 뒤 추이를 비교해볼 수 있다. 그리고 한눈에 파악하기 쉽게 그래프로 전환하면 아래와 같은 결과가 나온다.

이 그래프를 통해 머리 아픈 숫자들과 씨름하지 않아도 미술시장에서 카날레토의 실적을 한눈에 알 수 있다. 카날레토 작품들은 1992년에 최고가를 찍은 뒤 1996년까지 급속하게 떨어졌다. 이후에는 오르락내리락하는 경향을 반복하고 있다는 것을 숫자를 보지 않아도 쉽게 분석해낼 수 있다.

연도	작품 수	낙찰 총액	평균 낙찰가	인덱스
1990	8	3,189,343	398,668	100
1991	8	2,041,120	255,140	64
1992	9	33,387,280	3,709,698	931
1993	7	15,224,667	2,174,952	546
1994	8	8,006,388	1,000,799	251
1995	5	4,551,120	910,224	228
1996	9	3,162,581	351,398	88
1997	21	31,347,020	1,492,715	374
1998	17	2,704,984	159,117	40
1999	28	7,753,331	276,905	69
2000	20	22,377,736	1,118,887	281
2001	12	2,825,914	235,493	59
2002	8	3,948,333	493,542	124
2003	5	7,088,794	1,417,759	356
2004	9	18,765,780	2,085,087	523
2005	21	16,135,920	768,377	193
2006	16	3,215,380	200,961	50
2007	29	32,654,095	1,126,003	282
2008	32	20,087,380	627,731	157

기본 데이터베이스를 토대로 전환한 인덱스

숫자로 이뤄진 인덱스를 보기 쉽게 바꾼 그래프

아트 인덱스 읽기: 불황 때 더 강한 애니시 커푸어 시장

아트 인덱스의 가장 강력한 무기는 어떤 가정을 객관적인 수치로 분석할 수 있다는 것이다.

인도 출신의 영국 조각가 애니시 커푸어는 현대미술 작가 중 정점에 서 있다. 영국 최고의 미술상인 터너상 수상, 전 세계 수많은 도시에 자리 잡은 그의 거대 조각들, 그리고 2012년 런던 올림픽 주경기장 옆의 초대형 랜드마크까지, 예술 그 자체로 성공을 이룬 그는 미술시장에서도 비싼 작가로 정평이 나 있다. 그렇다면 경제 불황기인 요즘 애니시 커푸어의 작품을 사는 것은 득일까, 아니면 독일까? 이를 아트 인덱스 분석 도구를 활용해 살펴보자.

2007년부터 2012년 10월까지 뉴욕, 런던, 일본 등 전 세계 주요 경매회사에서 팔린 애니시 커푸어의 조각 작품 98건의 결과와 S&P 500지수를 분석해봤다. 그 결과, 세계적 경제 위기가 불어 닥친 2008~09년에 주가지수는 급락했던 반면 커푸어의 경매 성적은 오히려 좋았다는 것을 알 수 있다. 그의 최고가 경매 기록(『무제 Untitled』, 387만 달러)도 2008년 7월에 나왔다.

이 그래프에서 주가지수는 2007년을 100으로 놓고 봤을 때 불황인 2009년에는 63으로 내려갔다가 조금씩 회복돼 2012년에 93까지 간신히 회복했다. 하지만 커

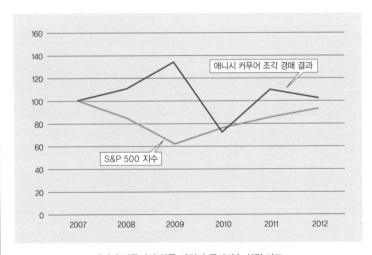

애니시 커푸어의 작품 가격과 주가지수 실적 비교

2009년 런던 로열
아카데미에서 열린
회고전에서
야외 마당에 설치된
커푸어의 조각작품
「키 큰 나무와 눈
(Tall Tree and
the Eye)」(2009)

푸어의 시장 실적인 가격지수는 2007년을 100으로 봤을 때 2009년 오히려 134까지 올라갔다. 불황인 2010년에는 소품 위주의 작품들이 나와 가격지수가 74로 꺾였지만, 2011년 초에 이미 100선을 회복해 2012년에도 102를 유지했다. 2010년을 제외하면 커푸어의 미술시장 실적은 주식시장의 실적보다 앞서 있다. 다시 말해 주식 투자보다 커푸어의 작품을 사는 것이 수익성 면에서 나을 수 있다고 그래프는 속삭이고 있다.

3.
아트펀드

사람들은 왜 그림을 살까? 저마다 사정은 다르겠지만 그 기저에는 공통된 '동기'가 있다. 그림을 사면 덤으로 얻는 이득이 있기 때문이다. 첫째, 그림은 그림 소유자의 '아바타'다. 경매회사에서 1억 400만 달러에 낙찰 받은 피카소의 「파이프를 든 소년」이 곧 소유자의 지위와 부, 지식 정도, 삶의 가치관을 대변하기 때문이다. 둘째, 미술계뿐만 아니라 일반 대중의 입에 오르내리면서 소유자는 미술계의 슈퍼 파워로 자리 잡을 수 있다. 미술품이 소유자에게 사회적 지위와 권력을 안겨주는 것이다. 셋째, 완벽한 컬렉션을 구축하기 위한 노력이다. 반 고흐, 르누아르, 모네 등 인상파 그림을 위주로 컬렉팅을 했는데 안타깝게도 마네가 빠졌다면 무슨 수를 써서라도 마네를 컬렉션에 들여놓아야 이야기가 되는 것이다. 그리고 마지막으로 투자 의도가 빠지지 않을 수 없다. 그림을 사고팔아 시세 차익을 누리는 시대가 되었기 때문이다.

그야말로 미술품도 이제는 투자의 수단이 된 시대가 왔다. 그중 최고의 투자 수단으로 꼽히는 것이 '아트펀드'다. 금융 용어인 '펀드fund'는 불특정 다수에게 모금한 돈으로 수익을 내서 차익을 투자자에게 돌려주는 투자 방식을 말한다. 아트펀드는 말 그대로 일반 투자 상품 대신 미술품을 사고팔아 생기는 차익을 투자자에게 돌려준다.

아트펀드의 흥망사: 곰 가죽 펀드에서 파인아트펀드까지

아트펀드는 사실 오래전부터 존재해왔다. 파리를 중심으로 미술계의 찬란한 시기가 시작됐던 1850년대, 경제 이론가들은 미술품에도 투자용 펀드를 개발할 수 있다고 제안했다. 그중 확고한 신념을 가진 사람들은 실제로 그림을 사고파는 모임을 결성하기도 했다. 미술품을 사고팔아 수익을 남긴 최초의 미술 투자 사례인 '곰 가죽 모임Bearskin Syndicate'[1]이

그것이다.

선박업자로 풍족하게 살던 앙드레 르벨은 우연한 기회에 젊은 화상들과 교유하며 미술품 또한 좋은 투자 수단이 될 수 있다고 확신했다. 10여 년간 미술계에 꾸준히 발걸음을 한 르벨은 획기적인 아이디어를 냈다. '돈이 될 만한' 그림들을 사서 훗날 비싼 값에 되팔자는 것이었다. 1904년 르벨은 금융인, 법률인 등 지인 열두 명과 함께 '곰 가죽' 모임을 만들고 미술품에 투자를 했다. 이들은 각각 돈을 출자해 10년 후 작품을 팔아서 수익을 나누기로 했다.[2] 이 모임은 피카소, 반 고흐, 마티스 등 당시로서는 획기적인 동시대 작품들을 사들였다.

10년 후인 1914년 3월, 파리의 뒤로 경매장에서 곰 가죽 단체가 소장한 작품 145점이 경매에 나와 예상가를 훨씬 뛰어넘는 가격으로 엄청난 수익을 남겼다. 아방가르드한 작품들의 성공적인 판매로 미술품에 대한 대중의 관심이 뜨거워졌고, 미술품 또한 하나의 투자 수단이 될 수 있다는 것을 입증한 역사적인 사건이었다. 한 가지 특이한 것은 곰 가죽 모임이 벌어들인 수익의 20퍼센트를 작가들에게 되돌려 주었다는 점이다. 이는 미술작품이 재판매될 때 생기는 이익의 일부를 작가에게 되돌려주는 오늘날의 추급권과 일맥상통한다. 곰 가죽 펀드는 단순히 그림 매매를 통해 수익을 극대화하는 것을 넘어서서 그 수익을 예술가와 나눔으로써 예술과 예술가를 지원한다는 미술 후원자의 면모를 갖추고 있었다.

이런 면에서 조직적이고 전문적으로 투자한 본격적인 아트펀드 1호

1 곰 가죽이라는 이름은 라퐁텐 우화에 나오는 곰과 두 친구 이야기에서 유래됐다고 한다. 모피상에게 곰 가죽을 가져다주겠다며 가죽 값을 미리 받지만 곰의 꾀에 넘어가 결국 곰을 잡지 못했다는 이야기다. 실제로는 없는 곰 가죽으로 모험을 했듯 미술품 투자에도 모험을 걸어보겠다는 취지에서 붙은 이름이다.

2 마이클 C. 피츠제럴드, 이혜원 옮김, 『피카소 만들기』, 다빈치, 2007, 28쪽

는 '영국 철도연금 펀드'다. 1974년 시작한 이 펀드는 미술 투자의 성공적인 사례로 오늘날까지 회자되고 있다. 이들은 전체 영국 철도연금 펀드의 2.9퍼센트를 미술품에 투자했다. 1970년대 당시 영국철도연금 펀드는 경제 상황이 나빠지자 대체 투자 수단으로 미술품에 주목했다. 올드 마스터(18.8%), 인상파(10.2%), 중국 도자기(10.2%), 책과 지도 류(10%), 올드 마스터 드로잉(11.1%), 고가구(8.3%) 등 투자 대상을 열 개의 카테고리로 분류한 뒤 총 2,400여 점을 사 모았다.[3] 투자는 성공적이었다. 이를 1987년부터 1999년까지 순차적으로 시장에 내다 팔아 11.3퍼센트의 순익을 기록한 것이다. 한 예로 카날레토의 「베네치아 풍경」을 1975년 22만 파운드에 구입해 1980년대에 410만 파운드에 되팔았다. 재미있는 것은 대부분의 수익이 100여 점의 인상파와 올드 마스터 작품에서 나왔다는 사실이다. 싸구려 작품을 많이 사는 것보다 최고급 작품에 투자하는 게 낫다는 교훈을 안겨준 셈이다.

성공적인 아트펀드 투자의 조건

21세기에 들어서면서 아트펀드의 번성기가 시작됐다. 주식시장이 죽을 쑤면서 미술품 투자가 새로운 대체 투자 수단으로 떠오르면서부터다. 풍부한 현금을 손에 쥔 기관 투자가들과 일부 부유층은 과감하게 아트펀드에 투자해 전통적인 투자 방식에 다양성을 더했다. 여기에 또 다른 요인들이 아트펀드에 대한 관심을 키웠다. 첫째, 미술품 가격지수와 각종 데이터 분석이 쏟아지면서 미술품 가격 정보에 대한 접근이 쉬워졌다. 둘째, 미술품에 투자하는 것이 멋지다고 여기는 젊은 세대의 취

3 Eckstein, J., "Investing in Art", *ArtBusiness*, Routledge, 2008, p.75

향도 한몫했다. 이들은 전통적인 펀드 투자보다 미술품 투자가 먼 미래를 내다보는 '비전'을 제시한다고 여겼다. 셋째, 인상파와 근현대 미술품 가격이 엄청나게 오르면서 아트펀드에 대한 관심이 증가했고, 또 투자금을 모으기도 전보다 수월해졌다.

그렇다면 성공적인 아트펀드를 위한 조건은 무엇일까? 아트펀드의 전략은 두 가지다. 가치 있는 작품을 골라 적절한 가격에 구매하고, 이들 작품의 가치를 더욱 올려 비싸게 되파는 것이다. 그래서 아트펀드에서는 주로 유명세가 있는 작가나 작품을 거래한다. 피카소나 베이컨, 워홀은 누구나 인정하는 작가이므로 이들의 작품은 투자 위험성이 적다. 또한 이들의 작품은 한정적이기 때문에 작품 값은 당연히 오를 것이다. 혹은 뛰어난 작가의 2급 작품이나 아직 학계에서 인정을 받지 못한 유망한 작가를 전략적으로 띄우기도 한다. 이 경우 5년 아니면 10년 후를 내다보는 것이라서 어느 정도 위험을 감수해야 한다. 하지만 대가의 작품을 비싼 값에 사들여 파는 것보다는 수익 면에서 더 나을 수도 있다.

아트펀드 시장에서 가장 성공적으로 운용하고 있는 파인아트펀드의 사례를 살펴보자. 아트펀드의 관건은 좋은 작품을 싸게 사서 비싸게 파는 것이다. 파인아트펀드의 경우 좋은 작가의 작품을 선별하기 위한 다음과 같은 전략을 고수하고 있다.

① 여덟 개 장르에서 5,000여 명 아티스트를 대상으로 시장에서의 실적을 추적한다.
② 이중 상위 4퍼센트의 작품에만 투자한다.
③ 전문 지식, 작품 진위 감별, 역사적 가치 등을 따져 불황에도 민감하지 않은 작품을 추린다.
④ 투자자산으로서 미술품에 대한 전문적인 연구를 의뢰한다.

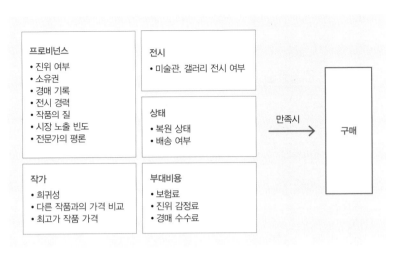

<table>
<tr><td>

프로비넌스
- 진위 여부
- 소유권
- 경매 기록
- 전시 경력
- 작품의 질
- 시장 노출 빈도
- 전문가의 평론

</td><td>

전시
- 미술관, 갤러리 전시 여부

상태
- 복원 상태
- 배송 여부

</td></tr>
<tr><td>

작가
- 희귀성
- 다른 작품과의 가격 비교
- 최고가 작품 가격

</td><td>

부대비용
- 보험료
- 진위 감정료
- 경매 수수료

</td></tr>
</table>

만족시 → 구매

투자 대상 작품에 대한 사전 작품 실사 과정

일단 작가와 작품 군이 선정이 되면 구매 전 검토 작업을 거친다. 이를 미술시장 전문용어로 '작품 실사Due Dilligence'라고 한다. 파인아트펀드의 경우 투자자에게 펀드에 대한 신용도를 높이기 위해 반드시 필요한 과정이다. 펀드 운용자는 다른 비슷한 작품과 가격을 비교하고, 작품의 상태를 점검하며, 시장 상황을 검토하는 등 20가지 체크 포인트를 거쳐야만 실제 구매에 들어간다.

이렇게 모아놓은 작품들을 시장의 반응을 시시때때로 살피며 적당한 때에 팔아 차익을 남기는 식이다. 파인아트펀드에 따르면 2008년 12월 세계 경제 불황에도 불구하고 당시 총 33점의 작품을 팔아 최고 546퍼센트, 최저 1퍼센트의 수익을 올렸다.

그중 성공적인 투자로 일컬어지는 몇몇 작품이 있다. 파인아트펀드는 피터 도이그의 「철의 언덕」(1991)을 2005년 6월 88만 달러에 구입했다가 1년 후 182만 달러에 되팔아 107퍼센트의 수익률을 올렸다. 2006년 1월에 구입한 프랑크 아우어바흐Frank Auerbach의 「모닝턴 크레센트, 해

질 녘Mornington Crescent, Dawn」(1992)은 110만 달러에 사들여 다음 해 6월 230만 달러에 팔았다. 수익률 125퍼센트였다. 파인아트펀드는 이렇듯 작품 평균 보유 기간을 18개월로 잡고 단타 매매로 괜찮은 수익을 올리고 있다.

1990년대부터 2000년대까지 미술시장이 활황기를 맞았을 때 아트펀드는 세계 곳곳에서 우후죽순 생겨났다. 그러나 오늘날 대부분의 아트펀드는 소리 소문 없이 사라졌다. 영국의 파인아트펀드 정도만이 7퍼센트 이상의 수익을 창출하며 건재하고 있을 뿐 성공적인 아트펀드보다 망한 아트펀드가 더 많다. 한국에서도 미술시장이 급격히 팽창해 호시절을 누리던 2006년 이후 여러 개의 아트펀드가 출시됐으나 대부분 유야무야 없어졌다. 프랑스의 대표 은행인 BNP 파리바의 자회사가 운용한 '콘세일 아트 투자 펀드'는 1980~90년대 800만 달러를 투자했다가 40퍼센트의 손실을 입었다. 2000년대 들어 ABN 암로나 펀우드 등 세계적인 투자 은행이 의욕적으로 투자자를 모집했으나 모집에 실패하거나 중도에 포기하는 등 아트펀드 운용의 성공적인 사례는 좀처럼 찾기 힘들다.

아트펀드가 성공적인 미술 투자의 사례가 될지는 아직 미지수다. 그러나 한 가지 고무적인 일은 그간의 실패 사례를 비웃듯 여전히 미술 투자는 곳곳에서 이뤄지고 있다는 사실이다.

Learn more

파인아트펀드 대표인 필립 호프먼의 투자 원칙

• 한 작품의 1년 기대 수익률은 40퍼센트로 잡는다. 혹은 3년 안에 300퍼센트의 수익을 올린다.

• 작품은 30만 달러에서 500만 달러 사이에서 고르며, 작품당 평균 가격은 60만 달러다.

- 투자금의 최소 금액은 25만 달러이며 최소 3년 이상 투자한다. 그래야 현금을 확보하기 쉬워진다.
- 거래 비용을 줄이기 위해 경매 대신 개인 간의 거래를 한다. 자금 압박으로 컬렉션을 시장에 내놓으려는 자들에 주목한다.
- 소규모의 투자자들이 공동으로 특정 작품을 사서 1~2년 안에 되파는 '공동 투자' 방식도 있다.
- 매입한 작품들은 제네바에 있는 저장고에 두거나 미술관에 돈을 받고 대여해준다. 간혹 투자자가 집에 작품을 걸고 싶다면 1년에 작품 가격의 1.25퍼센트에 해당하는 대여비를 받고 빌려준다.
- 전체 투자 금액 중 5퍼센트 선에서 미술에 투자하는 것이 좋다. 만약 100만 달러를 미술에 투자한다면, 50만 달러는 아트펀드에, 30만 달러는 공동 투자에, 나머지 20만 달러는 개인 컬렉션으로 분산한다.

IV. 미술 법과 윤리 Art Law & Ethics

성공적인 아트 비즈니스를 수행하려면 무엇보다 중요한 것이 법적인 체계와 지식을 이해하는 것이다. 모든 비즈니스 행위가 이곳에서 비롯되고 제한을 받기 때문이다. 미술품 거래 시 드는 세금과 각종 규제, 작가 작품에 대한 지적재산권·인격권·추급권 등 각종 권리 조항들 등 그림 하나를 사는 데도 여러 가지 고려할 사항이 산적해 있다. 이를 잘 모르고 거래를 했다가는 큰 손해를 볼 수도 있다. 더구나 윤리적인 문제로 들어가면 개인의 명예를 실추당하는 지경에 이르기도 한다. 미술품 거래 시 보이지 않는 각종 법 제도와 윤리적인 논란 등에 대해 알아보자.

1.
법에서 바라본
아트 비즈니스의 세계

아트 비즈니스만큼 모호한 장사도 없다. 갤러리에서 일반적으로 그림이 팔리는 과정을 보자. 평소 거래를 자주했던 고객이 새로 전시한 작품 중 마음에 드는 작품을 하나 발견했다. 고객은 갤러리 사장에게 "이 작품을 사겠다"라고 말했다. 자, 이로써 계약은 성사됐다. 따로 계약서를 쓰지 않아도 신용으로 작품 거래가 이뤄진 것이다. 이처럼 갤러리에서 작품을 사고팔 때는 일반적으로 '구두'로 계약이 성사된다. 그런데 이 고객이 돌아간 후 또 다른 고객이 들러 유독 이 작품에 관심을 보였다. 이미 누군가 사기로 했다고 말했지만 또 다른 고객은 더 높은 값을 부르며 작품을 자신에게 팔라고 부탁했다. 갤러리 사장은 어떻게 해야 할까?

물론 더 비싼 값에 팔면 당장 이득은 높겠지만 갤러리 사장은 정중하게 거절한다. 이전 고객과의 신뢰를 깨뜨리지 않기 위해서다. 이렇듯 미술계의 비즈니스는 아직까지도 신용을 바탕으로 한 거래가 다반사다. 반대로, 이렇게 모호한 비즈니스 스타일은 때로는 법적·윤리적인 분쟁을 낳기도 한다. 그래서 미술 선진국인 영국이나 미국에서는 이를 해결하기 위한 '미술 법'이 점점 진화하고 있다.

작가 또한 미술의 법적 테두리에서 자유롭지 못하다. 저작권법이 시장에서 활성화되기 시작한 1990년대부터 현대미술 작가와 관련한 송사가 끊이지 않고 있다. 유명한 소송 사건을 하나 살펴보자. 일상의 오브제를 소재로 작품 활동을 하던 제프 쿤스는 1980년대 말, 한 남녀 커플이 여덟 마리의 개를 안고 있는 조각 작품을 제작했다. 이 작품들은 총세 개의 에디션이 36만 7,000달러에 판매되는 큰 성공을 거두었다. 그런데 얼마 안 돼 문제가 발생했다. 이 작품이 자신의 저작권을 침해했다며 사진작가인 아트 로저스가 쿤스를 상대로 소송을 벌인 것이다.

저간의 사정은 이러했다. 아트 로저스가 찍은, 어느 커플이 여덟 마리의 개를 안고 있는 흑백사진은 엽서나 포스터의 이미지로 널리 사랑 받

왼쪽은 아트 로저스의 사진 작품 「강아지들Puppies」(1985),
오른쪽은 제프 쿤스의 조각 「줄줄이 강아지들」(1988)

앗다. 우연히 이 이미지가 실려 있는 엽서를 본 쿤스는 조수를 시켜 엽
서 이미지대로 조각상의 틀을 만들도록 시켰다. 쿤스의 조각 작품은 개
의 코를 과장되게 확대하고, 남녀의 머리에 꽃이 꽂힌 것 외에는 로저스
의 사진 이미지와 거의 흡사했다. 로저스는 법정에서 쿤스가 자신의 이
미지를 무단 도용했다며 작품 판매 중지와 위자료를 요구했고, 쿤스는
"이것은 사진을 패러디한 것이기 때문에 정당하게 사용할 수 있다"라고
맞받아쳤다. 미국 법원은 로저스의 손을 들어주었다. 사진과 조각의 이
미지가 거의 일치할 정도로 유사성이 높았기 때문이었다.

로저스와 쿤스의 이 유명한 저작권 소송 사건 이후 미술작품과 연관
된 각종 저작권 소송이 쏟아져 나왔다. 글렌 브라운, 데이미언 허스트,
바버라 크루거, 카이 차오창 등 저명한 작가들이 줄줄이 이미지 도용으
로 소송을 당했다. 또한 이 소송 건은 미술계에서 저작권에 대한 새로
운 논쟁을 불러일으켰다. 저작권을 옹호하는 입장에서는 작가들이 이미
지를 무단으로 사용하는 것은 '절도'와 같다며 강력하게 법의 제재를 받

아야 한다고 주장했다. 그러나 일각에서는 "복제하고, 인용하고, 기존의 이미지를 소재로 작업하는 것은 예술의 속성"이라며 예술품에 너무 엄격한 잣대를 가하면 안 된다고 역설한다.[1] 이로 인해 많은 예술가들이 자기 규제를 통해 예술 활동에 제약을 받을 수 있음을 우려하는 것이다. 더구나 이런 일련의 소송으로 작가는 소송 비용, 위자료 등 많은 비용을 지불해야 하고 어렵게 쌓아온 명성에 금이 갈 수도 있다.

이렇듯 오늘날 미술작품과 관련된 분쟁은 작가뿐만 아니라 갤러리 사장, 큐레이터, 미술관 관계자 들 사이에 언제든지 일어날 수 있는 이슈가 되었다. 독특한 상품인 미술품을 소재로 하다 보니 아트 비즈니스와 관련한 법 문제는 꽤나 까다롭고 사례마다 다른 해석을 낳기도 한다.

미술 법을 전공으로 하는 변호사가 바라보는 미술시장은 이렇다. 첫째, 미술시장은 다분히 국제적인 시장이기 때문에 국가마다 법 조항이 다르고 해석의 여지도 천차만별이라 무척 복잡하다. 둘째, 마땅한 판례나 기준이 없기 때문에 법의 기본적인 원칙을 이해하고, 상식과 미술계의 비즈니스 스타일을 적극적으로 고려해야 한다. 이런 특수성 때문에 아직 '미술 전문 변호사'는 법조계에 흔치 않은 실정이다.

그나마 각종 분쟁을 해결하며 쌓아온 노하우로 법적 체계가 잘 마련되어 있는 조직은 경매회사다. 소더비 경매의 경우 열세 명의 변호사가 있다. 런던에 여섯 명, 뉴욕에 여섯 명, 파리에 한 명이 상주해 경매와 관련한 모든 거래와 소송의 법적 문제를 검토하고 해결한다. 이들은 작품 거래, 소유권·지적재산권 분쟁, 세금 문제, 조직 합병과 인수 등 다양한 분야에서 법적인 문제를 책임지고 있다.

1 McClean, D., and Shubert, K., *Dear Images: Art, Copyright and Culture*, Ridinghouse, 1999, p.11

미술시장 전체를 놓고 봤을 때 수시로 법정 논쟁이 붙는 분야는 크게 네 가지로 나눌 수 있다. 작품의 소유자를 가리는 소유권 분쟁, 작품의 진위 여부를 판단하는 위작 논쟁, 불가항력적으로 작품을 빼앗겨 이를 되찾으려는 전리품 환수 논쟁, 작품의 보유 기록 등을 입증하는 프로비넌스 논쟁 등이 그것이다.

- **소유권 분쟁** 가족이나 유족 간의 분쟁 혹은 도난으로 인한 분쟁이다. 이런 경우 작품에 대한 소유권을 주장하거나 아니면 판매해서 수익을 똑같이 나누는 절차를 거친다.
- **위작 논쟁** 작품이 진짜냐 가짜냐를 놓고 종종 논쟁이 일어난다. 작가가 생존해 있다면 작가의 진위 감정이 중요하지만 작가 사후에는 전문가, 재단 관계자, 카탈로그 레조네catalogue raisonné[2]를 근거로 진위 감정을 벌인다.
- **전리품 환수 논쟁** 전쟁 기간 중 약탈당한 미술작품의 경우, 훗날 거래 시 소유권 분쟁이 종종 발생한다. 어떤 전쟁이었나? 무슨 법을 적용해야 하나? 연관된 다른 이슈는 없는가? 현재 소유자와 원 소유자는 어떤 권리를 갖고 있는가? 이와 같은 복잡한 이슈를 따져보아야 한다.
- **프로비넌스 논쟁** 작품이 거래되기 위해서는 주민등록증과 같은 '프로비넌스'가 필요하다. 그러나 경매에 나온 작품조차 프로비넌스가 빈약한 경우가 종종 생긴다. 한 작품에 대해 얼마만큼의 정보를 알고 있는가? 더 많은 정보는 어떻게 알 수 있는가?

2 카탈로그 레조네는 한 작가의 작품 전체를 기록해놓은 방대한 작품 기록집이다. 이를 만드는 데 수많은 연구자가 투입되며 수년이 걸리기도 한다. 대부분 사후 작가의 작품을 대상으로 하며 딜러, 박사학위 학생 등 작가에 대한 전문가적 지식을 가진 사람들이 이를 작성한다.

2.
세금에 주의하라!

2013년 11월 미술 경매 역사상 최고가 작품이 새롭게 탄생했다. 프랜시스 베이컨의 삼면화인 「루치안 프로이트의 세 점의 습작Three Studies of Lucian Freud」(1969)이 뉴욕 크리스티 경매에서 1억 4,200만 달러에 낙찰된 것이다. 언론은 새로운 최고가 그림의 등장에 흥분했지만, 언론이 들추지 않은 경악할 만한 사실은 그 너머에 있었다. 바로 '진짜 그림 값'이다. 이 작품이 현장에서 실제로 낙찰된 가격은 언론에 보도된 1억 4,200만 달러가 아닌, 1억 2,700만 달러다(공식적으로 발표된 금액인 1억 4,200만 달러에는 기존 낙찰가에 구매자가 경매회사에 지불해야 할 수수료가 포함돼 있다. 뉴욕 크리스티의 경우 200만 달러 이상의 낙찰 작품에는 12퍼센트의 수수료를 부과한다). 이 그림은 치열한 경합 끝에 익명의 컬렉터의 손에 넘어갔다. 기쁨도 잠시, 그에게는 할 일이 남아 있다. 각종 수수료와 세금을 정산하는 일이다. 일단 경매회사에 낙찰가의 12퍼센트에 해당하는 1,524만 달러를 수수료로 지불해야 한다. 작품 하나를 낙찰 받으면서 경매회사에 내는 수수료가 무려 157억 원이나 된다. 여기에 작품 거래 시 정부에서 부과하는 부가가치세(혹은 판매세)를 내야 한다. 이 그림은 뉴욕에서 거래됐으니 뉴욕 주의 법에 따라 수수료의 4퍼센트에 해당하는 판매세Sales Tax를 낸다. 또 작가나 후손에게 지급하는 추급권 비용(0.25~4%)도 추가로 지불해야 한다. 결국 베이컨의 삼면화는 언론에 보도된 1억 4,200만 달러보다도 훨씬 더 비싼 그림이 되어버린다.

이 거래가 만약 유럽에서 이뤄졌다면 사정은 또 달라진다. 영국 런던의 크리스티 경매에서 이 그림이 낙찰됐다면 이 그림 값에 추가로 지불해야 할 세금 총액은 미국에서보다 더 많아진다. 일단 미국에서 들여온 이 그림에 수입 시 부가가치세 5퍼센트가 부과된다. 또 낙찰 후에는 수수료의 20퍼센트가 부가가치세로 부과된다. 물론 추급권 비용도 내야 한다. 벨기에·덴마크·그리스 등 유럽연합EU 가입 국가 중에서도 미술품

수입 시 세금 비율이 높은 나라에서 낙찰됐다면 그야말로 세금 폭탄을 피해갈 수 없다.

결국 미술시장에서 작품을 거래할 때 가장 우선적으로 고려해야 할 사항은 세금 문제다. 어느 도시에서 작품을 거래하느냐에 따라 실제 작품 구매에 드는 비용이 천지차이이기 때문이다.

이를 위해서는 일단 미술시장의 법 체계를 살펴봐야 한다. 세계 미술시장은 런던과 뉴욕으로 양분된다. 런던 시장은 좀 더 넓게 유럽 시장의 관점에서 살펴봐야 한다. 유럽연합이 한 국가나 마찬가지이기 때문이다. 유럽 각 국가는 1957년 로마에서 '경제 공동체'를 주창한 뒤 오랜 세월에 걸쳐 '하나의 유럽'을 위해 통합의 노력을 기울여왔다.[1] 그 결과 오늘날 유럽연합은 상품, 서비스, 인력, 자본 등 모든 것이 자유롭게 드나드는 한 국가의 체제를 구현했다. 다만, 각 나라의 사정에 맞게 세금 비율에 있어서는 약간의 자율을 인정했다.

유럽연합은 1990년대 들어 회원국 간에 부가가치세를 재정비하는 작업을 벌여왔고 마침내 2006년 이를 실제로 적용했다. 부가가치세란 매 거래 단계마다 발생하는 소득profit에 대해 부과하는 일종의 사치세다. 각 멤버 국가마다 비율이 조금씩 다르긴 하지만 부가가치세의 최소 비율은 15퍼센트로 정했다. 단, 미술품에 부과하는 부가가치세는 일반 부가가치세와 달리 비율을 낮게 정하고 최저 5퍼센트 이상을 유지하도록 했다. 미술품에 일반 사치품에 준하는 부가가치세를 부과했다가는 미술품 시장이 아예 고사할 수 있기 때문이다.

1　1957년 이탈리아 로마에서 유럽 경제조약(European Economic Treaty)을 갖고 '열린 시장'을 주창했다. 그 결과 1993년 '단일화된 유럽 시장'을 구현함으로써 비자 없이 인력이 드나들고, 각종 세금이나 규제 없이 상품, 서비스, 자본이 드나드는 하나의 시장이 되었다. 1993년 11월 1일 마스트리흐트 조약 발효에 따라 EC는 EU로 공식 명칭을 바꾸었다. 현재 EU 가입국은 28개국에 이른다.

출처: 유럽연합위원회(2014년 7월 1일 현재)

EU 멤버 국가	자국에서 부과하는 부가가치세(%)	미술품 수입 시 부가가치세(%)
덴마크	25.46	25.46
영국	20	5
프랑스	20	5.5
네덜란드	21	6
오스트리아	20	10
독일	19	7.47
스페인	21	10
그리스	23	13
이탈리아	22	10.48
룩셈부르크	15	6
벨기에	21	6

유럽연합 국가의 부가가치세 비율과 미술품 수입 시 부가가치세 비율

가령 미술품이 경매에서 낙찰되면 그 수수료에 대해 부가가치세를 부과한다. 유럽연합 밖의 국가에서 유럽연합 내로 작품을 들여올 경우 부가가치세가 붙고 또 국내에서 그 작품이 거래될 경우 그 국가가 정한 부가가치세를 추가로 내야 한다. 예를 들어, 런던의 딜러가 미국에 있는 갤러리에서 그림을 들여온다면 5퍼센트의 부가가치세를 낸다. 그리고 영국에서 이 그림이 팔릴 경우 소득에 대해 20퍼센트의 부가가치세를 추가로 낸다. 반대로 이탈리아의 딜러가 미국에서 그림을 들여온다면 일단 10.48퍼센트의 수입 부가가치세를 낸 뒤, 판매 시 22퍼센트의 부가세를 또 내게 된다. 이렇듯 영국에서 그림을 수입하느냐 이탈리아에서 그림을 수입하느냐에 따라 딜러가 내야 할 세금 액수가 달라진다. 이 두 가지 예가 함축하는 것은 매우 의미심장하다. 유럽의 어느 국가에서 미술품을 거래하느냐에 따라 세금의 무게가 달라진다는 사실이다. 수입 시 부가가치세가 상대적으로 적은 영국이나 프랑스가 미술시장에서 당연히 우위를 선점할 수밖에 없다.

한편 유럽연합 국가 내의 부가가치세는 유럽연합 회원국 시민에게 부과되기 때문에 회원국 시민이 아니라면 부가가치세를 면제 받는다. 가령 한국인인 내가 런던의 한 갤러리에서 그림을 구입하는 경우 나는 부가가치세를 내지 않아도 된다(한국인 관광객이 런던에서 쇼핑을 한 뒤 공항에서 세금 환불을 받아서 돌아가는 경우를 생각하면 쉽다).

실제로 미술 현장에서는 미술품의 세금 부과를 놓고 웃지 못할 촌극이 벌어지기도 한다. 런던의 유명 갤러리인 혼치 오브 베니슨Haunch of Venison은 몇 해 전 비디오 아티스트인 빌 비올라와 댄 플래빈의 설치 작품을 전시하기로 했다. 작품 규모가 큰 이들 작품 여섯 점은 해체된 상태로 영국 내에 반입됐는데 영국 정부는 이를 미술품이 아닌 '조명 기구'로 분류해 20퍼센트의 수입 시 부가세를 부과했다. 갤러리는 법원에 소송을 걸었고 다행히 다시 예술품으로 분류돼 5퍼센트의 수입 시 부가세를 내게 됐다. 그러나 유럽연합 내 수입세 규정이 강화되면서 요즘도 해체된 설치 작품이 미술이냐 아니면 '조명 기구'냐라는 식의 논란은 더욱 커지고 있다. 미술계와 법의 간극은 아직도 상당히 커 보인다.

한편 유럽연합 내에서 외부로 미술품을 수출할 경우 정부 공인 수출입 면허가 있어야 한다. 하지만 15만 유로 이하의 회화 작품과 3만 유로 이하의 수채화는 면허 없이 작품을 거래할 수 있다. 유럽 대부분의 국가들이 미술품 수출 시 깐깐한 잣대를 적용한다. 해당 국가의 역사와 연관성이 높은 작품, 미적인 아름다움이 높은 작품, 귀중한 연구 자료 등은 해외로 반출 수 없다고 보면 된다.

그렇다면 유럽연합의 대척점에 있는 미국 시장은 어떨까? 미국은 수입세나 수출세가 아예 없다. 대신 판매세가 있는데, 주마다 세금 부과율이 다르다. 알래스카, 몬태나, 뉴햄프셔 주 등은 판매세가 없다. 미술 시장의 심장인 뉴욕이 속한 뉴욕 주는 4퍼센트의 판매세를 받는다. 유

럽 지역에 비해 미술 거래 시 세금 혜택을 크게 누리는 셈이다. 홍콩의 경우 수입세, 수출세, 부가가치세가 모두 없어 세금 면에서는 미술시장의 천국이나 다름없다.[2] 세계 미술시장이 런던(유럽 내에서 상대적으로 낮은 세금 비율), 뉴욕, 홍콩 등에서 형성되는 게 우연이 아닌 것이다.

이처럼 지역에 따라 미술품 거래 가격은 천차만별로 달라질 수 있다. 그렇다면 세금을 최소화하는 방법이 따로 있을까?

미국인 딜러 A씨가 팝아트의 대가 앤디 워홀의 수작을 독일의 컬렉터에게 팔고자 한다. 그렇다면 그는 복잡한 세금 체계를 가진 유럽연합 내에서 어떻게 해야 '세 테크'를 할 수 있을까? A씨는 당연히 그림을 영국으로 들여와야 한다. 영국은 비유럽연합 지역에서 미술품이 들어오면 5퍼센트의 세금을 부과하는 반면, 독일은 7퍼센트를 부과하기 때문이다. 일단 영국에 들어온 앤디 워홀은 비행기에 태워 독일로 갖고 가면 된다. 유럽연합 내에서는 수입세를 부과하지 않기 때문이다. 독일은 부가가치세율도 19퍼센트로 영국(20%)보다 낮기 때문에 영국으로 그림을 들여오고 독일에서 최종 거래를 하면 여러모로 이로운 결과를 얻을 수 있다.

2 물론 홍콩에도 세금제도가 있다. 하지만 사업소득세, 급여소득세 등 실질적인 소득에 대해 세금을 부과하는 직접세가 있을 뿐 부가가치세 같은 간접세는 없다. 다만, 미술품 거래 시 작품을 시장에 내놓은 위탁자는 거래 성사 시 0.5퍼센트의 위탁세를 내야 한다.

3.
지적재산권

일반적으로 재산Property의 개념은 세 가지 카테고리로 분류된다. 동산Movable Property, 부동산Real Estate Property, 그리고 지적재산권Intellectual Property이다. 과거, 전통적으로 돈의 가치는 동산과 부동산에 있었지만 문화 콘텐트가 막강한 힘을 자랑하는 21세기에는 지적재산권이 이를 대체하고 있는 추세다.

저작권: 작가에게 권력을 주다

지적재산권 중 가장 대표적인 권리로 저작권을 들 수 있다. 저작권 Copyright은 저작자가 자신의 저작물을 독점적으로 이용하거나 이를 남에게 허락할 수 있는 인격적, 재산적 권리를 말한다. 남이 어떠한 용도로도 저작권자의 허락이 없으면 상품화할 목적으로 사용할 수 없게 만드는 배타적 권리다. 저작권은 국가마다 정한 법에 따라 작가 사후 50년 혹은 사후 70년까지 그 권리가 유지된다. 베스트셀러 작가인 공지영, 조정래, 무라카미 하루키 등의 경우 인세 수입이 일반인 연봉보다 높다. 그 인세 수입을 본인이 사망한 뒤 가족이나 여타 상속자가 70년간 받는다는 것은 엄청난 혜택이자 유산이다. 우스갯소리로 대기업을 물려받으면 몇 년 안에 망할 수 있지만, 저작권은 하늘이 두 쪽 나도 70년간 지속된다.

이미 문학이나 음반 등 문화 제 분야에서는 저작권 개념이 어느 정도 자리를 잡고 있지만 미술계의 경우 아직도 혼란스러운 부분이 많이 있다. 현장의 사례를 통해 미술계에서 저작권이 어떻게 정의되며 시행되는지 살펴보기로 하자.

저작권 논쟁: 앤터니 곰리의 작업실을 가다

마치 대형 철물점 같았다. 온통 하얀색 벽으로 둘러싸인 천장 높은 공간에서 용접기의 불꽃 튀는 소리만이 정적을 깼다. 스산한 바람이 옷깃을 파고드는 런던의 혹독한 1월, 저녁 어스름을 뚫고 조각가인 앤터니 곰리Antony Gormley의 스튜디오를 찾았다. 곰리의 작업실은 런던 시내 킹스크로스 근처에 있다. 런던 시내 금싸라기 땅에 280여 평 규모의 거대한 스튜디오를 세운 것도 놀랍지만, 세계적인 건축가 데이비드 치퍼필드가 디자인한 건물 자체도 하나의 건축 작품으로 손색이 없다.

앤터니 곰리의
작업실 현장

스튜디오에 들어가니 대낮같이 환한 불빛 아래 크고 작은 완성품들이 천장에 둥둥 매달려 있다. 곰리는 보이지 않았다. 대신 여러 명의 젊은 남자들이 용접 마스크를 쓴 채 작업에 집중하고 있었다. 알고 보니 이들은 런던의 명문 미술대학인 슬레이드나 골드스미스 출신의 젊은 예술가들이었다. 어시스턴트라는 직함을 가진 이들은 곰리의 작품 철학과 개성을 바탕으로 이곳에서 자신만의 작품을 만들고 있었다. 완성작은 최종적으로 곰리의 심사를 거쳐 '곰리의 작품'으로 미술시장에 나온다 (물론 곰리의 모든 작품이 이런 제작 방식으로 나온다는 이야기는 아니다).

여기서 드는 의문 하나. 이 명문 대학 출신 재원들이 디자인하고 직접 철물을 용접해 만든 조각 작품이 곰리의 예술작품이라고? 한 스태프의 말에 따르면 이들이 받는 돈은 시간당 15파운드(2009년 기준 한화 약 2만 6,000원). 어림잡아 한 달 수입이 2,000파운드(약 350만 원) 안팎이다. 배고픈 예술가에게 적은 돈은 아니지만 이 작품이 시장에 나오면 수천만 원 대의 고가에 팔린다는 것을 감안하면 상대적 박탈감을 느낄 수밖에 없다. 그럼에도 불구하고 미대를 갓 나온 작가들은 이 스튜디오에 못 들어가 안달이다. 곰리의 작업실에서 스태프로 일했다는 이력은 이들에게는 훈장이나 다름없기 때문이다. 곰리의 작업 스타일과 비즈니스 모델을 엿볼 수 있는 좋은 기회도 된다. 또한 곰리의 작품을 제작했다는 것은 미래의 스타 조각가를 꿈꾸는 이들에게는 화려한 '스펙'이 된다.

곰리의 스튜디오에서 이런 아이러니한 상황을 본 사람이라면 누구나 혼란스러워질 것이다. 아무리 손이 많이 가는 조각이라지만 예술가의 손길이 거치지 않은 작품을 그 예술가의 것이라고 말할 수 있는가? 또 완성된 작품의 소유권ownership은 직접 만든 사람에게 있는가 아니면 그 콘셉트를 제공한 사람에게 있는가?

이런 저작권 논쟁은 비단 앤터니 곰리의 사례에서 그치지 않는다. 앤

디 워홀을 시작으로 미술품 대량 제작이 미술시장에서 하나의 트렌드로 자리 잡은 후 많은 예술가들은 공장에서 상품을 찍어내듯 작품을 대량 제작해 시장에 내놓았다. 미술계의 악동 데이미언 허스트도 마찬가지다. 그의 스튜디오를 방문했던 한 영국인 학자는 두 명의 스태프가 달라붙어 열심히 동그라미를 색칠하는 것을 지켜봤다. 그는 "심지어 작가 사인을 대신 해주는 스태프도 있었다"라며 혀를 끌끌 찼다. 허스트의 유명한 '도트(점) 페인팅'은 그렇게 스태프의 손에서 탄생해 허스트의 작품으로 시장에 나온다. 그러나 현대 미술시장에서 이런 제작 행태가 구설수에 오르는 일은 이제 거의 없다. 왜냐하면 이 그림을 사는 사람은 '도트 페인팅'이라는 작품을 사는 것이 아니라 '데이미언 허스트의 도트 페인팅'을 사는 것이기 때문이다. 그야말로 작품 그 자체보다는 작가의 이름값이 더 중요한 시대가 왔다.

그렇다면 곰리나 허스트는 스태프의 손을 거친 작품을 정당하게 자신의 작품이라고 말할 수 있을까? 저작권법에 따르자면 그렇다. 저작권은 '상업화를 목적으로 만든 상품(혹은 작품)에 대한 독점적인 권리'를 말한다. 이 말인즉슨 '아이디어' 자체는 저작권으로 보호를 받지 못한다는 뜻이다. 반드시 눈에 보이는 '물건'으로 만들어야 저작권이 효력을 발휘한다. 곰리나 허스트는 이미 자신만의 독특한 스타일을 선점해놓았기에 아이디어나 콘셉트 논쟁을 피해갈 수 있었다. 서양 미술계에는 이런 농담이 있다. "절대로 내 아이디어를 남에게 말하지 마라!" 그랬다가는 다른 작가가 그것으로 근사한 작품을 만들어 미리 저작권을 확보할 테니 말이다.

물론 개개의 예술가가 만든 작품의 저작권은 그 예술가의 것이다. 그렇다면 회사의 경우 저작권은 누구에게 있을까? 저작권은 회사의 주인이 소유하며 사후 70년까지 보장받는다(사후 70년은 영국의 경우다. 국가

마다 제정한 법에 따라 다르기 때문에 사후 50년인 경우도 많다). 그 회사에서 월급을 받으며 고용주를 대신해 작품을 만든 작가는, 불행히도, 작품에 대해 아무 권리도 없다. 곰리나 허스트의 경우도 이와 마찬가지다. 스태프들을 고용한 고용주가 작품에 대한 저작권을 갖기 때문에 스태프의 손을 거쳐 작품이 시장에 나와도 법적으로 전혀 문제될 것이 없다.

하지만 저작권 문제 해결은 그리 간단하지가 않다. 각 분쟁 사례마다 고려해야 할 것들이 천차만별이기 때문이다.

여기서 저작권과 관련된 첨예한 질문 네 가지를 던져보고 그에 대한 답을 알아보자.

서울 청계천에 있는 클라스 올덴버그의 조각 「스프링」을 다른 작가가 그림이나 사진으로 활용하면 이는 저작권 침해인가?

아니다. 공공미술품의 경우 작가가 만든 입체 작품을 평면에 이용하는 것은 저작권법에 위배되지 않는다. 이미 공공의 이익을 위해 노출한 '공유작물public domain'이기 때문이다. 가령, 올덴버그의 「스프링」을 그림이나 사진 작품으로 활용하는 것은 가능하다. 반면 「스프링」을 복제해 손바닥만 한 기념품으로 만들었다면 저작권 침해다. 같은 입체 제품이기 때문이다.

제임스 조이스의 『율리시스』를 차용해 저작권 문제없이 내 작품을 만들 수 있을까?

일반적으로 저작권은 사후 50~70년까지 보호된다. 제임스 조이스는 지난 1941년 1월 사망했다. 당시 영국의 저작권법은 사후 50년 동안 보장됐다. 이 법에 따르면 조이스의 저작권은 1991년 종료하게 된다. 그러나 그의 출생지인 아일랜드에서 1990년 저작권법을 사후 70년으로 개정해

조이스의 저작권은 다시 2011년까지 연장됐다. 다시 말해, 저작권이 끝난 시점인 2012년부터 『율리시스』는 누구나 저작권 문제없이 이용 가능하게 됐다.

논문을 쓸 때 데이미언 허스트의 작품 사진들을 마음대로 인용해도 될까?

저작권에 대해 까다롭게 구는 작가라도 해도 저작권 행사를 할 수 없는 경우가 있다. 바로 비상업적 용도로 공공을 위해 쓰일 때다. 신문 보도나 연구자의 논문, 미술관의 교육 등에 쓰이는 용도라면, 그 작가의 작품이라는 것을 명시해주는 한도 내에서 이용이 가능하다.

A 아티스트는 친구인 B 아티스트에게 자신이 그간 개발한 새로운 조각 기술을 자랑하듯 선보였다. B 아티스트는 집에 돌아가자마자 그 방식으로 조각 작품을 내놓아 세상에 공표했다. B는 A의 저작권을 침해한 것인가?

저작권은 아이디어에 대해서는 보호를 해주지 않는다. 아이디어를 활용한 작품을 먼저 세상에 내놓는 사람이 임자인 것이다. 그래서 아이디어를 함부로 발설해서는 안 된다.

예술가들, 저작권에 눈뜨다

15세기 인쇄술이 대두되면서 책과 드로잉 등이 다량 생산되는 혁명이 일어났다. 16세기 들어 이 인쇄술을 적극 활용한 최초의 작가는 르네상스의 대표적인 화가인 라파엘로였다. 당시 예술작품은 모두 벽화나 천장화처럼 갖고 다닐 수 없거나 대형 대리석 조각처럼 쉽게 이동할 수 없는 것이 대부분이었다. 그런데 예술가로서 성공하고자 하는 야망이 있던 라파엘로는 판화로 눈을 돌렸다. 판화로는 얼마든지 같은 작품을 찍

어낼 수 있으며 갖고 싶으면 누구나 쉽게 소유할 수 있다는 매력 때문이었다.

대량생산된 작품의 원저작자에게 독점적 권리가 있다는 '저작권'의 개념이 생소했던 이 시기에 하나의 사건이 터졌다. 바로 '뒤러 대 라이몬디 소송'이다. 르네상스 미술이 절정기에 올랐던 1500년대 초반 화가들은 앞다투어 판화를 세상에 내놓았다. 인쇄술의 발달에 따른 미술계의 새로운 풍토였다. 당시 판화는 작가가 그림을 그려서 전문 조각가에게 의뢰를 해서 복사판을 만든 뒤 이를 대량 인쇄하는 방식으로 제작됐다. 이름깨나 알린 화가들은 조각 기술이 뛰어난 장인에게 작품을 의뢰하곤 했는데, 당시 가장 인기 있던 판화 조각가는 마르칸토니오 라이몬디 Marcantonio Raimondi, 1480년경~1534년경였다. 거장의 그림을 정교하게 조각하는 체계적인 기술을 개발한 라이몬디는 이탈리아뿐만 아니라 유럽 전역에서 주문이 들어올 정도로 인기를 얻고 있었다. 라파엘로, 바사리 등

마르칸토니오 라이몬디, 「파리스의 심판(라파엘로의 모작)」, 1515년경

이 그의 주 고객이었다. 우리에게도 익숙한 라파엘로의 드로잉 「파리스의 심판」이 라이몬디가 조각한 작품이다.

라이몬디는 거장의 작품을 목판으로 만들어 대량생산한 인쇄물을 판매하는 게 돈이 된다는 것을 감지했다. 그는 여러 작품 중 당시 목판인쇄 작품의 '표준'으로까지 칭송받던 뒤러의 목판 작품을 베낀 뒤 이를 대량 인쇄해 판매했다. 뒤늦게 이를 알아챈 뒤러는 크게 화가 났고 "자신의 작품을 허락 없이 베꼈다"라며 베네치아 정부에 라이몬디를 고발했다. 재판 결과는 어땠을까? 재판관은 라이몬디의 놀라운 재주에 감탄한 나머지 계속 인쇄하는 것을 허락했다고 한다. 다만, 향후 인쇄물에는 꼭 뒤러의 서명이 있어야 한다는 단서를 달았다. 오늘날 저작권법의 효시가 된 최초의 소송 사건이었다.

이 사건이 계기가 돼 미술계에서도 조금씩 저작권의 개념이 싹트기 시작했다. 영국에서는 18세기 초반 저작권이 법에 명시됐고 미국은 1776년 헌법에 작가의 배타적 권리를 명시했다. 저작권이 하나의 법 개념으로 정착한 것은 1886년 베른조약[1]이 체결되면서다. 1948년 브뤼셀에서 저작권을 사후 50년까지 인정하는 법률을 의무적으로 시행하도록 했으며 현재는 사후 70년으로 저작권의 보유 기간을 늘리는 추세다.

1 문학 및 미술 저작물 보호에 관한 국제 협정. 1886년 영국, 프랑스 등 선진국들이 스위스 베른에 모여 국제조약을 만들었다. 가입 국가는 이 조약에 따라 반드시 국내법을 만들어 시행해야 한다. 이후 회원국은 20여 년마다 모여 법을 개정해나가고 있다. 한국은 1996년에 협약이 체결됐다. 현재 167개국이 가입해 있다. 저작권의 행정 업무는 WIPO(World Intellectual Property Organization)가 맡고 있다. 유럽공동체(EC)는 1993년 인간의 수명이 길어짐에 따라 저작권 기간을 사후 70년까지 연장하는 법안을 채택해 미국, 영국, 독일, 프랑스 등 35개국이 사후 70년을 적용하고 있다. 한국의 경우 2013년 7월 1일부터 사후 70년을 적용하고 있다.

미술품 저작권법의 모든 것

- **정의** 저작자가 자신의 저작물을 독점적으로 이용하거나 이를 남에게 허락할 수 있는 인격적, 재산적 권리. 남이 어떠한 용도로도 상품화할 목적으로 사용할 수 없게 만드는 배타적 권리.
- **©** 이 표시를 하는 순간 저작권이 발동된다. 공공기관에 등록을 하면 저작권에 대한 클레임도 가능하다.
- **대상** 회화, 조각, 지도, 그래픽, 건축물, 콜라주(평면)와 설치, 도자기, 가구, 보석, 거리가구(입체) 등
- **기간** 사후 50년 혹은 사후 70년까지 보호
- **소유권자** 원소유자. 고용인이 직원을 고용해서 작품을 만들었을 경우 저작권은 고용인에게 있다.
- **양도** 저작권은 사고팔 수 있다. 작가 사후에는 작가의 유언을 따르고 유언이 없을 때는 상속인에게 자동 양도된다.
- **예외 조항** 연구와 공부 목적일 때, 시사성 있는 뉴스와 관련한 보도일 때, 비평·교육·도서관 디지털 작업 등 비상업적으로 사용할 때는 저작권 침해를 적용받지 않는다.

저작 인격권: 현대미술계에 부는 뜨거운 논쟁

1989년 어느 날 밤, 거대한 철제 조각이 뉴욕의 연방 광장에서 사라졌다. 조각가 리처드 세라의 「기울어진 호」라는 작품이었다. 연방광장에 공공예술을 설치하자는 취지로 1981년 자리 잡은 이 작품은 안타깝게도 9년 만에 그 자리에서 철거되고야 말았다. 광장을 지나치는 수많은 행인들이 "이 쇳덩이를 볼 때마다 눈을 버린다"라고 끊임없이 불평을 했고 결국에는 공청회를 통해 작품을 철거하기로 결론이 났다. 작가의 작

품을 치우느냐 마느냐 하는 이 지루한 논란 속에서 세라는 고군분투했다. "이 작품은 이 자리에 걸맞게 창조된 예술이다. 자리를 옮긴다는 건이 작품을 파괴하는 것과 다름없다"라며 작품을 그대로 보존해줄 것을 호소했지만 결국은 받아들여지지 않았다.

리처드 세라의 예에서 보듯 오늘날 현대미술은 끊임없이 법적인 문제와 부닥친다. 논란을 일으키는 공공장소에 있는 예술품 혹은 썩거나 변형이 쉬운 재료를 쓴 독특한 작품 등 미술품의 주제와 재료가 다양해졌기 때문이다. 특히 예술가가 만든 작품이 변형, 왜곡, 수정되는 상황에

철거라는 굴욕을 당하게 된 리처드 세라의 「기울어진 호」(1981)

서 발생하는 문제는 '솔로몬의 지혜' 같은 해결점을 찾기가 쉽지 않다. 가령 데이미언 허스트의 '상어'가 박제돼 들어 있는 수족관 탱크 속의 물이 뿌옇게 변했다면 컬렉터가 임의로 그 물을 교체할 수 있을까? 미술관의 의뢰로 작가가 설치미술을 제작하다가 중간에 그만두었다면 미술관은 그 미완성 작품을 작가의 작품이라며 전시할 수 있을까?

이런 일련의 질문은 '저작 인격권Moral Right'의 개념에서 살펴봐야 한다. 저작 인격권은 지적재산권의 하위 개념이다. 작가에게 작품에 대한 인격적 권리가 있음을 인정한 것이다. 즉, 작가의 명예나 작가정신을 훼손하는 작품의 변형, 왜곡, 수정 등은 작가가 금지할 수 있게 법에 명시돼 있다. 저작권에 대한 국제협약인 베른조약이 처음 제정됐을 때는 저작 인격권에 관한 규정이 없었으나 1928년 베른조약 로마 협정에서 채택되었다.

앞서 리처드 세라의 예에서 보듯 저작권을 재산권으로 간주하는 미국에서는 저작 인격권이 크게 반영되지 않는다(캘리포니아 주와 뉴욕 주 등 일부 주에서만 저작 인격권을 인정하고 있다). 반면 예술가의 권한을 무엇보다 중시하는 프랑스에서는 저작 인격권이 큰 힘을 발휘한다. 예술가가 창작 과정에서 작품에 영혼을 깃들게 하기 때문에 작품을 작가의 인격체로 동일시하는 것이다.[2] 만약 리처드 세라의 「기울어진 호」가 프랑스 파리 에펠탑 광장 앞에 설치됐다면 이 작품의 운명은 달라졌을 것이다. 미국에서 천대받던 그 '쇳덩이'가 프랑스에서는 "관광객의 눈을 버린다"라는 불평을 무시하고 지금도 그 자리를 굳건히 지키고 있을 것이다. 작품을 옮기거나 변형시킨다는 것은 그 작가에게 엄청난 불명예와 치욕을 안겨주는 일로 간주되기 때문이다.

2 캐슬린 김, 『예술법』, 학고재, 2013, 57쪽

저작 인격권과 관련한 미술계의 또 다른 분쟁 사례를 살펴보자.

미국 매사추세츠 현대미술관MOCA은 스위스 출신의 작가 크리스토프 뷔셸Christoph Büchel에게 미술관 내에 전시할 작품 제작을 의뢰했다. 실물 크기의 가상 마을을 구현한 「민주주의를 위한 연습장Training Ground for Democracy」이라는 작품이었다. 그러나 작품 제작에 들어간 뷔셸이 얼마 지나지 않아 시간과 돈이 부족하다며 작품 제작을 중도에 포기해버렸다. 문제는 그다음에 벌어졌다. 매사추세츠 현대미술관이 이 만들다 만 작품을 다른 전시회에 내놓기로 한 것이다. 뷔셸은 즉각 "작가의 인격권을 침해했다"라며 소송을 걸었다.

이런 종류의 소송은 애매한 부분이 많다. 작가가 자신이 만들다 만 작품의 전시에 반대하는 것은 당연하다. 반면, 작가와 작품의 콘셉트를 협의하고 제작을 의뢰한 미술관 측은 자신들도 작품에 대한 일부의 권리가 있기에 만들다 만 작품이지만 이를 활용한 권리가 있다고 주장했다. 과연 미국 재판부는 어느 쪽의 손을 들어줬을까?

판결은 미술관에 유리하게 내려졌다. "만들다 만 작품은 예술이 아니다"라는 아주 간결한 이유에서다. 예술이 아니니 그 작품에 대해 저작 인격권은 발동할 수 없다는 논리였다. 이후 뷔셸은 몇 년간의 지루한 소송을 벌였고 결국 매사추세츠 미술관이 이 작품을 전시하지 않겠다고 결정해 사건은 종결됐다.

이 사건은 현대미술계에 시사하는 바가 컸다. 과거에는 큐레이터가 기획을 하고 작가는 작품을 제공하는 형태로 전시가 진행되었지만 오늘날은 상황이 많이 바뀌었다. 작가가 스스로 큐레이팅을 하기도 하고, 작가와 큐레이터가 협업해 작품 제작부터 전시까지 함께하는 경우도 많다. 사정이 이렇다 보니 작품의 전시나 여타 변형·왜곡 등에 대해 분쟁이 끊이지 않게 되었다. 매사추세츠 현대미술관과 뷔셸의 대립에서 보았듯,

과연 전시에서 예술가의 권한은 어디까지인가가 오늘날 새로운 화두로 떠올랐다.

미완성된 작품에 대한 분쟁을 놓고도 미국과 유럽 대륙 사이에 시각 차가 엄청나다. 유럽 대륙의 법이 베른조약에 따라 작가의 저작권이나 저작 인격권을 존중한다면, 미국은 공공성이나 재산권을 더 강조한다. 이런 유의 법적 분쟁에 대한 미국 내 판례들을 들여다보면 대부분 "미완성된 작품은 예술이 아니기 때문에, 작품의 변형이나 왜곡이라는 개념을 적용할 수 없다"라는 시각을 보이고 있다. 만약 뷔셸의 소송 건이 프랑스에서 벌어졌다면 애초에 재판에서 뷔셸이 승리했을 것이다.

저작 인격권과 관련한 또 하나의 논쟁은 올드 마스터 작품이나 고대 조각상 등과 관련해서다. 이들 작품은 길게는 수천 년, 짧게는 수백 년 전에 제작된 작품이기 때문에 저작 인격권이 적용되지 않는다. 그러나 여전히 이 작품들의 보수나 유지 방법에 대해서는 논란이 많다. 가령, 피렌체 아카데미아 미술관의 인기 전시 작품인 미켈란젤로의 「다비드」 상의 왼쪽 팔을 어떤 사람이 망치로 깨부수는 사고가 벌어졌다고 치자. 미술관 측은 이 산산이 부서진 팔을 다시 조각조각 붙여서 원상태로 회복시킬 것인가? 아니면 팔 부분만 다른 대리석으로 똑같이 복제해 붙여 놓을 것인가? 이도 아니면 부서진 채로 그냥 전시할 것인가? 무덤에 있는 미켈란젤로는 말이 없다.

이런 저작 인격권 분쟁은 예술가와 지역단체, 예술가와 미술관, 예술가와 관람객 사이에서 끊임없이 벌어질 수 있다. 더구나 개념미술, 대지미술, 뉴미디어 아트 등 단순한 회화의 수준을 넘어선 신개념 미술이 속속 나타나는 현 시대에 저작 인격권 분쟁은 더욱더 첨예하게 대두될 것으로 예상된다.

저작 인격권의 모든 것

- **소유자** 저작권을 소유한 자
- **기간** 법에 정한 저작권의 유효 기간을 따름(작가 사후 50년 혹은 70년까지). 단, 프랑스는 영원히, 미국은 작가 생존 시에만 저작 인격권을 인정한다.
- **양도** 원소유자가 타인에게 양도할 경우 저작 인격권은 소멸된다.

독창성 테스트

저작권과 저작 인격권은 모두 작가에게 부여된 소중한 권리다. 그러나 모든 작품이 이 막강한 권한의 보호를 받는 것은 아니다. 오로지 작가 자신의 개성이 녹아든 독창성 있는 작품만이 대상에 편입될 수 있다. 작가의 작품이 법적으로 원본이 아니라면 법의 보호를 받을 수 없는 것이다. 작품의 독창성을 판단할 수 있는 근거는 다음과 같다.

– 독자적인 기술과 노동력으로 제작했는가?
– 다른 소스를 전체적으로 인용했는가? 아니면 부분만 인용했는가?
이 기준을 갖고 몇 가지 미술품의 독창성 테스트를 해보자.

뒤샹, 「L.H.O.O.Q.」, 1919

① 뒤샹의 「L.H.O.O.Q」

1919년 뒤샹은 파리 거리를 걷다가 길거리에서 레오나르도 다 빈치의 「모나리자」 그림이 인쇄된 엽서를 샀다. 그는 이 엽서의 모나리자 얼굴에 콧수염을 그린 뒤 맨 아래쪽에 '그녀의 엉덩이는 뜨겁다'라고 해석되는 알파벳 약자(L.H.O.O.Q)를 적어놓았다. 이것은 엄연한 뒤샹의 작품인가 아닌가?

답: 작품이다. 기존의 모나리자 그림에 약간의 붓 터치를 더하면서 '개념'이라는 게 들어가 또 다른 결과물을 창조해냈기 때문이다. 그러나 독창성 테스트는 통과하지 못했다. 그림 자체가 다른 작가의 작품인데다 뒤샹 본인의 독자적인 기술과 노동력을 들였다고 볼 수 없기 때문이다. 하지만 예술법에서는 개념미술의 경우 작품의 개념에 저작권이 있다고 보고 있으므로 이 작품 또한 저작권의 보호를 받을 수 있다.

마네, 「풀밭 위의 점심식사」, 1863

② 마네의 「풀밭 위의 점심식사」

1863년 마네의 「풀밭 위의 점심식사」가 세상에 공개됐을 때 파리 미술계는 술렁였다. 정장을 입은 신사들과 함께 점심을 먹고 있는 여인이 알몸을 하고 있다니! 당시 기준에서는 도저히 용납할 수 없는 저질 그림이었다. 논란은 또 있었다. 세 사람이

앉은 구도가 라파엘로의 「파리스의 심판」의 일부 구도를 그대로 본떴다는 것이었다. 이것은 라파엘로를 복제한 것인가? 아니면 마네의 독자적인 작품인가?

답: 마네의 독창적인 작품이다. 비록 그림의 주요 구도는 라파엘로의 것을 따랐지만 그것은 일종의 '오마주'로 봐야 한다. 색깔이나 인물의 옷 등 마네는 자신만의 그림을 창조해냈다.

이브 클렝, 「무제」, 1956

③ 이브 클렝의 '모노크롬 블루Monochrome Blue'

이브 클렝은 자신이 지향하는 예술세계를 표현할 수 있는 푸른색을 끊임없이 연구했다. 그 결과 1960년 자신이 개발한 푸른색을 '국제적인 클렝 블루IKB·International Klein Blue'라고 명명하고 특허 신청을 냈다. 그렇다면 이 색깔은 법적으로 원조라는 것을 인정받을 수 있을까?

답: 없다. 푸른색은 그냥 푸른색이다. 거기에는 특별한 무엇이 없다.

추급권:
작품 값이 오르면 예술가도 배가 부르다

예술가에게 가장 '아트 하기' 좋은 곳을 꼽으라면 단연 프랑스일 것이다. 프랑스는 미술시장의 기능 면에서는 영국이나 미국을 따라갈 수 없지만 작가가 예술 활동을 하기에는 더 없이 좋은 곳이다. 예술인을 존경하고 우대하는 데다 법 자체도 예술인에게 무한한 권리를 부여하기 때문이다. 가장 좋은 예가 앞서 논의한 저작 인격권에 관한 권리와 여기서 다룰 추급권이다.

미술품 추급권Artist Resale Right이란 예술가의 작품이 2회 이상 재판매될 경우 일정 비율의 수수료를 예술가나 그의 유족에게 돌려주는 제도다. 수수료의 비율은 0.25퍼센트(미술품 거래 가격 50만 유로 이상)부터 4퍼센트(거래 가격 5만 유로 이하)까지로 정해져 있다. 이 제도는 미술문화 선진국인 프랑스가 1920년에 처음 도입했다. 1948년 저작물 국제협약인 베른조약에서도 추급권을 규정해놓은 뒤 2001년에 유럽연합이 입법화했고 현재는 60여 개국에서 시행 중이다.

추급권은 미술품의 독특한 특성 때문에 생겨난 권리다. 미술품은 유일한 원본 하나만 있기 때문에 작가의 손을 떠난 작품에서 생기는 추가 수입을 작가에게 일부분 돌려줘야 한다는 취지다. 추급권이 미술시장에 도입됐을 때 찬반이 선명히 갈렸다. 예술가들은 환영했지만, 컬렉터나 딜러, 경매회사는 난색을 표했다. 그림 거래 시 드는 비용이 더욱 늘어나기 때문이다. 앞서 말했듯이 추급권은 이미 미술 선진국에서는 대부분 법적으로 인정되고 있지만 한국에서는 아직 시행되지 않고 있다. 2011년 한·EU 자유무역협정이 체결되면서 2년 이내에 이를 협의한다는 조항이 들어 있지만 아직 추급권에 대한 논의는 결론을 내지 못하고 있다.

추급권이 미술계에서 어떻게 활용되는지 실제 사례를 들어보자. 만약 데이미언 허스트의 '스폿 페인팅'이 런던 소더비 경매소에서 2만 파운드에 낙찰됐다면 구매자는 낙찰가와 경매 수수료, 각종 세금뿐만 아니라 추가로 데이미언 허스트에게 미술품 추급권 비용인 800파운드를 지급해야 한다. 컬렉터나 딜러, 경매회사가 이 제도의 도입에 대해 난색을 표하는 게 어찌 보면 당연하다. 구매자 입장에서는 고려하고 있지 않던 돈이 또 들어가는 셈이기 때문이다.

그럼에도 불구하고 미술품 추급권은 왜 필요한 것일까? 첫째, 예술가에게 일종의 보상을 해줘야 하기 때문이다. 대부분 유명 예술가의 초기작은 저가에 팔려 오늘날 경매나 갤러리에서 비싼 가격에 거래된다. 예술가로서는 큰 상실감을 느낄 일이다. 둘째, 작품을 유지·관리하는 데 도움이 된다. 예술가가 사망한 후 남은 유작들은 가족이나 재단에서 보유하는데, 시간이 지나면서 일어나는 작품의 변형이나 훼손을 막기 위해 꾸준한 관리가 필요하고, 거기에는 상당한 비용이 들어간다. 추급권이 행사된다면 작품의 유지·관리에 들어가는 비용을 충당할 수 있다. 셋째, 작품 거래가 기록으로 남아 미술시장이 투명해진다. 경매회사의 거래 내역은 대중에게 모두 공개되지만 갤러리에서 거래되는 사안은 아직도 당사자만이 알 수 있다. 갤러리에서 거래되는 작품에 추급권을 부과함으로써 음성적인 미술시장을 수면 위로 끌어올리는 효과도 있다.

반대와 저항도 만만치 않다. 추급권을 도입할 경우 미술시장이 위축될 뿐만 아니라 세금을 징수하고 이를 예술가에게 전달하는 기관이 있어야 하는 등 행정 비용이 엄청나다는 것이다.

이 반대론은 기우인 것으로 나타났다. 세계적인 경제 불황에도 영국의 미술품 시장은 오히려 좋은 성적을 거두고 있는 것으로 나타났다. 영국 문화·미디어·스포츠부의 발표에 따르면 2011~12년 영국의 미술품

수출 실적이 전해보다 30퍼센트나 오른 19억 7,000만 파운드로 나타났다. 여기서 미술품이란 순수미술품 이외에도 고가구, 책, 지도, 시계 등 수집품들이 포함돼 있다. 총 거래된 품목 수도 전해 1만9,600여 개에서 3만3,200여 개로 눈에 띄게 늘어 미술시장이 활발하게 움직이고 있음을 보여줬다.

　이 성적이 무엇보다 고무적인 것은 많은 미술시장 전문가들이 지난 2006년 영국이 추급권을 도입한 후 자국의 미술시장이 위축될 것이라고 예상했기 때문이다. 영국은 이 제도 도입 후 지금까지 약 1,400만 파운드를 예술가나 그의 후손에게 지급했다. 그럼에도 불구하고 영국 미술시장은 여전히 강세를 보이고 있다. 추급권의 부정적인 효과에 대해서는 아직 더 두고 볼 일이다.

Learn more

추급권의 모든 것

- **대상 작품** 작가가 만든 원본 작품(회화, 드로잉, 판화, 조각, 도자기, 유리공예, 사진 등 저작권의 보호를 받는 대상품)
- **징수 대상** 갤러리나 경매회사 등 미술 전문가들이 주도한 거래 시 구매자가 로열티 지불(개인 간의 거래 시 징수 대상 아님)
- **지급 대상** 추급권을 법적으로 인정한 국가의 작가만이 로열티를 받을 수 있음
- **기간** 저작권과 동일(작가 사후 50년 혹은 70년까지)
- **로열티 비율**

단위: 유로

작품 가격	로열티 비율
5만 미만	4%
5만~20만 미만	3%
20만~35만 미만	1%
35만~50만 미만	0.5%
50만 이상	0.25%

추급권 로열티 비율

4.
범죄와 윤리

산업이 어느 정도 그 기틀을 마련하면 그다음에 떠오르는 이슈는 윤리와 도덕 문제다. 특히 1990년대부터 무역 등 산업이 전 지구화하면서 각종 윤리적 문제가 이슈로 떠올랐다. 미술시장도 마찬가지다. 딜러나 컬렉터 들은 미술 거래에서 종종 크고 작은 윤리적 문제와 부닥치곤 한다. 그림 거래는 사는 방식, 계약서의 불명확한 문구, 소유권 분쟁 등 사안도 복잡하고 해석의 여지가 분분하기 때문이다.

사라진 미술품을 찾아주는 사이트인 아트 로스 레지스터www.artloss. com의 줄리언 래드클리프 회장은 "미술 거래는 세상에서 가장 불투명하고 규제가 헐거운 상업 행위다"라고 평했다. 전 FBI 미술범죄팀 요원인 로버트 위트먼은 미술품과 관련된 범죄는 마약, 돈세탁, 불법 무기에 이어 네 번째로 큰 시장을 이룬 전 세계적인 범죄라고 언급하기도 했다.

이처럼 미술시장은 아직도 법 체계의 영향을 덜 엄격하게 받으며 여전히 논쟁의 핵심에 자리하고 있다. 미술시장 전체를 놓고 봤을 때 수시로 법정 논쟁이 붙는 분야는 크게 네 가지로 나눌 수 있다. 작품의 소유자를 가리는 소유권 분쟁, 작품의 진위 여부를 판단하는 위작 논쟁, 불가항력적으로 작품을 빼앗겨 이를 되찾으려는 전리품 환수 논쟁, 작품의 보유 기록 등을 입증하는 프로비넌스 논쟁 등이 그것이다.

점점 기업화하고 대담해지는 미술 범죄

해외로 도주한 범죄인을 찾아 수사하는 '인터폴'의 홈페이지www. interpol.int에 가보면 의외의 장면을 목격할 수 있다. 인터폴이 담당하는 주요 범죄 목록에 마약, 부패, 아동 학대, 테러 등과 함께 '미술품 불법 거래'가 당당하게 단독 항목으로 적시돼 있다는 사실이다. 미술품과 관

2013년 6월 공표된 인터폴의 지명 수배 작품들

런한 범죄는 일반 범죄의 카테고리에서도 큰 시장을 형성한다는 것을
알 수 있다.

미술품과 관련한 범죄는 도난, 절도, 강도, 문화재 밀수, 위조 등으로
다양하다. 이 다양한 범죄 중 미술시장에서 해결을 위해 가장 노력을 기
울여야 하는 분야는 도난된 작품의 회수다. 인터폴의 미술품 코너를 클
릭하면 그간 미술관이나 박물관에서 도난당하거나 사라진 미술품들의
목록이 수두룩하게 올라와 있다. 한 예로, 영국에서만 한 해 도난당한
미술품의 가격이 3억 파운드에 이른다. 프랑스의 보험회사 아고스가 밝
힌 바에 따르면, 70억 파운드 가치의 미술품이 매년 도난당해 암암리에
거래되고 있다고 한다.[1]

워낙 도난당한 작품이 많다 보니 실제로 미술시장에서는 갤러리나 경

1 Patric Boylan, "Art Crime" in *Understanding International Art Markets and Management*,
Routledge, 2005, p.214

매회사가 작품을 판매하기 전에 해당 작품이 도난당한 물품인지 사전에 반드시 살펴봐야 한다. 주로 인터폴 홈페이지나 도난 미술품을 목록화해 발표하는 각종 사이트를 참조한다. 실제로 도난당했거나 잃어버린 미술품이 어떻게 거래되며 원래의 주인 손에 돌아갔는지 여부에 대한 방대한 데이터베이스를 구축하고 있는 아트 로스 레지스터(이하 ALR)에 소개된 사례들을 살펴보자.

사례 1

1999년 5월 어느 날 이른 새벽, 영국의 글로스터셔 지방에 있는 버클리 가문의 희귀 도자기 컬렉션 중 일부가 사라졌다. 강도가 순식간에 잠입해 희귀 화병 등 두 점의 미술품을 훔쳐간 것이다. 경찰은 즉각 수사를 시작하면서 ALR에 도난 물품으로 등록을 했다. 그리고 11년이 지난 2010년 9월, ALR은 평소처럼 경매 도록을 살펴보며 새로 경매에 나온 작품들 중 도난 물품이 없는지 하나하나 점검했다. 그리고 놀랍게도 그 경매 도록에서 도난당한 버클리 가문의 도자기 컬렉션 두 점의 도자기를 발견했다. ALR은 즉각 경매회사에 알려 두 점을 경매 물품 목록에서 제외시킨 뒤 이 물품을 경매에 내놓은 위탁자를 찾아갔다. 자신들이 구입한 도자기가 도난 물품이라는 것에 놀란 위탁자는 이를 원주인에게 돌려주는 데 흔쾌히 동의했다. 그렇게 해서 희귀 화병 등 도자기 두 점은 버클리 가문으로 11년 만에 귀환했다.

한 가지 아쉬운 점은, 영국 법에는 도난 물품인지 모르고 산 일반 구매자들에 대한 보상 규정이 없다는 것이다. 이런 경우, 또 하나의 법적 분쟁이 일어날 소지가 있다. 비싼 돈을 주고 샀는데 도난품이라고 해서 원주인에게 돌려준다면 본인만 피해를 보게 되는 셈이기 때문이다. 그래서 이런 피해를 막기 위해 가장 좋은 방법은 작품(특히 도자기 등 고미술

품)을 살 때 구매 전에 반드시 출처를 짚고 넘어가야 한다는 것이다.

사례 2

1987년 5월의 이른 아침, 한 강도가 큰 망치를 휘둘러 스톡홀름 현대
미술관의 유리를 깨고 잠입했다. 그는 재빠르게 앙리 마티스의 「정원」
을 벽에서 떼어낸 뒤 경비원이 도착하기 전에 미술관을 유유히 빠져나
갔다. 현재 가치로 100만 달러의 가치를 지닌 작품이었다. 인터폴은 즉
각 수사에 나섰고, ALR에 도난 물품으로 등록을 했다. 미술관 측은 작
품을 돌려주는 자에게 보상금을 주거나 작품을 비싼 값에 다시 사겠
다는 등의 환수 의지를 피력했지만 모두 허사였다. 그리고 17년이 지난
2013년 이 그림이 다시 시장에 모습을 드러냈다. 어느 아트 딜러가 한
소장가가 팔려고 내놓은 이 작품의 출처를 확인하는 과정에서 도난 작
품으로 등록된 것을 알게 된 것이다. 이 아트 딜러는 당시 소장가와 가

1987년 도난당했다가 되찾은 앙리 마티스의 「정원」

격 협상을 벌여 이 작품을 스톡홀름 미술관으로 돌려보냈다.

이렇듯 미술품이 도난당했을 경우 시간이 얼마가 걸리든 차분히 기다리는 것이 상책이다. 언젠가는 그림이 주류 시장으로 나올 것이기 때문이다.

고대 유물, 국가 보물의 거래

앞서 살펴본 미술 범죄의 경우, 그림을 도난당했을 때 시일이 걸리는 문제를 차치하고 보면 그림을 돌려받는 과정은 비교적 간단하다. 개인이나 미술관의 컬렉션이기 때문이다. 그러나 한 국가를 대표하는 고대 유물이나 문화재의 경우라면 이야기는 달라진다. 빼앗긴 국가와 빼앗아간 국가(혹은 개인) 간의 첨예한 대립에는 단순한 소유권 분쟁 문제만이 아닌 국제 관계의 다양한 역학들이 작용하기 때문이다.

사례 1

2009년 2월 프랑스 파리 그랑팔레 전시장에서는 세기의 경매가 열렸다. 크리스티 경매가 주관한 이브 생로랑 컬렉션 세일이었다. 회화, 가구, 의상, 보석 등 이브 생로랑과 그의 파트너인 피에르 베르제가 소장한 미술품 689개 품목이 단일 경매에 나온, 최초이자 최고의 경매 이벤트였다. 그런데 낙찰가 4억 7,700만 달러라는 경이적인 기록을 자랑하며 흥행에 성공한 이 경매에 한 가지 얼룩이 졌다. 바로 18세기 청나라 때의 황실 정원인 원명원에 있던 청동 조각상 두 점[2]이 이 컬렉션에 포함돼 있었고, 때문에 경매 전부터 '전쟁 약탈 문화재' 논란에 불이 붙은 것이다.

2009년 〈이브 생로랑과 피에르 베르제 컬렉션〉 경매에 출품된 원명원의 쥐 머리와 토끼 머리 청동상

중국 정부는 1995년에 체결된, 약탈 문화재는 원소유자에게 돌려준다는 국제협약인 위니드루아 협약[3]을 근거로 이 조각상들을 즉각 돌려달라고 소송을 제기했지만 경매 며칠 전 프랑스 법원은 이를 기각했다. 그리고 경매 당일 이 유물은 추정가의 두 배 가까이 가는 뜨거운 접전 끝에 2,800만 유로에 낙찰됐다. 낙찰 받은 이는 중국인인 카이밍차오 씨. 그는 청나라 시절 외국에 빼앗긴 유물을 환수하기 위해 설립된 중국국립유물기금의 고문이었다. 그는 경매에서 낙찰을 받은 뒤 중국에서 기자회견을 열고 경매회사 측에 낙찰 금액을 지불하지 않겠다고 밝혔

2 원명원 분수에 설치된 황도십이궁을 표현한 시계로 황소, 백양 등 12개의 청동 조각상이 있었다. 1860년 제2차 아편전쟁이 벌어졌을 때 영국군과 프랑스군이 원명원에서 많은 문화재와 보물을 약탈해간 뒤 불을 질렀다. 이 12개의 청동 조각상 중 토끼와 쥐 머리를 한 청동 조각상 두 점이 이번 이브 생로랑 경매에 나타나 문화재 반환 소송에 휘말렸다.
3 유네스코 협약을 보완한 규정이 '도난 또는 불법적으로 반출된 문화재에 관한 위니드루아 협약'(UNIDROIT Convention on Stolen or Illegally Exported cultural objects, 1995)이다. 이 협약의 가장 중요한 조항은 도난된 문화재를 소유한 자는 반드시 이를 원소유자에게 되돌려줘야 한다는 것이다.

다. 중국 정부 또한 돈을 내고 이 유물을 환수하지는 않겠다고 밝혔다. 돈을 내고 가져오는 순간 약탈 문화재를 합법적인 미술품으로 인정하는 꼴이 되기 때문이다.

크리스티 경매 입장에서는 이 논쟁이 난감했다. 향후 중국 대륙에 크리스티 지사를 설립하고자 하는 노력이 물거품이 될 수 있기 때문이었다. 이번 유물을 경매에 내놓은 피에르 베르제는 "중국이 티베트의 독립을 인정하고 달라이 라마를 돌아오게 한다면 이 유물을 돌려주겠다"라고 말했지만 중국은 논점을 벗어난 이야기라고 반박했다.

의문점 미술품 거래에 있어 어느 곳보다 선진국인 프랑스는 왜 중국 정부의 소송을 기각했을까?

사례 2

영국의 그리스 주재 외교관이었던 엘긴 백작은 1801년 아테네 파르테논 신전의 중요 대리석 조각을 떼어내 본국으로 보냈다. 당시 그리스를 점령한 터키 오스만 제국의 허락하에 진행한 일이었다. 엘긴 백작은 이 대리석 조각을 영국 정부에 저가로 양도했고 영국 정부는 그리스의 보물을 영국박물관 내 가장 중요한 자리에 보란 듯이 전시했다. 이후 1833년 터키의 오스만 제국이 물러나고 그리스 정부가 다시 들어선 뒤 그리스 정부는 조각의 반환을 요구하기 시작했다. 오스만 제국이 당시 엘긴 백작에게 합법적인 허가를 내준 적이 없다는 문서가 중요한 증거 자료였다.

이후 80년 가까이 그리스와 영국은 엘긴 마블[4]의 반환을 놓고 지루한 논쟁을 계속하고 있다. 아마 약탈 문화재 중 가장 논란의 핵심에 있는 사안이 바로 이 엘긴 마블일 것이다. 양국 간의 치열한 문화재 반환

영국박물관의 엘긴 마블이 전시된 갤러리

논쟁을 대화체로 옮겨보면 이렇지 않았을까 싶다.

그리스 정부　엘긴 마블은 파르테논 신전에서 도난당한 것이니 당장 우리에게 돌려주시오!

영국 정부　무슨 말씀……. 우리는 합법적으로 이를 구입했기 때문에 돌려줄 이유가 없소이다.

그리스　합법적이라니, 그건 잘못된 것이오. 우리 그리스에 터키의 오스만 정권이 들어섰을 때의 일이고, 또 오스만 정권조차 엘긴 마블 반출을 허락한 적이 없다는 문서가 여기 분명히 있잖소!

4　엘긴 마블은 그리스 아테네에 있는 아크로폴리스의 파르테논 신전 건물을 장식했던 조각이다. 이 신전은 5세기에 지어진 75미터 높이의 건물로, 문제가 되는 조각은 신전의 테두리를 따라 장식된 거대 부조다. 현재 영국박물관의 특별 전시실에 전시돼 있다.

영국	이상하군요. 우리에겐 합법적으로 구입했다는 증명서가 있는데요. 더구나 당신들은 우리에게 감사해야 하오. 이렇게 관리를 잘해온데다 세계 각국의 많은 사람들이 엘긴 마블을 보러 오잖소. 파르테논 신전에 있는 것보다 더 널리 알려진다는 말씀이오!
그리스	(정말 고집불통이군. 전략을 바꿔야겠다.) 그럼, 소유권은 차치하고 영구임대 형식으로라도 우리에게 돌려주시오. 엘긴 마블은 파르테논 신전의 일부이고, 또 그리스 정신의 일부요. 영국박물관에 있어선 안 될 우리의 소중한 보물이오. 꼭 돌려주길 바라오.
영국	그리스 정신의 일부라고 하셨소? 엘긴 마블이 1816년 영국박물관에 자리 잡은 이후로 이 조각품은 190여 년간 우리 영국인과 영국의 문화에 많은 영감을 주었소. 그렇다면 엘긴 마블은 이제 영국의 정신이 된 것이 아니오?
그리스	……. 당신들이 관리를 잘했다면 말도 안 하겠소. 1938년에 싸구려 연마제로 엘긴 마블을 닦아내 원래의 표면을 훼손했잖소.
영국	그건 관리를 잘해온 것이라고 봐야지요. 엘긴 마블이 만약 아테네에 있었다면 어땠을까요? 공해와 반달리즘으로 더 훼손됐을 겁니다. 엘긴 마블을 돌려드릴 수는 없고, 똑같은 복제품을 만드는 것에는 적극 협조할 생각입니다.
그리스	복제품을 만든다고요? 그럼 원본은 우리가 갖고 당신네들이 복제품을 가지면 어떻소?
영국	아니지요. 복제품은 당신들한테 주고, 원본은 우리가 갖고 있겠단 말씀입니다!

의문점 합법적으로 구입한 것이라면, 그것이 한 국가의 중요 유물이라고 해도 소유권을 주장할 수 있는가?

앞의 두 가지 사례를 보자니 정말 뾰족한 해결책이 안 보인다. 특히 엘긴 마블 논쟁처럼 두 나라 간의 싸움이 시작되면 유물의 환수 논의는 안개 속에서 허우적거릴 뿐이다. 빼앗긴 자와 빼앗은 자의 치열한 대립에는 국가와 국가 간 힘의 크기, 확실한 법 조항의 부재 등 국제정치학적인 문제가 얼키설키 엮여 있기 때문이다.

물론 국가 간 유물 반환 분쟁을 해결하는 국제협약이 있기는 하다. 1970년 제정된 '유네스코 협약'[5]과 1995년 수정된 '위니드루아 협약'은 약탈된 유물을 원소유자에게 반환하라는 대원칙을 갖고 있다. 그러나 앞서 소개한 이브 생로랑 컬렉션이나 엘긴 마블의 경우 이 협약에서 자유롭다. 협약이 처음 제정된 1970년 이전에 벌어진 사건이기 때문이다. 법은 소급 적용하지 못한다는 대원칙에서 비롯된 것이다. 결국 19세기 식민지 시절부터 제2차 세계대전 도중 약탈된 문화재의 반환은 개인 간 소송으로 소유자를 가려내야 한다. 청나라의 청동 조각상이나 엘긴 마블의 환수 문제가 끊임없이 논란이 되는 것도 이 때문이다.

사실 1970년에 제정된 유네스코 협약이 미술관의 고대 유물 거래에 큰 변화를 가져오긴 했지만 고대 유물 시장의 딜러에게는 별 영향을 미치지 못하고 있다. 지난 30여 년간 거래 품목의 출처를 명시한 경우가 많아지긴 했지만 시장에서 거래되는 품목 전체를 놓고 볼 때 이는 아주 극소수에 불과하다. 뉴욕과 런던의 많은 딜러들이 출처가 없는 고대 유

5 유네스코 협약은 1970년 제정된 국제협약으로 불법 유물의 수출입과 문화재의 소유권 양도를 금지하는 법안이다. 그러나 각 국가가 문화재를 어떻게 규정하고 법 조항을 만드느냐에 따라 해석의 여지가 분분해 여전히 국가 간 분쟁 때 논란의 여지를 낳고 있다.

물을 거래하는 것을 꺼려하긴 하지만 어떤 사람도 출처가 불분명한 품목을 배제하지는 않는다는 것이다.[6]

이는 고대 유물이 갖는 독특한 성질 때문이다.

첫째, 고대 유물은 다른 미술품과 달리 독특한 시장을 형성하고 있다. 공급자 입장에서 볼 때 현대미술은 살아 있는 작가가 얼마든지 작품을 생산해낼 수 있기 때문에 작품 공급에 대한 갈증이 없다. 반면 올드 마스터나 근대미술의 경우 이미 시장에 나와 있는 한정된 작품이 시장에서 거래되기 때문에 가격이 당연히 오를 수밖에 없다. 반면, 고대 유물의 경우 두 가지 성질을 모두 갖고 있다. 공급은 지극히 제한돼 있지만 그만큼 복제품 시장이 크다. 또 하나, 고대 유적이 발굴되기라도 한다면 이 물품이 시장에 쏟아져 나오는 공급 특수가 일어날 수 있다.

둘째, 미술품의 경우 미적인 관점에서 작품의 가치가 가장 크지만 고대 유물의 경우 미적인 측면뿐만 아니라 인류의 오래전 역사를 고스란히 담고 있다는 특징이 있다. 이 때문에 물불 안 가리고 고대 유물을 손에 쥐고자 하는 컬렉터와 이 요구를 거부하기 어려운 딜러에 의해 불법 밀수도 성행하게 된다. 이들에게 유네스코 협약은 그리 무서운 법적 규제가 아니다.

경매회사 또한 이런 윤리적인 문제에서 자유로울 수 없다. 영국의 소더비와 크리스티 경매는 1984년 '미술품의 국제적 교류 시 제재에 대한 지침'을 채택하고 고대 유물을 거래할 때 출처가 없는 작품은 거래 품목에서 제외하기로 했다. 그러나 경매회사는 미술관의 윤리적 잣대가 엄격히 적용되지 않는 상업적인 조직이기 때문에 이런 유혹에서 벗어나기 힘

6 Mackenzie, S.R.M. (2005) *Going, Going, Gone: Regulating the Marketin Illicit Antiquities*, Leicester UK: Institute of Art and Law, p.34

들다. 출처가 불분명한 고대 유물이라도 일단 시장에 내놓고 보는 것이다. 실제로 대부분의 주요 경매회사가 경매에 내놓은 고대 유물들은 출처가 불분명한 것들이 많다. 가령 '스위스의 한 컬렉션에서' '현 소유자가 18년 전 생일선물로 받았음' '개인 컬렉터의 소유물로 8년 전 런던에서 구입했고 그전에는 미국 내 컬렉션이었음' 등 그 유물의 원래 있던 장소나 거래 역사가 없는 경우가 다반사다.[7]

경매회사는 그나마 윤리적은 끈을 놓지 않으려 노력한다. 반면 유물을 거래하는 개인 딜러들의 세계에는 갖은 부정과 음모가 도사리고 있다. 1990년대 희대의 이집트 유물 불법 반출 사건의 주인공인 조너선 토클리 페리도 그중 한 명이다. 케임브리지 대학을 나와 유물 복원 전문가로 활동하던 페리는 우연한 기회에 이집트 여행을 갔다가 유물 반출의 세계로 들어섰다. 그는 아크민 유적지 등 이집트 정부가 관리하는 유적지에서 유물들을 도굴해 복원 전문 기술을 활용해 싸구려 공예품으로 위장한 뒤 세관을 빠져 나오는 방법을 썼다. 이렇게 그가 이집트에서 밀반출한 유물만 2,000여 건이고, 그 금액이 30억 파운드에 이르렀다. 페리의 손을 거친 이집트 유물들은 오늘날 어느 박물관의 한 구석에, 혹은 뉴욕 5번가의 최고급 호화 아파트 현관 입구에 세워져 있을 것이다. 페리의 예는 빙산의 일각에 불과하다. 고대 유물 시장만큼 더럽고 추악한 거래가 이뤄지는 곳은 달리 없다.

앞서 여러 사례들을 살펴보고 있자니 미술시장에서 고대 유물의 거래 전반에 대한 질문을 하게 된다. 출처를 알 수 없는 고대 유물을 파는 것은 윤리적인가? 더구나 아주 싼값의 물건이라면 출처를 모르더라도 덜 께름칙한가? 선진국들이 자발적으로 각종 협약과 법규를 정하고 있지

7 Bellingham, D., *Ethic and the Art Market in Art Business*, Routledge, 2008, p.179

만 여전히 법의 효력이 미치기 어려운 시장이 바로 고대 유물 시장이다. 개인 간의 거래를 벗어나 국가가 개입되면 문제는 더욱 복잡해진다.

전쟁 약탈 미술품과 도난 작품의 거래

그림도 인간처럼 각자 운명을 타고 난다. 미술을 사랑하는 컬렉터의 안락한 거실에서 한 평생을 보내기도 하고, 이 손 저 손을 거치며 흉흉한 분쟁에 휘말리기도 한다. 가장 기구하면서 드라마틱한 인생을 살고 있는 작품을 꼽으라면 단연코 에곤 실레의 「발레리 노이질의 초상Portrait of Valerie Neuzil」이다.

1997년 10월 뉴욕 현대미술관에 〈에곤 실레〉전이 화려하게 열렸다. 오스트리아 빈에 있는 레오폴트 미술관의 소장품이 뉴욕으로 나들이를 온 것이다. 그런데 좀 황당하게도 이 「발레리 노이질의 초상」은 전시가 끝난 뒤 12년간 본국으로 돌아가지 못한 채 뉴욕 퀸스의 어느 창고에 억류되어 있다. 도대체 무슨 일이 벌어진 걸까?

뉴욕 현대미술관에서 이 작품들이 전시될 때 『뉴욕타임스』의 한 기자가 이 그림이 "나치에 의해 강탈당한 그림"이라고 문제 제기를 하고 나섰다. 현재 소장자는 레오폴트 미술관의 관장인 루돌프 레오폴트로 알려져 있지만, 원래 소장자는 빈에서 아트 딜러로 활동하던 레아 본디라는 주장이었다. 곧이어 본디의 유족들이 이 그림의 소유권자임을 자처하고 나서며 대규모 소송전이 시작됐다. 본디 측 변호사는 미국의 연방법을 근거로 '불법적으로 거래된 물품이 영내로 들어왔다'라며 소송 건이 해결될 때까지 작품의 억류를 요청했고 미 정부는 이를 받아들였다. 이로써 「발레리 노이질의 초상」은 본국으로 돌아가지 못하고 뉴욕에 남는 신

에곤 실레, 「발레리 노이질의 초상」, 1912

세가 됐다.

　이후 그림의 소유권에 관한 수많은 공방이 오간 결과 진실이 하나둘
씩 드러났다. 「발레리 노이질의 초상」은 원래 빈의 아트 딜러인 레아 본
디의 집에 걸려 있었다. 그러나 나치의 침공으로 레아 본디는 갑작스레
빈을 떠났고 그사이 프리드리히 벨츠라는 아트 딜러가 이 그림을 가져
갔다. 벨츠는 에곤 실레의 작품을 여럿 소장했던 하인리히 리거(그는 이
후 유대인수용소에서 죽음을 맞이했다)의 그림까지 손에 넣었다. 제2차 세
계대전이 끝난 후 미 연합군은 벨츠가 소장한 수많은 명작들을 발견했
고 원래 주인을 찾아 돌려주었다. 그런데 한 기록원의 실수로 그림의 운
명이 뒤바뀌었다. 「발레리 노이질의 초상」을 포함한 에곤 실레의 모든 작

품들이 리거의 컬렉션으로 기록됐고, 오스트리아 국립미술관이 이 작품들을 모두 사들인 것이다. 이 중 「발레리 노이질의 초상」은 오스트리아인 컬렉터인 루돌프 레오폴트가 다시 사들여 그의 컬렉션 5만4,000여 점의 미술품과 함께 레오폴트 미술관의 컬렉션으로 안착했다.

에곤 실레의 국보급 그림을 돌려받기 위해 현재 소장자인 레오폴트뿐만 아니라 오스트리아 정부까지 총력전을 벌였다. 이들은 이 그림의 수상한 출처를 몰랐다고 주장했으나 미국 법원은 이 그림의 프로비넌스가 미심쩍다고 맞받아쳤다. 12년간 지루하게 이어져 온 소송전은 2010년 극적으로 타결됐다. 레오폴트 재단이 본디 유족들에게 1,900만 달러를 지급하면서 그림을 돌려받게 된 것이다(당시 실레의 경매 최고가는 2006년 크리스티 경매에서 판매된 2,240만 달러였다. 당시 많은 컬렉터들은 이 그림을 2,000만 달러에 기꺼이 구입하겠다는 의사를 밝히기도 했다). 현재 「발레리 노이질의 초상」은 에곤 실레의 대표작인 「자화상」과 더불어 레오폴트 미술관에 걸려 있다. 13년 만의 꿈같은 귀향이었다.

이 그림의 기구한 운명은 제2차 세계대전에서 비롯됐다. 제2차 세계대전 중에 강탈된 미술품은 약 10만여 점에 이른다. 전쟁과 혁명, 사회적 대변혁은 미술품을 기구한 운명의 세계로 이끈다. 물론 오늘날도 다르지 않다.

하지만 역사를 통틀어 미술품 약탈이 가장 절정에 이른 시기는 독일의 나치 정권(1933~45)에서였다. 당시 세계 미술의 중심지였던 파리는 가장 큰 표적이었다. 나치가 파리에 진군했을 때 미술품 컬렉터들은 서둘러 그림을 피신시켰다. 고야, 드가, 렘브란트, 모네, 반 고흐 등 거장의 작품들이었다. 그러나 이 작품들은 얼마 못 가 나치의 레이더망에 걸렸다. 나치 협력자와 이웃, 하인 들이 그림의 소재를 알렸고 나치는 이 그림들을 찾아내 파리의 한 미술관에 모아두었다. 나치는 이 강탈한 작품

들의 사진을 찍고 일일이 기록을 한 뒤 독일로 보냈다. 당시 개인이 소장한 그림의 3분의 1을 나치가 빼앗아갔고 수십만 점이 여전히 누구의 손에 있는지 알지 못하는 상태다. 프랑스뿐만 아니라 네덜란드, 벨기에, 오스트리아 등 나치의 침공을 받은 국가들의 사정도 모두 비슷하다.

그렇다면 나치는 왜 전쟁이 최고조로 치닫는 와중에 미술품 수집에 열을 올렸을까? 우선 히틀러의 개인적인 취미에서 비롯됐음이 분명하다. 한때 예술가 지망생이었던 히틀러는 미대 입시에 낙방한 후 미술품 컬렉션으로 눈을 돌렸다. 나치의 수장이 된 후 그는 1,000만 마르크(오늘날 약 8,500만 달러 상당)로 매년 500여 점에 달하는 거장의 그림들을 사들였다. 그는 렘브란트나 페르메이르 등 올드 마스터에 심취했다. 페르메이르의 그림은 자신의 식당에 걸어놓고 수시로 감상했다고 한다. 히틀러는 전쟁 막바지에는 몰수한 작품들을 자신에게 모두 바치라고 명령했다. 로스차일드 가문, 로젠버그 가문, 슐로스 가문 등 엄청난 미술품 컬렉션을 구축한 유대인의 미술품 컬렉션이 제일 먼저 표적이 됐다.

당시 히틀러와 나치 부역자들이 미술품을 약탈하면서 파리 미술시장은 도난된 미술품으로 넘쳐났다. 1941년부터 1944년까지 파리에서 독일로 공수된 미술품은 규모마저 압도적이다. 4,170개의 그림 상자가 들어 있는 기차 화물칸 120개 분량이었다. 203개의 컬렉션에서 추출한 2만 1,000여 점의 미술품이었다.[8]

이렇게 마구잡이로 흩어진 미술품들이 그 주인을 찾게 된 시발점은 2004년이었다. 미국 대법원이 나치가 압수한 미술품에 대해 소송을 걸 수 있도록 길을 터주면서부터다. 나치의 희생자 유가족들은 경쟁이라도 하듯 법적 분쟁에 들어갔다. 2004년 유타 미술관은 프랑수아 부셰의

8 McNair, C., *Art and Crime in Art Business*, Routledge, 2008, p.205

제2차 세계대전 종전 후 나치가 독일의 한 소금광산에 숨겨둔 작품을 점검하는 아이젠하워 장군

「젊은 연인들」이 전쟁 약탈품인 것으로 결론이 나자 프랑스에 있는 원소
유주의 후손에게 돌려줬다. 2006년에는 네덜란드 정부가 미술관에 걸
려 있던 200점의 올드 마스터 그림을 나치 침공 당시 이곳을 탈출했던
원소유자의 후손에게 돌려주었다.[9]

　　나치에게 압수당한 미술품을 돌려주는 작업은 오늘날도 현재 진행형
이다. 그러나 표면에 드러난 작품들은 극히 일부라는 것이 정설이다. 아
직도 수만 점의 그림이 존재를 감추고 미술품 컬렉터들의 손에서 손으
로 은밀히 떠돌고 있다.

9　McNair, C., *Art and Crime in Art Business*, Routledge, 2008, p.205

미술계에 끊이지 않는 위작 사건들

지난 2000년 5월 미국 뉴욕 소더비 경매에 폴 고갱의 「해바라기 화병」
이 나왔다. 그리고 황당한 일이 터졌다. 같은 기간 똑같은 작품이 뉴욕
크리스티 경매에도 나온 것이다. 세상 유일한 그림으로 알려졌던 작품
이 두 점이라니! 미국 연방수사국은 즉각 수사에 들어갔고 전문가의 감
정을 통해 진위 확인 작업을 벌였다. 그 결과 소더비에 나온 고갱이 진
품이고 크리스티에 나온 고갱은 가짜인 것으로 밝혀졌다. 이 대담한 '고
갱 베끼기' 작업을 한 이는 뉴욕 맨해튼에서 갤러리를 운영하는 아트 딜
러 엘리 사카이Elly Sakhai였다. 그는 1980년대 주요 경매회사를 돌며 고
갱·르누아르·마네 등 인상파와 후기인상파 작품을 사들였다. 유명한 작
품보다는 오히려 덜 알려진 중저가 작품 위주였다. 그는 이 진짜 그림을
갖고 몇 점의 위작을 만들었다. 그의 갤러리 위층에 있는 작업 공간에서
중국인을 시켜 그림을 똑같이 베꼈다. 이렇게 해서 만들어진 진짜 같은
가짜 그림은 일본 등 아시아인 컬렉터에게 비싼 값에 팔았고, 진품은 뉴
욕이나 런던의 컬렉터에게 팔았다.

전혀 눈치 채지 못할 정도로 장사를 잘하던 엘리 사카이의 행각이 드
러난 것은 한 일본인 컬렉터가 그에게서 구입한 고갱의 「해바라기 화병」
을 뉴욕의 크리스티 경매에 판매 위탁하면서다. 우연의 일치로, 진품을
갖고 있던 컬렉터도 같은 시기에 뉴욕의 소더비 경매에 판매를 의뢰했던
것이다. 훗날 그는 사기 행각으로 3년 5월형을 선고 받았다.

죽은 고갱이 지하에서 안타까움으로 울부짖었기 때문일까? 위에서
든 사례는 미술계에서 너무나도 드라마 같은 사건으로 기록됐다. 정말
일어날 수 없는 일이 일어난 것이었다. 사실 대부분의 위작은 끝끝내 진
품으로 오인돼 그 명성을 유지하고 있다. 설령 위작이라고 밝혀지더라도

세상에 대놓고 위작임을 알리지는 않는다. 컬렉터는 위작을 소유했다는 오명을 쓰기 싫고 이를 거래한 딜러나 경매회사도 위작을 판별하지 못했다는 무능력을 세상에 알리고 싶어하지 않기 때문이다. 경매회사의 경우, 작품을 경매에 내놓기 전 진위 감정을 벌인다. 작품의 프로비넌스, 품질 증명서, 작가의 서명 등 꼼꼼하게 관련 자료를 점검하고 작품을 요리조리 살펴본다. 그러고는 작품이 위작으로 판명 나는 경우 조용히 경매 리스트에서 빼내 원소유자에게 돌려준다.

갤러리 딜러들도 작품을 거래하기 전 진위 감정을 받는다. 작품을 구입하기 전에 행하는 진위 감별은 주로 전문 미술품 감정사가 맡는다. 이들은 카탈로그 레조네, 전시 프로그램, 경매 카탈로그 등 해당 작품에 관한 객관적인 정보를 수집해 분석한다. 또 해당 작가와 그 작품을 연구한 학자, 작가의 후손, 동료 작가 등의 주관적인 의견도 참고한다. 이러한 모든 종류의 객관적·주관적 자료를 조사, 분석, 연구해 작품의 가치를 평가해 나간다.[10]

그러나 감정을 거친 작품이라 하더라도 위작 시비에서 자유로울 수 없다. 아이러니하게도 이런 논쟁은 미술관에서도 종종 벌어진다. 메트로폴리탄 미술관의 관장이었던 토머스 호빙에 따르면, 16년간 미술관에서 일한 동안 그가 살펴본 5만여 점의 작품 중 40퍼센트가 진품이 아니었다고 한다.[11]

실제로 올드 마스터 그림을 베낀 '가짜 그림'은 실 가격의 1~5퍼센트의 가격에 팔린다. 만약 이런 작품이 공개적으로 팔리면 그 그림은 '가짜fake'라고 부른다. 하지만 어떤 작가의 스타일을 도용해 작품을 만들고

10 김보름, 『뉴욕 미술시장』, 미술문화, 2010, 233쪽
11 Tonry, M., *The Oxford Handbook of Crime and Public Policy*, Oxford University Press, 2009, p.459

그게 그 작가의 작품이라고 행세를 하면 이는 '위작forgery'이 된다.

미술사를 통틀어 가장 배짱 큰 위작 작가는 네덜란드인 한 판 메이헤런Han Van Meegeren이었다. 그는 자신이 그린 그림을 페르메이르의 그림이라고 속여 독일 나치에 팔았다가 전범으로 옥살이를 한 유명한 사기꾼 화가다. 처음에 그는 페르메이르의 그림을 모사해 팔다가 결국은 페르메이르의 화풍을 따른 자신의 그림을 페르메이르의 이름으로 팔았다. 그는 자신의 그림을 오래된 그림처럼 보이게 하기 위해 각종 기술을 동원했다. 안료가 말라서 갈라지는 느낌을 얻기 위해 그림을 수십 차례 오븐에 굽고, 당시 페르메이르가 썼던 물감을 그대로 구현하기 위해 각종 실험도 마다하지 않았다.[12]

그런데 좀 황당한 것은 페르메이르의 위작 화가로 감옥살이까지 한 이 작가를 네덜란드에서는 정작 진정한 예술가로 대우하고 있다. 네덜란드의 로테르담이라는 도시에는 부이만스 판 뵈닝언이라는 유명 미술관이 있다. 이곳 중앙 홀 가장 눈에 띄는 자리에 「엠마우스에서의 만찬」이라는 작품이 걸려 있다. 이 그림은 판 메이헤런이 1930년대에 그린 그림으로 당시 시장에 나와 400만 달러(오늘날 환율 기준)에 팔렸다. 전범재판을 통해 이 작품은 위작으로 판명 났지만 부이만스 미술관은 이 그림을 미술관의 중앙 홀 가장 눈에 띄는 곳에 걸어두었다. 위작으로 알려진 이 작품을 현장에서 본 필자는 입이 다물어지지 않았다. 안내 데스크로 가 그 그림이 걸려 있는 이유에 대해 물어보자 미술관 직원은 자랑스러운 표정으로 말했다.

"페르메이르의 위작인 건 익히 알고 있지요. 하지만 그림 그 자체로

12 Wynne, F., *I Was Vermeer: The Forger Who Swindled the Nazis*, Bloomsbury Publishing, 2007, p.111

네덜란드 부이만스 판 뵈닝언 미술관의 중앙 홀에 걸려 있는 「엠마우스에서의 만찬」

봐도 참 훌륭하지 않습니까? 우리는 그를 위작을 그린 사기꾼이 아니라 진정한 네덜란드의 화가 중 한 명이라고 생각합니다. 그래서 중앙 홀 가장 잘 보이는 곳에 걸어두었지요." 어떤 예술도(심지어 위작으로 판명 난 작품까지도) 예술의 한 부분으로 받아들이는 넓은 아량과 철학이 그곳에 있었다.

한 판 메이헤런이나 또 다른 위작 화가로 미술계에서 실력을 인정받은 엘미르 드 호리는 그래도 예술가적 자질을 바탕으로 위작을 만든 경우다. 그런데 현대로 들어설수록 위작 시장은 예술가적 심미안을 벗어나 좀 더 지능화, 산업화되고 있다.

최근에 벌어진 세계적인 위작 사건으로 '노들러 갤러리 스캔들'이 있다. 뉴욕에서 100년이 넘게 이어온 역사를 자랑하던 노들러 갤러리에서 판매한 작품들이 수년 전부터 속속 위작 시비에 휘말린 것이다. 사건의

전말은 이렇다. 미국 롱아일랜드에서 활동하는 아트 딜러 글라피라 로살레스Glafira Rosales가 지난 15년간 위작 60점을 갤러리에 넘겼다. 그 속에는 마크 로스코, 윌렘 드 쿠닝 등 수십억 원을 호가하는 작품들도 있었다. 이들에게 속아 그림을 산 사람들은 유명 컬렉터, 의사, 펀드 매니저 등 20여 명에 달했다. 구매자 중에는 유명 미술관도 있는 것으로 알려졌다. "누구라도 속여넘길 만큼 천재적인 작품"이라고 일컬어지는 이들 위작을 그린 주인공은 중국인인 페이션 첸이었다. 한 중간 브로커가 뉴욕에서 화가를 꿈꾸는 유학생이었던 첸에게 접근해 작품당 200달러를 주고 위작을 제작하도록 해 아트 딜러를 거쳐 갤러리로 작품을 공급한 것이었다. 노들러 갤러리가 위작을 팔아 번 돈은 4,300만 달러에 이른다고 미국 법원은 밝혔다. 현재 이 갤러리와 거래했던 여덟 명의 구매자가 갤러리와 딜러를 상대로 소송을 벌이고 있다.

현대미술의 경우 예술가가 살아 있는 경우가 대부분이고, 또 출판물이나 거래 기록이 확실하기 때문에 위작을 알아채는 것이 쉬울 것처럼 보인다. 그러나 최근에 터진 일련의 위작 스캔들을 보노라면, 예술가나 딜러가 작정하고 들면 위작을 만들고 유통시키는 것은 그리 어려운 일이 아니라는 것을 알 수 있다.

작품의 보존과 보수 논쟁

수억 원을 들여서 산 미술작품이 심하게 썩는다면? 혹은 뒤틀어지거나 물감이 갈라져 떨어져 나간다면? 이것만큼 난감한 일이 없을 것이다. 작품의 중요 부분을 교체하고 난 후의 작품은 원래의 작품과 같은 것일까 아닐까? 작품을 손봤을 때 드는 비용은 원작자인 예술가가 대야 하

나 아니면 구매자가 대야 하나? 걸리는 문제들이 한두 가지가 아니다.

　미술품이 시간이 지나면 변형된다는 것은 불변의 진리다. 그렇기 때문에 작품의 원 상태를 유지하기 위한 '보존preservation'이나 변형되거나 훼손된 작품을 원래의 상태로 되돌리는 '보수restoration' 작업은 미술품과 평생 함께 가야 할 친구 같은 존재다.

　올드 마스터 회화의 경우 전문가의 보수 작업을 통해 새롭게 조명되는 경우가 많다. 토머스 게인즈버러의 「신사의 초상」이라는 작품이 그 대표적인 예다.[13] 이 작품은 처음 온라인 경매 사이트 이베이에 작자 미상

토머스 게인즈버러,
「신사의 초상」, 1750년대

13　Philip Mould, Sleuth, HarperCollins, 2009

의 작품으로 200달러에 나왔다. 머리 부분은 말끔했지만 신체 부분은 물감을 여러 번 덧칠한 것이 눈에 띄는 조악한 그림이었다. 그런데 우연히 이 그림을 보게 된 영국 유명 갤러리의 대표이자 복원 전문가인 필립 물드Philip Mould가 작품을 사들여 복원 작업에 들어갔다. 각종 얼룩을 제거하고 여러 번 덧칠한 부분을 걷어내자 원작의 모습이 고스란히 드러났다. 그리고 숨겨져 있던 토머스 게인즈버러의 사인을 발견하는 행운까지! 이 작품은 게인즈버러의 원작으로 판명이 났고, 알려지지 않았지만 수십억 원의 가격으로 팔린 것으로 알려졌다.

이렇듯 올드 마스터 작품의 경우 복원 작업을 거쳐 유명 작가의 작품으로 판명 나는 경우가 종종 생긴다. 그래서 올드 마스터 작품을 거래하는 갤러리의 경우 경매회사, 온라인 사이트 등을 가리지 않고 저평가된 작품들을 '사냥'하러 나선다. 때가 타거나 얼룩이 묻은 회화 작품의 경우 복원하는 데 큰 어려움이 따르지 않는다.

그러나 조각 등의 작품은 보수 작업 시 종종 논쟁에 휘말리곤 한다. 한 예를 보자. 1972년 라즐로 토리라는 지질학자가 바티칸시티 안의 성 베드로 성당 건물에 들어갔다. 그는 품 안에 숨겨둔 망치를 꺼낸 뒤 "내가 예수다!"라고 소리치며 전시 작품을 마구 부셔댔다. 온 인류에게 널리 알려진 작품, 바로 미켈란젤로의 「피에타」였다. 순간 마리아의 왼쪽 팔 부분이 떨어져 나갔고 마리아의 코 부분도 심하게 부서졌다. 현장에 있던 관람객들은 이 부서진 조각상 조각을 들고 도망갔다.

이날의 충격적인 사건 이후 바티칸 박물관은 오랜 기간 심혈을 기울여 보수 작업에 들어갔다. 마리아의 등 부분을 일부 떼어내 코를 만드는 등의 복잡다단한 작업이었다. 이후 또 다른 훼손을 막기 위해 방탄유리 벽 안에 「피에타」를 설치해놓았다.

전 세계를 경악하게 만든 이 역사적인 작품의 훼손은 많은 논쟁을 낳

미켈란젤로,
「피에타」, 1498~99,
대리석, 바티칸시티
성베드로 성당

앗다. 과연 마리아의 팔 부분을 새롭게 제작해 붙이는 게 맞는 것인가? 복원이라는 것이 작품을 깨끗하게 유지하는 작업이라고 생각하는 부류는 원래의 작품에 새로운 것을 덧대는 것은 작품을 훼손하는 것이라고 주장했다. 마리아의 팔이 없는 채로 그냥 두어야 한다는 것이다. 그러나 다른 한쪽에선 원래의 상태를 그대로 유지하는 게 복원의 개념이라며 마리아의 팔과 코를 다시 원상태대로 붙여줘야 한다고 역설했다.[14] 이렇

14 James Janowski, "The Moral Case for Restoring Artworks" in *Ethics and the Visual Art*, 2006, pp.143~45

듯 미술품에 대해 복원을 할 것인가 말 것인가의 기본적인 사안뿐만 아니라 복원을 한다면 어느 정도까지 손을 댈 것인가의 문제를 두고 정해진 답은 없다. 그래서 보존과 보수를 둘러싼 논쟁은 오늘날까지 끊임없이 반복되고 있다.

전통적인 회화의 틀에서 벗어나 주변의 각종 재료를 소재로 작품 활동을 하는 현대미술 또한 보존과 보수 문제는 간단한 일이 아니다.

가장 대표적인 사례는 데이미언 허스트의 일명 '상어 수족관' 작품의 경우에서 볼 수 있다. 「살아 있는 자의 마음속에 존재하는 죽음의 물리적 불가능성The Physical Impossibility of Death in the Mind of Someone Living」(1991), 일명 '상어'는 허스트의 대표작이자 1990년대 영국 미술계를 이끈 YBA 그룹을 대표하는 상징성을 지닌 작품이다. 무엇보다 이 작품이 눈길을 끈 것은 초대형 상어를 썩지 않도록 하는 약품인 포름알데히드에 넣어 마치 대형 수족관을 보는 듯한 인상을 주기 때문이다. 이 작품은 영국의 유명 컬렉터인 찰스 사치가 구입했다. 그런데 곧 문제가 생겼다. 4.3미터짜리 대형 상어가 썩기 시작한 것이었다. 수조 안의 물은 뿌옇게 변했다. 어떤 식으로든 대책이 필요했다.

사치는 결국 상어의 내장을 모두 파내고, 겉껍질은 쭈그러들지 않게 유리 섬유 틀로 모양을 잡아주었다. 사치는 이 작품을 1994년 컬렉터인 스티븐 코언에게 초 고가에 팔기로 했다. 자신의 작품이 마구잡이로 파헤쳐진 것에 화가 난 허스트는 기존의 상어를 아예 새 상어로 바꾸자고 사치에게 제안했다. 비용은 스티븐 코언이 대기로 했다. 허스트는 호주 북부 바다에서 잡은 대형 상어를 기존의 작품 틀 안에 새로 넣었다. 그리고 전과는 달리 상어 내부에도 포름알데히드를 주입하고 포르말린 용액에 오랜 기간 담가두는 등 상어가 썩지 않도록 최대한의 노력을 기울였다. 새 상어로 바꾼 뒤 이 작품은 우여곡절 끝에 스티븐 코언에게

2012년 런던 테이트 현대미술관에서 열린 회고전에서 자신의 1991년 작 「살아 있는 자의 마음속에 존재하는 죽음의 물리적 불가능성」 앞에서 포즈를 취한 데이미언 허스트

1,200만 달러에 팔렸다.

이런 시끄러운 일련의 작업을 두고 미술계에서는 작품의 원조 논쟁이 일었다. 바뀐 상어 작품은 허스트가 처음에 만든 작품과 같은 것이라고 할 수 있는가? 허스트는 한 언론과의 인터뷰에서 이렇게 밝혔다. "그것은 작가에게도 큰 딜레마다. 예술작품을 평가할 때 정작 무엇이 중요한지 살펴봐야 한다. 작가가 작품을 만든 의도인가 아니면 작품 그 자체인가. 내 작품은 개념미술이라고 봐야 한다. 작품의 의도가 무엇보다 중요하다는 이야기다. 그러므로 상어를 바꿔 넣었다 한들 이 작품은 그 자체로 진정성을 갖게 된다."[15]

또 다른 웃지 못할 해프닝도 있다. 영국의 유명 작가인 마크 퀸은 엽

15 Vogel, C., "Swimming with Famous Dead Sharks", *The New York Times*, 1 October 2006

기적인 실험을 하나 하고 있다. 5개월 동안 자신의 피 4.5리터를 모아 자신의 얼굴 모양으로 캐스트를 떠서 얼린 「셀프Self」라는 작품을 제작하는 것이다. 5년마다 한 번씩 퀸이 자신의 모습으로 만든 「셀프」는 현재 세 점의 작품이 나와 있다. 이 작품의 특징은 피가 녹지 않도록 얼린 상태를 유지해줘야 한다는 것이다. 그런데 일이 벌어졌다. 그의 첫 번째 「셀프」는 사치가 구입했는데, 보관상의 실수로 냉동고가 꺼지면서 작품이 그만 녹아버린 것이다. 훗날 원본 캐스트로 이 작품을 다시 얼리긴 했지만 여기서 또 다른 윤리적인 논쟁이 발생했다. 녹았다가 다시 얼린 작품은 원래의 작품이라고 할 수 있는가?

이렇듯 개념이 작품 그 자체보다 중요하게 인지되는 현대미술은 보존과 보수 논쟁에서 자유롭지 못하다. 그리고 어느 논쟁이든 정답은 없다.

사실 미술품의 보존과 보수의 가장 큰 목적은 작품의 원래 상태를 최대한 유지하면서 변형을 최소한으로 줄이는 것이다. 그런데 미술시장의 논리로 따지면 이 기본적인 철학이 유지되기가 힘들다. 작품을 거래하는 딜러는 작품의 상태를 가능한 한 최상으로 보이도록 해 최대한의 이득을 남기고 싶어하기 때문이다. 여기에 딜레마가 있다. 딜러 입장에서는 좋은 상태의 작품을 비싸게 사는 것보다 훼손된 작품을 터무니없이 싼 가격에 사들여 손을 보는 게 이문이 남는 장사다. 자본 논리에서 상대적으로 자유로운 미술관의 경우 보존이 보수보다 우선이지만, 미술시장의 경우에는 보존하는 것보다 보수하는 쪽이 작품 가격을 올리는 데 훨씬 유리하다. 그러나 장기적인 측면에서 무조건적이고 무리한 보수는 작품의 변형이나 또 다른 훼손을 가져올 수 있기 때문에 작품의 보존에 무게가 실려야 한다는 게 미술계가 바라보는 일반적인 시각이다.

Epilogue

햇살이 뜨겁게 내리쬐던 7월의 어느 여름날, 김순응아트컴퍼니의 김순응 대표를 만났다. 그는 서울옥션과 K옥션의 대표를 지낸 미술 경매 전문가다. 이런저런 사는 이야기가 오가다 대화는 자연스레 K옥션의 '김순응 컬렉션' 경매로 흘렀다. 2014년 6월 19일 서울 신사동 K옥션 경매장에서 열린 이 경매는 여러모로 뜻 깊다.

우선 국내에 컬렉터 자신의 이름을 내건 컬렉션 경매는 이것이 처음이었다(2013~14년에 열린 전두환 전 대통령 컬렉션 경매는 미납 추징금의 국가 환수를 위한 자산 경매였으니 예외로 치자). 김순응 대표가 오랜 기간 열정과 안목으로 모아 온 작품 20점이 시장에 나왔고 추정가보다 높은 낙찰가에 100퍼센트 낙찰률을 기록했다. 오치균·이동기 등 한국 경매의 '블루칩' 작가와 더불어 아직 이름이 그리 많이 알려지지 않은 마리 킴 작가도 이 컬렉션에 들어 있었다. 마리 킴 작가의 작품 「슈퍼 스피릿Super Spirit은 뜨거운 경합 끝에 추정가(300만 원~)를 훨씬 뛰어넘는 1,250만 원에 낙찰되었다. 아직 불황의 그늘에 있는 한국 미술시장에서 어떻게 이런 예상 외의 결과가 나왔을까?

김순응 컬렉션을 산 사람들은 '김순응'이라는 이름 석 자를 믿고, 그 작품의 '미래 가치'에 투자를 했을 것이다. 서구 미술시장에서는 저명한 컬렉터나 유서 깊은 가문의 컬렉션이 미술 경매에 종종 나오곤 한다. 오랜 세월 동안 모아 온 이들의 컬렉션은 경매에 나온 여타의 작품과 달리

'프리미엄'이 붙는다. 컬렉터의 지식과 안목, 소장 기간, 이름값 등이 그 속에 녹아 있기 때문이다.

이 경매는 비록 규모는 작지만 그간 기계적으로 작품이 나오고 팔리던 국내 경매시장에 신선한 충격을 줬다. 전략적 작품 선정, 작품 가치 올리기, 많은 화제 낳기 등 서구 미술시장에서나 볼 수 있었던 다양한 미술시장의 메커니즘이 녹아 있었기 때문이다. 우리 국내 미술시장도 양적 팽창을 거쳐 질적으로 성숙해지는 신호탄이라는 생각이 든다.

컬렉터의 의도가 깔려 있든 깔려 있지 않든 그 컬렉션에 속한 작품은 일단 관심 작품으로 대두되고 향후 자주 회자되면서 작품 값도 덩달아 오를 가능성이 높다. 실력은 좋으나 덜 알려진 작가도 이 기회에 존재를 알리고 더 나아가 세계 미술시장으로 진출할 수 있으면 더할 나위 없이 좋을 것이다. 이런 작은 움직임이 계기가 되어 한국 미술시장의 저변이 확대되길 기대해본다.

이제 해외로 눈을 돌려보자. 이번엔 좀 다른 이야기다.

카터 클리블랜드라는 패기만만한 젊은 청년이 최근 미국의 경제신문인 『월스트리트 저널』에 기고를 했다. 그는 프린스턴 대학에 다닐 때 기숙사에서 '아트시'라는 온라인 미술품 중개 사이트를 창업했다. 이후 세계 저명인사들에게서 수백억 원의 투자를 받아 오늘날 15만 명의 회원을 거느린 거대 미술 매매 사이트로 키웠다. 그는 기고문에서 "미술품이 가까운 미래에 모두에게 친숙한 예술 장르가 될 것이다. 인터넷이 그 해답이다"라고 역설했다. 마치 아이폰으로 원하는 음악을 언제든 다운받고, 유튜브로 지구 저편에 사는 아티스트의 연주 장면을 엿보듯 말이다. 그는 미래의 첨단 인터넷 기술을 바탕으로, 더 많은 사람이 예술가의 작품에 접근할 수 있고, 더 많은 사람이 온라인 숍을 통해 작품을 구매할

것이라고 내다봤다.

몇 년 전까지만 해도 미술 비즈니스의 아주 작은 사업 부문이라고 생각했던 온라인 미술 판매 사업이 요즘 들어 크게 부상하고 있다. 클리블랜드의 글을 보고 있자니 정말 가까운 미래에 미술시장에 새로운 혁명이 일어날 수도 있다는 생각마저 든다. 마치 스티브 잡스가 컴퓨터와 휴대폰, 음악재생기를 하나로 결합한 '아이폰'을 내놓아 모두를 놀라게 한 것처럼 말이다. 세상이 점점 첨단기기와 온라인 위주로 돌아가다 보니 가까운 시일에 우리는 정말 인터넷 가상 갤러리에서 그림을 감상하고, 가장 저렴하게 미술품을 파는 사이트를 찾아 서핑을 하게 될지도 모른다. 이렇듯 급변하는 시장 환경을 따라잡기 위해선 갤러리와 미술관을 분주히 돌아다니고 미술시장의 뉴스를 수시로 찾아 읽어야 한다. 미래는 준비하는 자가 선점한다고 하지 않던가!

이 책은 미술시장의 메커니즘과 그 안에서 벌어지는 이야기들을 담고 있다. 할 얘기는 많고 지면은 한정되었다. 깊이 있게 들어가지 못한 부분도 있고, 서구 미술시장의 이론들을 풀어내다 보니 한국 미술시장 이야기를 자제한 것도 다소 마음에 걸린다. 한국 미술시장에 관한 다양한 이야기는 다음번을 기약하고자 한다.

아트 비즈니스 수업을 들었던 제자들이 가끔씩 이메일을 보내온다. 불문학을 전공한 한 학생은 전공을 버리고 미술관 인턴 큐레이터로 일을 하고 있고, 미술 경매를 들어본 적도 없다던 학생이 이제 서울옥션과 K옥션의 주요 경매를 매번 참관한다는 이야기를 들으면 무척 뿌듯하다. '아트 비즈니스'라는 매력적인 학문이 누군가를 미술 세계로 이끌어 작은 행복을 선사했기 때문이다. 이 책이 여러분에게도 미술시장에 한 걸음 더 가까이 다가가는 디딤돌이 되고 더불어 미술시장을 읽는 눈을 키

워주었으면 한다.

　이 책이 나오기까지 정말 많은 분들의 수고와 지원이 있었다. 부족한 원고에 생명을 불어넣어준 손희경 편집장님과 런던의 최신 미술소식을 열정적으로 들려주는 미술 컬렉터이자 나의 친구 데렉 디송에게 감사의 마음을 전한다. 언제나 든든한 버팀목이 되어주는 남편과 두 아들, 그리고 하늘에서 나를 지켜보고 있을 엄마에게 끝없는 사랑을 보낸다.

<div align="right">

창밖에 초록이 짙은 운정캠퍼스 연구실에서

박지영

</div>

I. 미술시장

- 도널드 톰슨, 김민주·송희령 옮김, 『은밀한 갤러리』, 리더스북, 2011
- 세라 손튼, 이대형·배수희 옮김, 『걸작의 뒷모습』, 세미콜론, 2011
- 오스본 사무엘 갤러리 대표 피터 오스본 특별강의, 2008년 11월 3일 소더비 미술대학원 아트마케팅 수업
- 이규현, 『그림쇼핑2』, 앨리스, 2010
- 캐서린모렐, 2008년 10월 31일 소더비 미술대학원 예술마케팅 수업, 가격과 가격 책정 전략에 관하여
- Ewing D., "Marketing Art in Antwerp, 1460–1560: Our Lady's Pand", *The Art Bulletin*, Vol. 72, No. 4, 1990
- Hiscox and ArtTactic, The Online Art Trade 2013, www.arttactic.com
- Horowitz. N., *Art of Deal: Contemporary Art in a Global Financial Market*, Princeton University Press, 2011
- Kelly Crow, "The Man behind Damien Hirst", *Wall Street Journal*, September 6th 2008
- Eileen Kinsella, "Are You Looking at Prices or Art?", *Artnews*, January 5th2007
- McAndrew, C. *Globalization and the Art Market*, The European Fine Art Foundation, Helvoirt, 2009
- McAndrew, C., TEFAF Art Market Report 2013, www.tefaf.com
- Robertson, I., *Understanding International Art Markets and Management*, Routledge, 2005
- Singer, L.P. and Lynch, G., "Public Choice in the Tertiary Art Market", *Journal of Cultural Economics*, 18, 1994
- Velthuis, O., *Talking Prices*, Princeton Studies in Cultural Sociology, 2007

II. 미술 마케팅

- 도널드 톰슨, 김민주·송희령 옮김, 『은밀한갤러리』, 리더스북, 2010
- 리처드 폴스키, 『나는 앤디 워홀을 너무 빨리 팔았다』, 아트북스, 2012

- 세라 손튼, 이대형·배수희 옮김, 『걸작의 뒷모습』, 세미콜론, 2011
- 용호성, 『예술경영』, 김영사, 2010
- 필립 코틀러, 안광호, 개리 암스트롱 공저, 『마케팅 입문』, 피어슨에듀케이션코리아, 2013
- Belk, R.(Eds), "Collectors and Collecting", *Consumer Research*, Vol. 15, Association for Consumer Research
- Eckstein, J., *The Art Fair as an Economic Force: TEFAF Maastricht and Its Impact on the Local Economy*, The European Fine Art Foundation, Helvoirt, 2006
- Hooley, G.J. and Saunders, J.A., *Marketing Strategy and Competitive Positioning*, Financial Times, 2004
- Lindemann, A., *Collecting Contemporary*, Taschen, 2006
- Morris Hargreaves McIntyre, "Taste Buds: How to Cultivate the Art Market", October 2004
- Robertson, I., *Art Business*, Routledge, 2008
- Silverstein, M. and Fiske, N., "Luxury for the Masses", *Harvard Business Review*, April 2003
- Zorloni, A., *The Economics of Contemporary Art*, Springer, 2013

III. 미술 투자

- 도널드 톰슨, 김민주·송희령 옮김, 『은밀한 갤러리』, 리더스북, 2010
- 마이클 C. 피츠제랄드, 이혜원 옮김, 『피카소 만들기』, 다빈치, 2007
- Baumol, W., "Unnatural Value: Or Art Investment as Floating Crap Game", *The American Economic Review*, Vol. 76, No. 2, 1986
- Eckstein, J., "Investing in Art", *Art Business*, Routledge, 2008
- Georgina Adam, "The Art Market: New Buyers Log on to Online—Only Art Sales", 24 January 2014, www.ft.com

IV. 미술 법과 윤리

- 김보름, 『뉴욕 미술시장』, 미술문화, 2010
- 캐슬린 김, 『예술법』, 학고재, 2013
- Bellingham, D., "Ethic and the Art Market", *Art Business*, Routledge, 2008
- Boylan, P., "Art Crime", *Understanding International Art Markets and Management*, Routledge, 2005
- Carol Vogel, "Swimming with Famous Dead Sharks", *The New York Times*, 1 October 2006
- Janowski, J., "The Moral Case for Restoring Artworks", *Ethics and the Visual Art*, 2006

- Mackenzie, S.R.M., *Going, Going, Gone: Regulating the Market in Illicit Antiquities*, Leicester UK: Institute of Art and Law, 2005
- McNair, C.,"Art and Crime", *Art Business*, Routledge, 2008
- Philip Mould, *Sleuth*, HarperCollins, 2009
- Tonry, M., *The Oxford Handbook of Crime and Public Policy*, Oxford University Press, 2009
- Wynne, F., *I Was Vermeer: The Forger Who Swindled the Nazis*, Bloomsbury Publishing, 2007

아트
비즈니스

**마케팅과 투자 그리고
미술 법까지 미술시장의 모든 것**
ⓒ 박지영, 2014

1판 1쇄	2014년 9월 22일
1판 3쇄	2020년 7월 10일

지은이	박지영
펴낸이	정민영
책임편집	손희경
편집	박주희
디자인	이보람
마케팅	정민호 박보람 우상욱 안남영
제작처	더블비(인쇄)·중앙제책(제본)

펴낸곳	(주)아트북스	
출판등록	2001년 5월 18일 제406-2003-057호	
주소	10881 경기도 파주시 회동길 210	
대표전화	031-955-8888	
문의전화	031-955-7977(편집부)	031-955-8895(마케팅)
팩스	031-955-8855	
전자우편	artbooks21@naver.com	
트위터	@artbooks21	
페이스북	www.facebook.com/artbooks.pub	

ISBN 978-89-6196-178-3 03600

이 도서의 국립중앙도서관 출판예정도서목록(CIP)은 서지정보유통지원시스템 홈페이지(http://seoji.
nl.go.kr)와 국가자료종합목록 구축시스템(http://kolis-net.nl.go.kr)에서 이용하실 수 있습니다.
(CIP제어번호: CIP2014026434)